TANK Think-Tank!

YOSHIOKA KAZUYA's Modeling Workshop

吉岡和哉 AFV模型進階製作教範

楓書坊

前作《戰車情景模型製作教範》中，解說了情景模型的製作方式與構思流程，接下來在本書將針對AFV模型單體車輛，解說詳細的製作方法。

提到AFV模型單體車輛作品，過去的重點都放在「如何依照實體車輛的外型，忠實還原各部位細節」。完成的作品往往呈現出「美麗的塗裝」外觀，就像是展示在博物館內的車輛模型。然而，高石誠與Miguel Jimenez的作品，完全改變以往的刻板印象。如果要詳述這兩位大師的作品，可能要再出版一本書，在此先省略不提。他們製作的雖然是單體車輛，卻能運用細膩的舊化技法，讓觀者感受到車輛所處的情境或狀況，讓我受到極大的衝擊，並深受其影響。

觀摩其他大師的製作技法後，我的個人風格逐漸定型。對我來說，理想中的「單體車輛作品」，是在製作單體車輛時，結合情景模型要素與構思，忠實重現「戰場上栩栩如生的車輛」之「現場氛圍感」。除了車輛上的人形或裝備，還包括分布於車體的無數痕跡與髒污等，任何一個細節都能訴說車輛的背景故事。該如何製作出色的單體車輛模型？構思的過程為何？這些都是本書的主題。

此外，本書的「單體車輛作品」皆包含展示底台。雖然底台包括配置地面與無配置地面的種類，但底台本身為必備要素。我在本書中介紹的AFV模型，都有經過舊化塗裝，如果只展示完工後的車輛，看起來就像是「髒污的物體」而已（舊化程度越深，外觀更像是髒污的物體）。因此，如果車輛經過重度舊化塗裝，為了讓作品呈現更佳的精緻度與魅力，底台是絕不少的要素。繪畫的畫框也是同樣的道理，無論是何種名畫，若沒有經過裱框，直接把畫作貼在牆上，畫作的展示性與魅力就會大打折扣。更進一步地說，畫框與底台，就等於是分隔作品世界與觀者所處日常世界的「交界」。設置交界線後，就能讓作品世界更為醒目。若單體模型作品缺少建築或眾多人形的襯托，便難以吸引觀者的視線，因此底台更是不可或缺的存在。

本書以虎式戰車與史達林重型戰車為首，挑選出眾多廣受AFV模型玩家歡迎的人氣車款。不光只從人氣指標來挑選，還依照不同的範例，訂定在製作單體車輛模型時較易於參考的圖案或主題，選擇相對應的車款。只要熟悉製作與構思方法，也會對製作其他類型的車輛有極大的助益。

TANK Think-Tank!
戰車模型的構思

如何讓「栩栩如生」的車輛產生現場氛圍感？不妨多加運用情景模型的構思方式，吸引觀者的目光。本書將會講解車輛模型的製作方法。

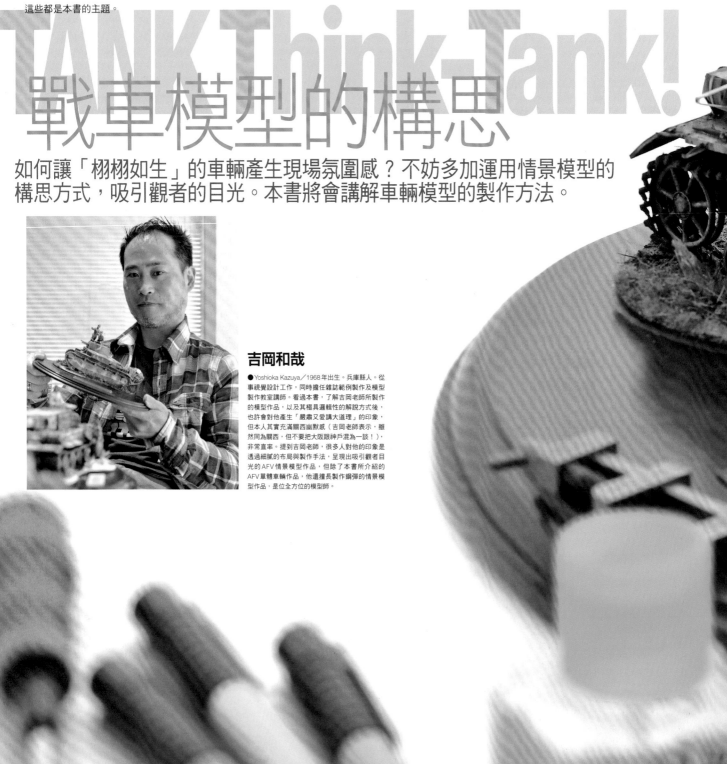

吉岡和哉

● Yoshioka Kazuya／1968年出生。兵庫縣人。從事視覺設計工作，同時擔任雜誌範例製作及模型製作教室講師。看過本書，了解吉岡老師所製作的模型作品，以及其極具邏輯性的解說方式後，也許會對他產生「嚴肅又愛講大道理」的印象，但本人其實充滿關西幽默感（吉岡老師表示，雖然同為關西，但不要把大阪跟神戶混為一談！），非常直率。提到吉岡老師，很多人對他的印象是透過細膩的布局與製作手法，呈現出吸引觀者目光的AFV情景模型作品，但除了本書所介紹的AFV單體車輛作品，他還擅長製作鋼彈的情景模型作品，是位全方位的模型師。

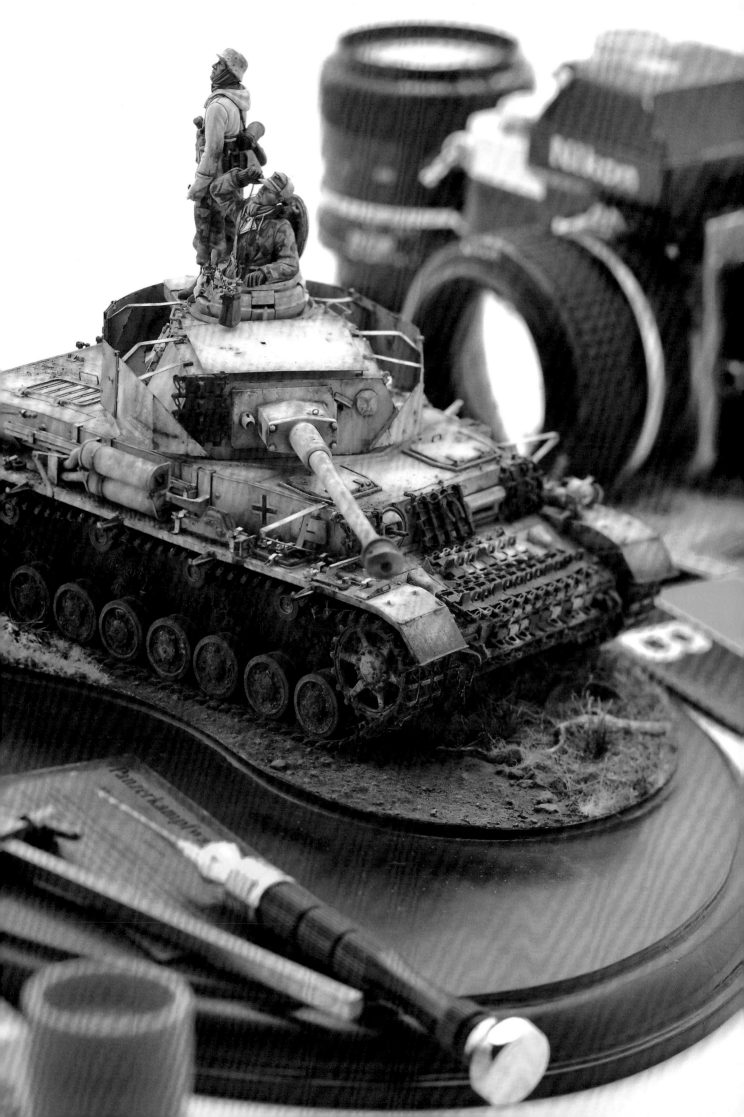

TANK Think-Tank!

Contents;

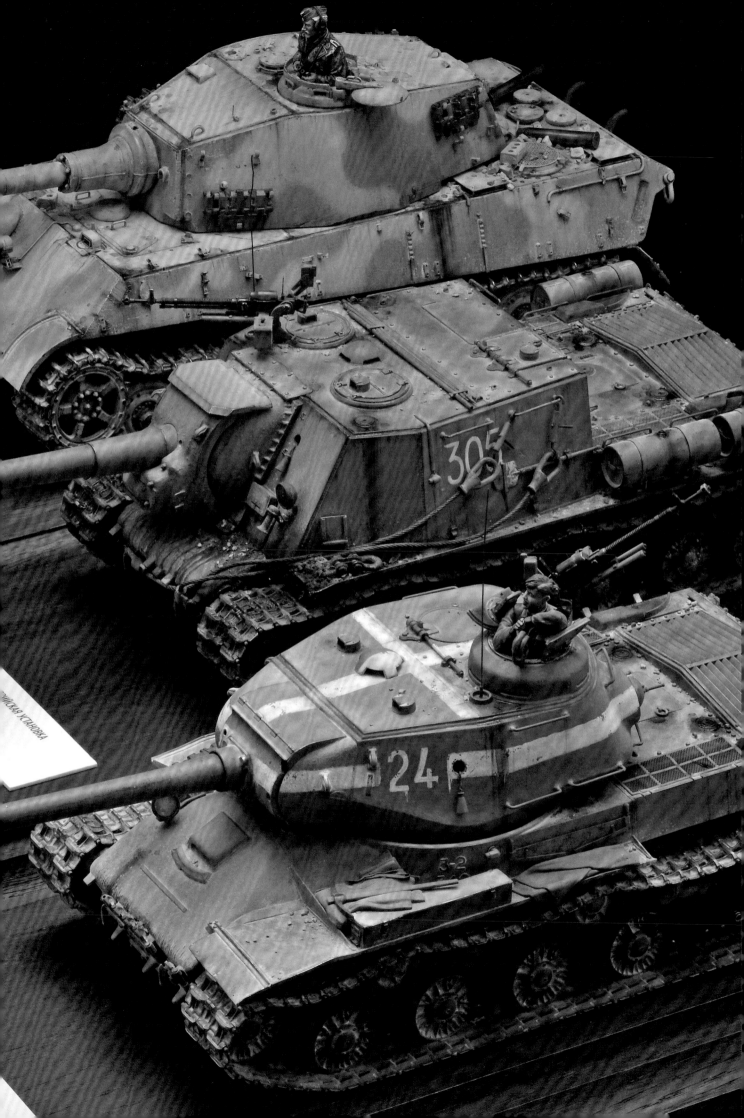

Pz.Kpfw.IV Ausf.H

3.Kompanie, Panzer-Abteilung.21, 20.Panzer-Division April 1944

第二次世界大戰期間,被運用於所有作戰區域的德國四號戰車,可說是代表大戰的戰車車款之一。為了傳達四號戰車的變遷與魅力,本書同時刊登大戰前期的D型與中期的H型車款。D型為短砲管的非洲規格、H型為長砲管的東部戰線規格,我的重點是強調兩者外觀的對比,並利用舊化技法和底台呈現「戰車所置身的地區氛圍」之對比。各位在製作時,請務必對照P116起的D型戰車製作單元。

　　為了因應作戰的各種戰況,四號戰車經過改良,產生豐富的型號與改款,在德國戰車迷中人氣極高。我在眾多車款中,選擇製作H型,並將H型與P116的非洲戰線D型相互對照,打造出活躍於東部戰線第二十戰車師團所屬的初期生產型戰車。

　　相較於D型,本次製作範例的H型,主要著重於安裝在砲塔上方的裙板,以及覆蓋車體前側的備用履帶等細節。強調這些高密度的外裝,才能匹配48式75mm長型砲管。這充滿攻擊性的外觀,也激發了我製作的動力。TAMIYA的H型戰車模型兼具製作容易性與精密性,是非常適合體驗細部作業樂趣的典型模型組。

　　原本在考慮製作長砲管代表的四號戰車時,打算製作各部位外觀較為簡潔,能展現大戰末期悲壯感的J型後期型。然而,H型初期型剛好處於變更武器裝備及結構的過渡期,是在這個時期量產的車款,在狹窄的區域中裝載眾多裝備,在四號戰車中具有最多細節。此外,從眾多紀實照片可看出,為了增加武器的操作性與前線的生存率,戰車都會經過改裝,更易於擴展模型表現的領域,並強調製作者的風格。為了防禦上方攻擊,還在砲塔加裝了裝甲板,裙板內側只剩下支撐架,並沒有安裝防彈板。這個部位是H型初期型戰車的重要看點,除了呈現出高精密性的側邊車體,還能讓觀者聯想到車輛周遭的狀況。

　　在製作ISLAND STYLE的底台地面時,我讓底台呈現融雪的狀態,主要用意是製造地面與冬季迷彩之間的對比,這也能讓人聯想到飛機穿透雲層後開始對地面攻擊的狀況。

　　在本書所刊登的模型範例中,本作品屬於製作時期較早的模型,但不限於本作品,只要是本書所介紹的早期作品,我都會在車體上側施加舊化技法,營造剝落外觀,最後再塗上顏料或舊化土。透過最新的舊化技法,重新漆上髒污塗裝。雖然這樣就算是完成戰車模型的製作,但還要在完工的部位塗上舊化塗料,呈現明顯的髒污效果。此外,只要剝掉表面的舊化塗料,就能重新塗裝,或是追加底台、泥土、植物、偽裝、裝備等配件。完工後還能進行修正,提高作品的完成性,無論何時、不管製作幾次都能體驗到製作模型樂趣。

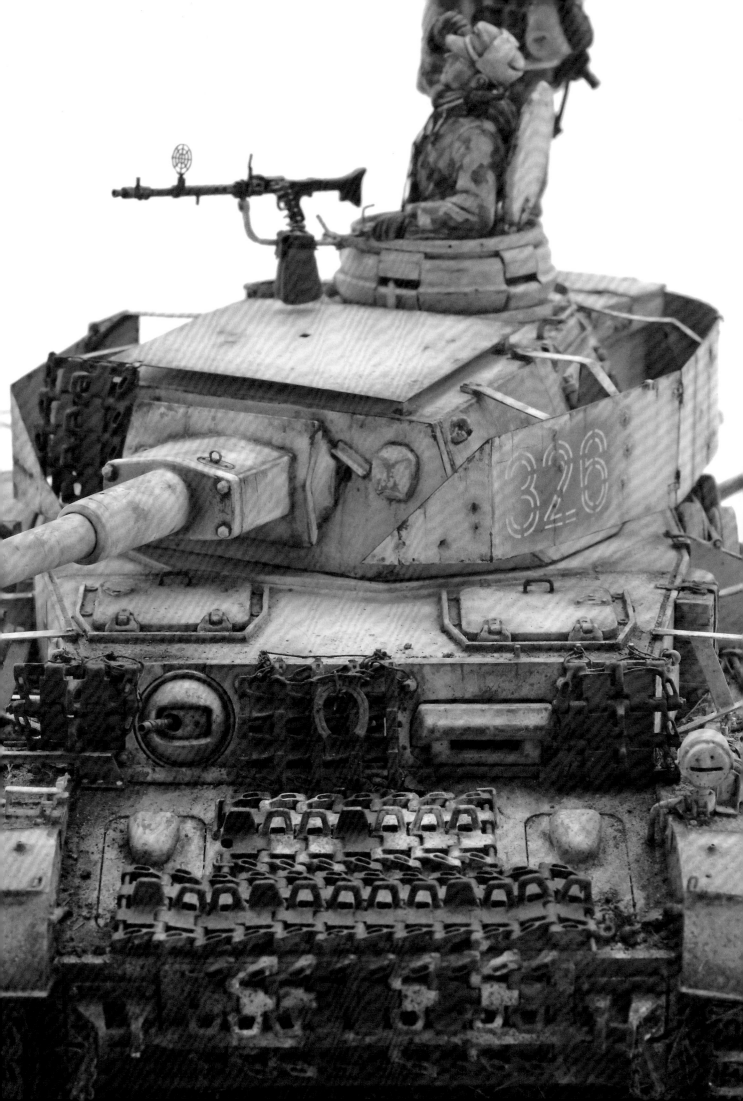

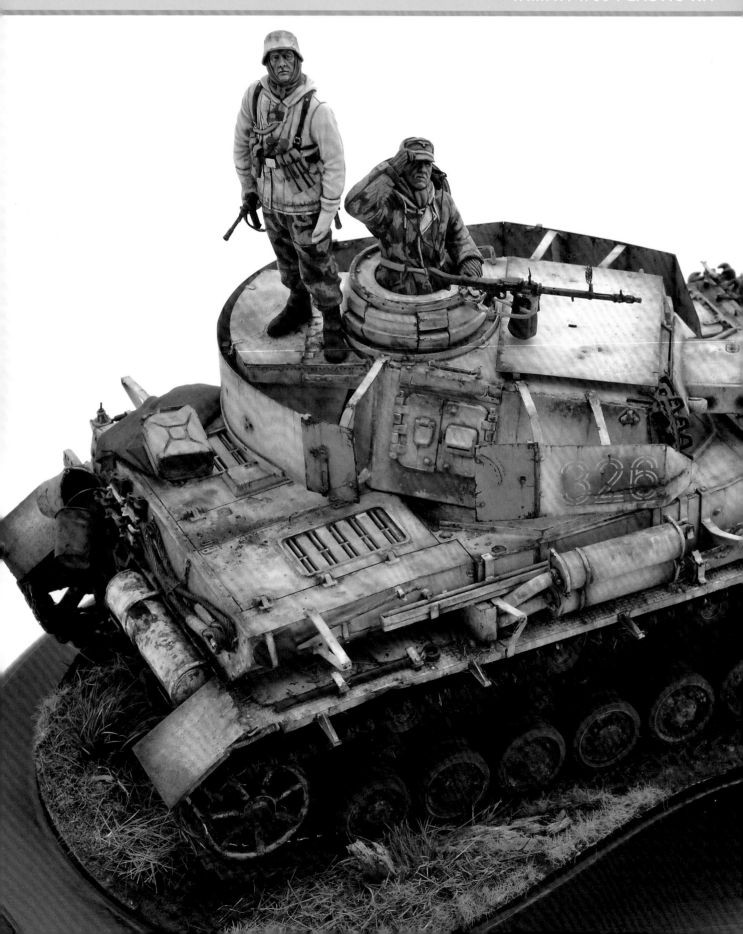

●從1937年生產生的A型，到最終的J型，四號戰車在戰場上經常擔任第一線的主力，並依據戰況持續改變規格。範例中的H型也是經歷改款時期的車款，早期的H型指的是裝載新型啟動輪與最終減速器蓋的車輛，但部分初期型的H型安裝的是舊款啟動輪。加上與後期型G型同時生產，兩者的規格容易讓人混淆。不過，以製作模型的角度來看，能同時欣賞到兩者的特徵，趣味性十足。拿著斜口鉗製作模型時，可以想像出當時工廠的情景，與工兵們的血淚付出，只為了盡可能將更多的可動車輛派往前線。

Panzerkampfwagen IV Ausf.H
3.Kompanie,Panzer-Abteilung,21,20.Panzer-Division
April 1944

Type:Medium tank/Length(metres):7.02/Width(metres):2.88/Height(metres):2.68
Weight(tons):25/Speed(km:hr):38/Range(km):210/Engine:Maybach HL120TRM
Armament:One 7.5cm One 7.92mm MG34 One 7.92mm MG34/Crew:5
Armour(mm/angle) Turret:Front50/10° Side30/0° Rear30/15° Top/Bottom15/84°-90°
Structure:Front80/10° Side30/0° Rear20/11° Top/Bottom2/85°-90°
　　　　　/14° Side30/0° Rear20/8° Top/Bottom10/90°
　　　　　　　　　　　　Front50/0 -30

進行組裝車體的作業時，要先暫時拆下擋泥板，削掉上車體側邊零件的中空錐體，製造垂直角度。雖然不是特別顯眼的作業部位，但這樣可以讓上部車體前端裝甲的兩邊呈逆八字形，外觀不會過於突兀。

交替運用市售及自製零件，在各部位加工以提升細節。將先前步驟中拆卸的擋泥板，換成ABER的蝕刻片材質零件。我對於內襯部位的厚度不太滿意，於是使用砂紙將擋泥板削薄，磨成0.3mm左右的厚度。

由於車外裝備為初期型H型的看點，可以將模型組的零件削薄，或是替換成蝕刻片零件，藉此提升精密性。這部分需要非常精細的作業。

使用Lion Roar的蝕刻片零件組製作砲塔裙板。由於無法買到初期型規格的產品，因此針對車體側邊部位，安裝自製的支架。原本安裝在車體的支架還附有固定裙板的等邊角鋼，但取下角鋼後外觀更銳利了，能強調初期型H型的外觀風格。雖然拿掉花時間自製而成的零件非常可惜，但為了完工的外觀狀態，還是要捨去多餘的零件，保持簡潔的外觀。

我將安裝在G型的48式7.5cm砲管，換成Clipper Model的金屬材質砲管。使用DRAGON的PaK40反戰車砲模型組內附的自由選用初期型零件，製作砲管的砲口制動器。

我選用了WARRIORS「WAFFEN SSWINTER TIGER I CREW」其中一尊人形的身體，加上ROYAL MODEL「GERMAN HEADS WWⅡ」的頭部零件，組裝成戰車乘員人形，並自製人形的手臂，以改造姿勢。此外，還使用TAMIYA「隆美爾將軍、德國冬季裝備步兵兩尊人形組」的冬季裝備步兵，將其改造為手持MP40並裝上彈藥袋的擲彈兵。兩尊人形都是採仰望天空的姿勢，表現出制空權逐漸被敵軍搶走的狀況，並搭配砲塔上面的附加式裝甲呈現當時情景。此外，人形視線朝上，能讓觀者留意到天空的存在，並增加底台周圍的空間感。

我選擇在車體塗上冬季迷彩，以呈現與D型四號戰車之間的對比。比照真實冬季迷彩的方式，先在三色迷彩上面噴白色壓克力塗料，再用壓克力稀釋液剝除白色塗膜。接下來，使用顏料和舊化土進行舊化處理，但在白色冬季迷彩上施加髒污加工，顏色會覆蓋上去，導致白色迷彩看起來不像白色，甚至失去冬季迷彩的顏色。因此，在

施加髒污加工後，可以在髒污效果太強的區域再次塗上稀釋後的白色塗料，恢復白色的外觀。如此一來，可以加強白色迷彩與髒污的對比，增加色調的層次。附帶一提，要復原白色區域時，可使用琺瑯塗料。

最後是舊化的加工作業，在下側車體塗上乾燥的土壤。可以先以車體擋泥板下方為中心，用褐色顏料清洗，預先塗上污漬底漆。在清洗前，通常會先加入松節油稀釋顏料，但在此使用的是高濃度的顏料，在部分區域可見顏料幾乎沒有經過稀釋的狀態。先用畫筆沾取顏料，再彈濺刷毛噴出飛沫，營造自然的髒污效果，避免產生人為的不自然感。塗上底漆後，再混合褐色舊化土與篩過的土壤，用畫筆沾取土壤，鋪在預設的位置。在鋪上土壤時，即使彩度降低也沒關係，可以用加水稀釋的壓克力消光劑來固定土壤。在舊化土中加入土綠色或亮褐色等乾燥的土色土壤塊，就能加強土壤的質感。

最後將車輛放在ISLAND STYLE的底台上，就完工了。詳細製作方式請參考八九式中戰車的教學單元。為了與以非洲圖樣為主的D型戰車做對比，製造色調差異，在此沒有重現地面的積雪。

德國四號戰車H型（初期型）
TAMIYA 1/35
塑膠射出成型模型組
製作、撰文：吉岡和哉
Panzerkampfwagen Ⅳ Ausf.H
TAMIYA 1/35
Injection-plastic kit.
Modeled by Kazuya YOSHIOKA.

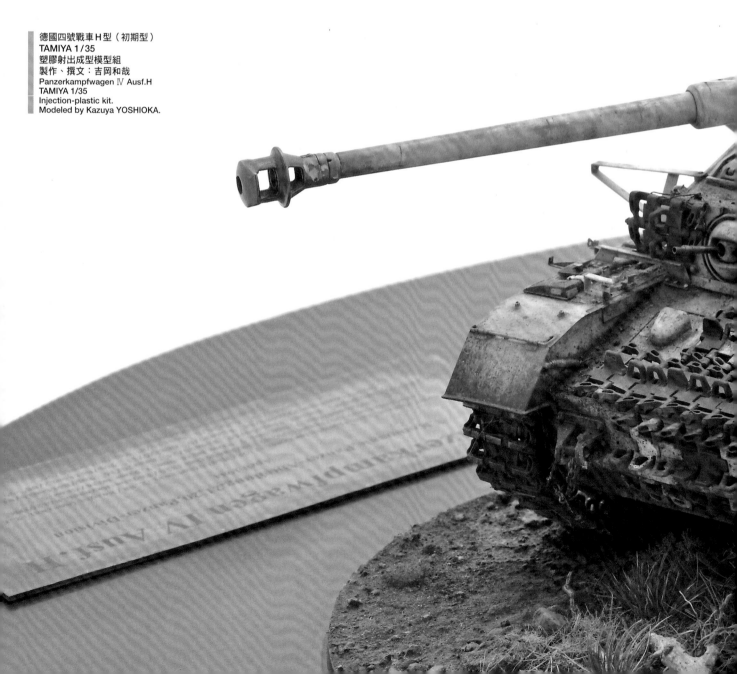

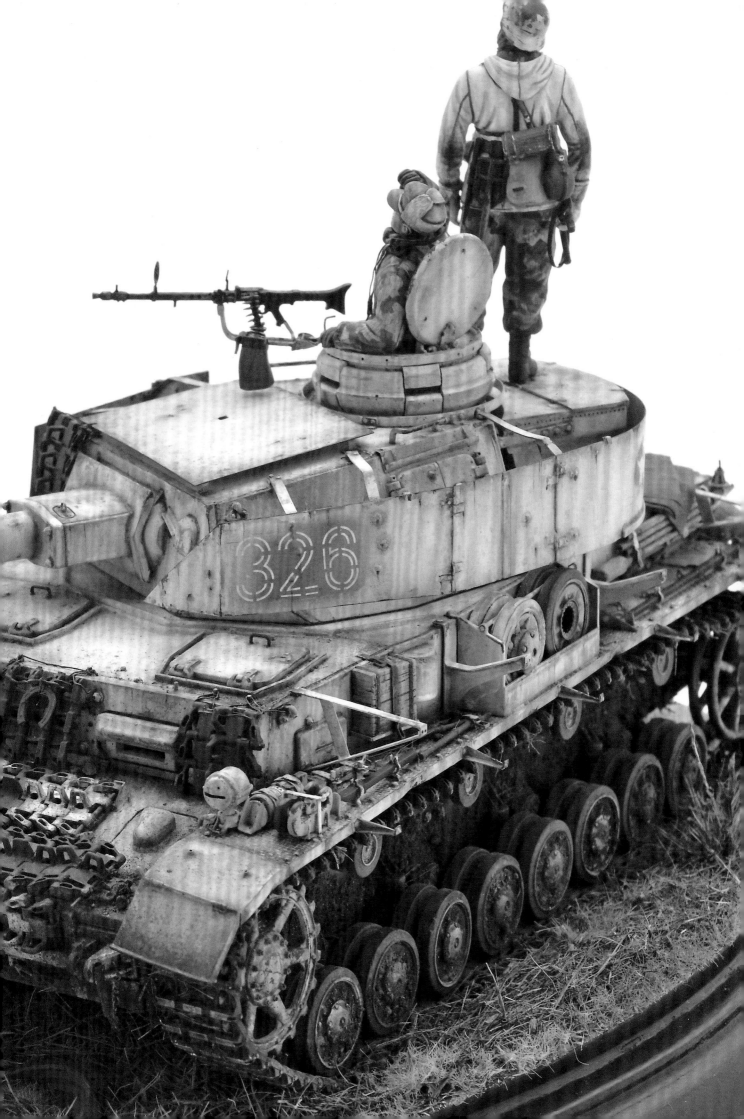

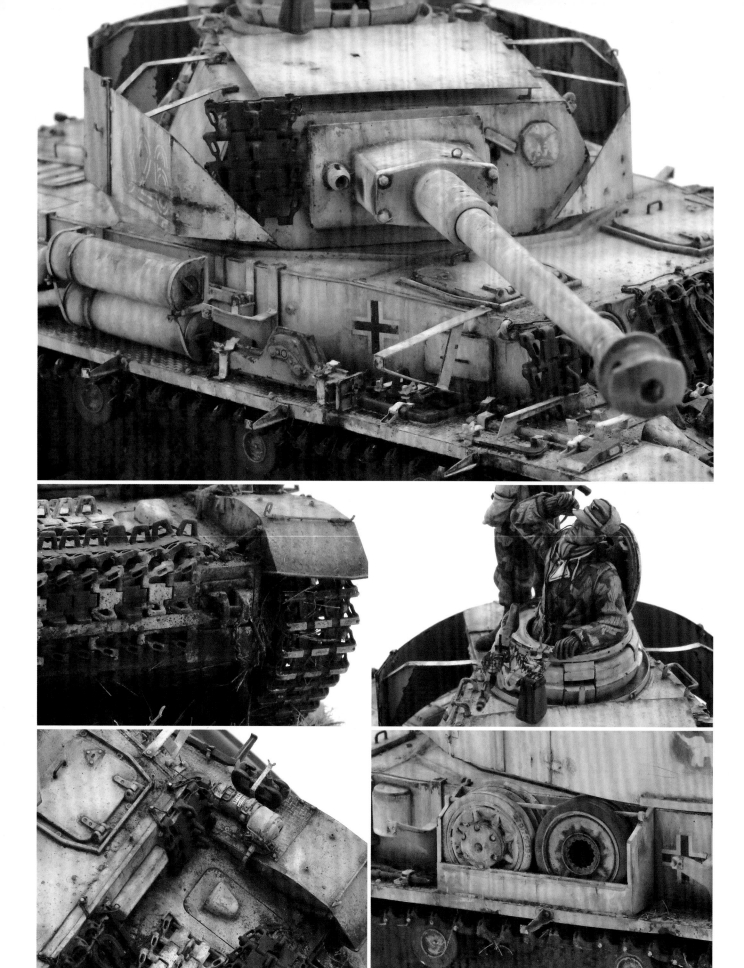

●在四號戰車的細節中，「薄」是影響外觀精緻度的重要因素。我在製作本作品時，會依據各部位的特
性，以市售的蝕刻片零件置換掉原本的零件，或是進行模型組零件的加工，呈現出無損比例的真實感。
我在車體施加重度舊化效果，以表現出戰車抵抗寒冬風雪的景象；在備用履帶加入較明顯的生鏽效果，
重現車體老化的感覺。

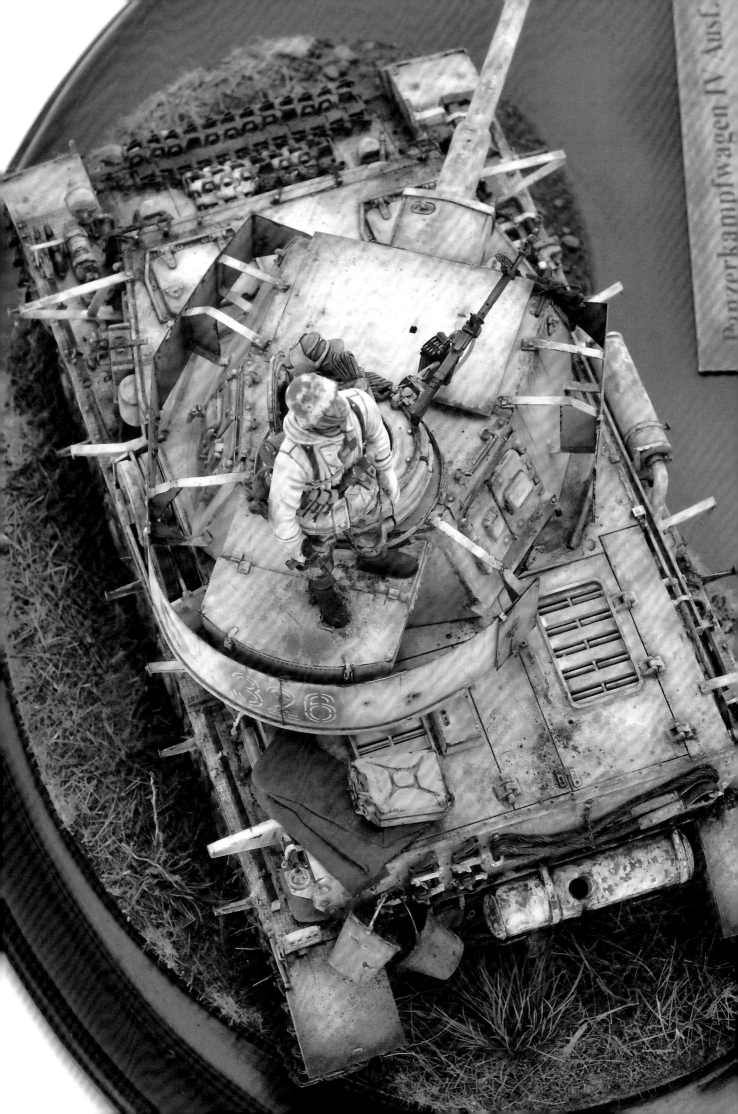

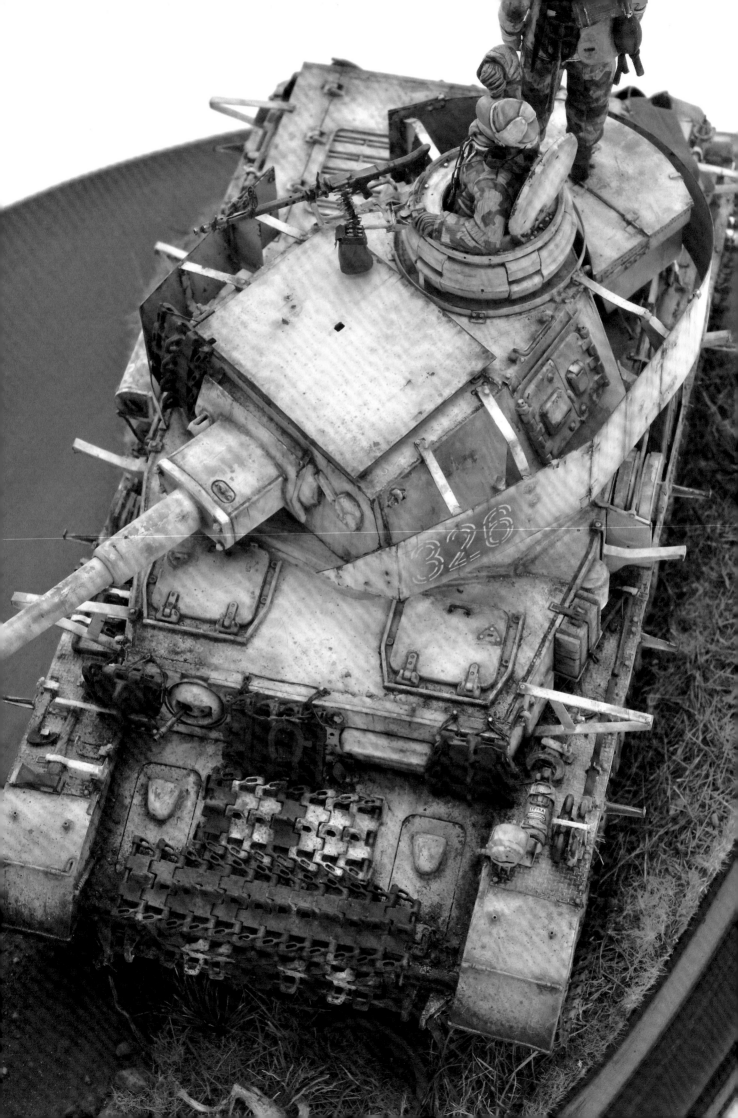

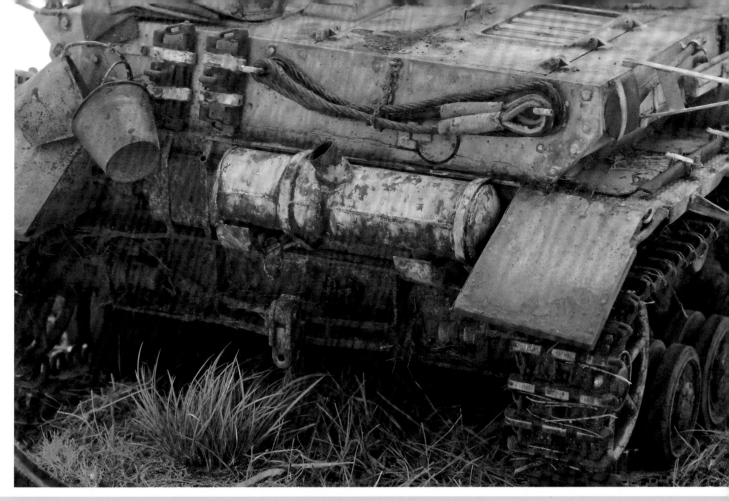

●運用覆蓋塗裝的方式，重現冬季迷彩的外觀。經過施加褐色、掉漆、生鏽、泥土污漬等層層效果後，車體後側的外觀細節更加豐富了。我用顏料與舊化土在下側車體製造泥土污漬，褐色的污漬中混有藍色和綠色，呈現深沉色澤。此外，可控制表面的光澤，製造溼潤表面的變化性。

●冬季迷彩的車輛塗裝幾乎偏向白色，容易給人呆板的印象。可以利用沾附半乾燥泥土的下側車體，與上側車體之間的對比，製造色調的差異性，凸顯本作品的看點──冬季迷彩與重度舊化的外觀。

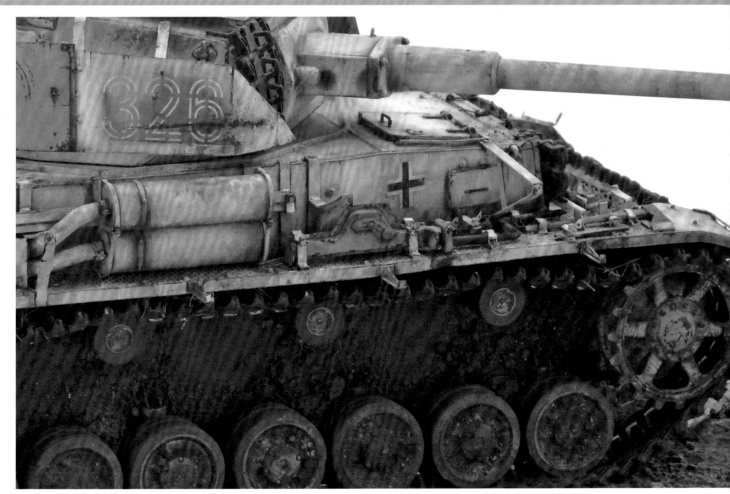

仔細進行細部作業，引出車輛的魅力

　　如同前述，初期生產的H型戰車，擋泥板上面被安裝了各種密集的工具、附加式裝甲、裝備等。在所有四號戰車中，H型戰車的外型最為複雜，有相當多的細節。無論是模型精緻度或製作價值，H型戰車都是大戰時期的德軍戰車裡數一數二的車款。因此，接下來要以提升裝備細節為主軸，仔細地介紹製作各處裝備與周圍零件的方法，以提高細節的存在感。本範例最重要的作業區域為車體裝備的「周圍」，也就是拆掉與上側車體一體成型的擋泥板後，就能修正模型組的瑕疵。就像之前介紹的，TAMIYA的四號戰車上側車體與擋泥板為一體成型的結構，因此上側車體側邊會形成中空錐體。我先削掉上側車體側面的錐體，製造垂直形狀，再將前側裝甲（附加式裝甲內側的裝甲）兩端削成逆八字形，修正外觀。不過，只要透過履帶的附加式裝甲來遮掩此部位，其實透過肉眼並不容易看出內部缺陷，不需要特地修正。

　　拆掉擋泥板後，在上側車體的機側緣下面塞入塑膠板，利用塑膠板補足拆卸前的擋泥板厚度。接著使用ABER的蝕刻片零件製作擋泥板。由於它具有細膩的止滑紋路線條，與提升細節後的車外裝備較有統一性，可確實增加外觀的精密度與可看性。此外，我在車體側邊安裝自製的裙板支架與固定角鋼，利用細薄的角鋼來加強外觀細膩。如同字面上的意思，提升細節就是提高外觀解析度的作業。這些細微的作業並不如想像中簡單有趣，但只要比照本範例精心製作細節，就能引出車體紋路圖案的魅力，提高作品的完成度，是值得講究的環節。

2 組裝切割後的銅板與蝕刻片零件，重現空氣濾清器。在表面製造凹痕更具真實感。

3 4 組裝黃銅板與黃銅長條片，重現車體側邊的裙板固定角鋼。先畫出角鋼銲接角度的草圖，再用塑膠板當成夾具，將黃銅長條片銲接在黃銅板上。銲接時若溫度過熱，會讓塑膠夾具熔化，操作時要小心。

5 製作砲塔裙板。先將黃銅線銲接在角鋼前端固定，在塗裝時也能拆下。

6 用吉他弦重現安裝在前後擋泥板上得土除彈簧。我無法確定本次所使用的吉他弦種類，但可以準備不同粗細的吉他弦來製作。

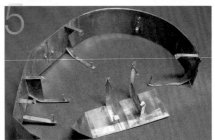

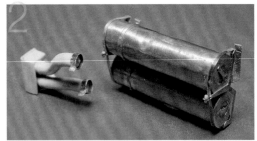

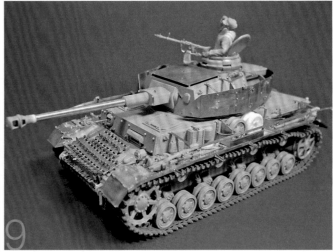

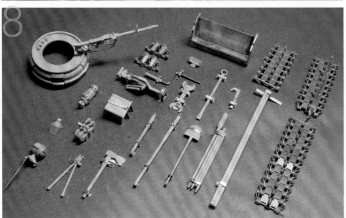

7 8 比照圖示，製作各種車外裝備，並同時將裝備黏在車體上。組裝ABER的蝕刻片零件與evergreen的塑膠棒（0.64mm），重現工具類的固定環。

9 在主砲的砲口制動器上，安裝DRAGON的PaK 40反戰車砲模型組內附的中期B46、56零件，並將履帶換成MODELKASTEN的「SK-18」四號戰車專用可動履帶。此外，還裝上「SK-20」備用履帶。在車體前側裝上MODEL POINT的MG34機槍，利用車床加工的黃銅材質零件，加強四號戰車外觀。

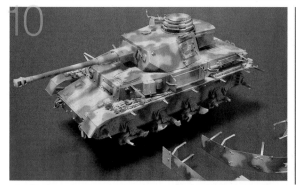

在三色迷彩上覆蓋「冬季迷彩」

10 先比照一般三色迷彩的塗裝方式，在深黃色的底漆上面，依序噴上深棕色與深綠色塗料，製作迷彩圖案。在冬季迷彩下層的三色迷彩，明度要比正常的迷彩來得低，以製造下層迷彩與上層白色迷彩的對比。在高明度（偏白色）底漆的上層塗上白色塗料後，再施加漬洗技法，就能讓底漆與上層白色塗料的色調相似，呈現朦朧的效果。

11 為了方便剝除塗膜，在整個車體噴上亮光透明保護漆，再貼上水貼紙。

12 比照實體戰車冬季迷彩的方式，在三色迷彩上層塗上白色塗料。塗上白色冬季迷彩後，再用畫筆塗上消光白壓克力塗料，即可製造出濃淡筆刷痕跡。接著在部分區域用噴筆噴上白色塗料，製造白色的色調對比。白色的區域要呈現純白色，外觀才好看。白色塗料乾燥後，要「立刻」用沾有壓克力稀釋液的棉花棒，以邊緣、突起部、乘員接觸的部位為中心，擦掉白色塗膜。要在某些部位完全擦掉白色塗膜，並在部分區域保留朦朧的白色塗膜，呈現石灰溶解流動的外觀。用棉花棒擦掉塗膜時，可以改變棉花棒沾取稀釋液的用量，或是不同粗細及外形的棉花棒，製造剝落狀態的變化。上層的白色迷彩乾燥後，要立刻剝下塗膜，這樣比較容易控制外觀。

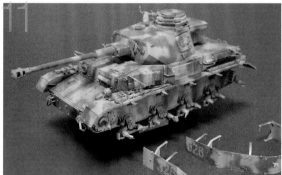

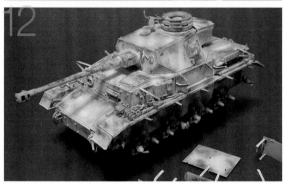

13 14 在傳動裝置施加舊化技法時，先將人工草與壓克力稀釋液混合，用鑷子將舊化材料貼在下側車體內側或履帶縫隙，這樣會更有真實感。最後塗上水溶性木工接著劑固定材料。

15 16 先將文房堂的生褐色＋象牙黑＋少許暗褐色顏料以及小石頭，加入壓克力稀釋液稀釋，再用毛筆沾取顏料，以點觸的方式讓顏料附著在用黏土製成的底台上。顏料乾燥後，先塗上木工用接著劑，再植入人工草或地景草，在人工草上面用噴筆噴上薄薄一層TAMIYA沙漠黃壓克力塗料。為了配合當地高溼氣與嚴寒的氣候環境，選擇用暗色配色完成最後加工。

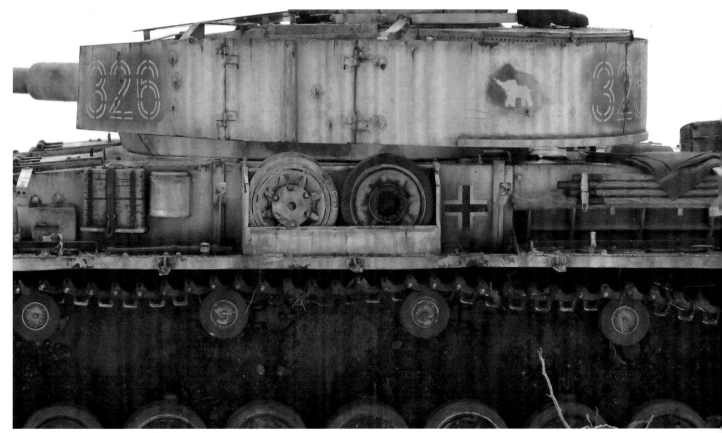

Panzerjäger 38(t) für 7.62cm PaK36(r) Sd.Kfz.139

MADER III

140. Panzerjäger-Abteilung, 22.Panzer-Division Stalingrad 1943

TAMIYA 的「白色盒裝」軍事模型系列，簡稱「白盒」。這在 AFV 模型玩家之間無人不知無人不曉。本作品的主旨，就是在這小小的 1/35 比例的模型中，盡可能呈現模型的看點，讓各位從中感受戰車模型的魅力，激發製作模型的動力。強而有力的精緻車輛，以及決定整體氛圍、引出模型魅力的地面或底台等，都是模型的特色。沒錯，底台可不是模型的附屬配件！

「白色盒裝」＝「白盒」。只要身為 AFV 模型玩家，一定都聽過這個名字。是的，白盒指的是 TAMIYA 軍事模型系列（以下簡稱為 MM）的白色模型外盒包裝。

白底外盒加上精細的插圖，盒裝設計令人印象深刻。其包裝自從 TAMIYA 在 1968 年推出 MM 第一款「德國戰車兵組合」時就沒有改變過，至今依舊引人注目，在當時更是非常嶄新的設計。白盒的插圖會依據不同的模型組，有不同的筆觸風格。每一種都非常有存在感，細膩的畫風顯現出軍事模型的英姿，精美的外盒總能讓模型玩家心情激昂。在這些充滿魅力的外盒插圖中，我最喜歡的是知名畫家大西所繪的作品。這些由畫師所描繪的插圖，用色技巧相當高明，能讓觀者想像出真實的背景細節。包括物體反射形成的色調、強烈的光線，或是刺骨的冷冽空氣等，都是插圖所要傳達的重點。雖然只有描繪車體，卻能營造出整體故事性，這是插畫最具影響力的地方。除

此之外，大西透過不同的角度來強調物體魅力的方式也相當精妙，就像是由單體車輛所構成的微景圖。

包括先前刊載的 H 型四號戰車範例，在此製作的黃鼠狼 III 驅逐戰車，也是要透過車輛與底台的組合與設計，呈現車輛模型的臨場感。我將用自己的方式詮釋「大西畫師的車輛插圖與白盒」，藉立體模型向大師致敬。

為了讓以上的布局發揮良好功效，建議挑選一輛具有視覺張力的車輛。反戰車自走砲黃鼠狼 III 驅逐戰車就是最佳的選擇。由於當時德國來不及生產 7.5 cm PaK40 反戰車砲，只好在 38(t) 車體裝上蘇聯製 7.62 cm F-22 野戰砲，且車體只有前側與側邊有薄弱裝甲。它的外觀怎麼說都不能算是有型，但這獨特的不協調感，正是黃鼠狼的一大魅力。本範例比照實體車輛，將原本的零件替換成薄裝甲板與裝備，與長長的 7.62 cm PaK36 主砲形成對比，凸顯黃鼠狼 III 驅逐戰車不

協調的魅力。

我在底台重現小面積的地面，這樣一來，既不會妨礙車輛的展示性，也能補充說明車輛所處的狀況，增加作品的深度。這就跟大西畫師的「讓人想像背景的用色」有異曲同工之妙。

由於展示台涵蓋所有要素，在製作展示台時，需配合車輛形象，將展示台漆成暗色，再貼上高質感的銘牌，強調宛如白盒的精緻設計風格。擺放模型作品的底台，就跟畫作的畫框一樣。在繪畫的領域中，畫框與畫作具有同等的重要性，除了能凸顯作品的裝飾性，也是區隔作者所創造的世界與現實的「分界線」。

自從 TAMIYA 推出「白盒」包裝設計後，其他廠牌也陸續推出過類似設計的模型商品，但後來都停產了。只要踏入模型店內，目光一定會被印有 TAMIYA 雙星商標的白盒所吸引。從以前到現在，白盒可說是蘊含許多模型玩家的夢想，希望 TAMIYA 未來能持續生產這樣的商品。

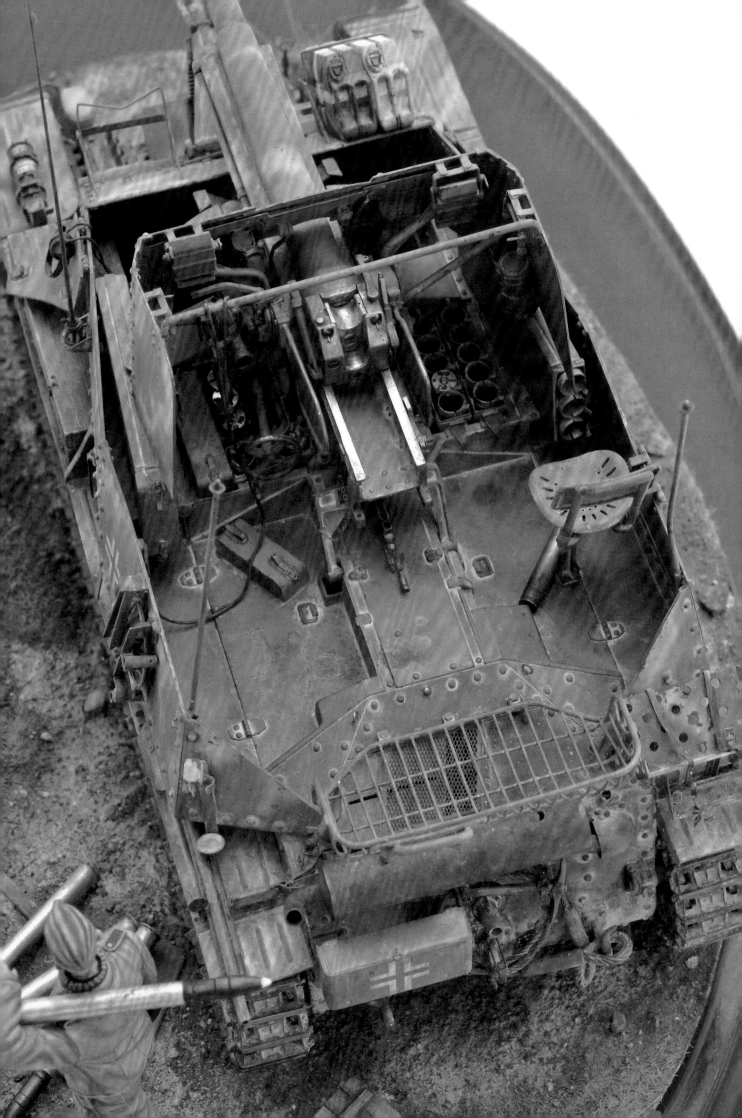

Panzerjäger 38(t) für 7.62cm

TAMIYA 1/35 PLASTIC KIT

●1941年6月，德軍發動巴巴羅薩行動。當德軍遭遇蘇聯的T-34及KV-1等新型戰車時，發現無論是機動力、攻擊力、防禦力等項目，蘇聯的戰車都比自家戰車來得優異，德軍開始意識到戰場上的當務之急，是製造出能與蘇聯戰車相抗衡的車輛。因此，德軍為了應急，以捷克生產的舊式38(t)戰車車體為基礎，在上面安裝從蘇聯截獲而來的F-22 76.2mm野戰砲，製造出這款黃鼠狼III驅逐戰車。因為德軍硬是在輕型戰車上面安裝野戰砲，構成車體較高的獨特外觀。只稍微在主砲周圍裝上簡易裝甲，反映當時臨時趕工的狀態。然而，裝在戰車上的51.2口徑長砲管7.62cm PaK36(r)野戰砲優異的貫穿力，完全不像是依據野戰砲規格所製造的，在反戰車作戰中發揮極大威力。諷刺的是，在戰事緊張的德軍前線，能解決燃眉之急的並不是三號戰車或四號戰車，而是以捷克車體加上俄製主砲臨時製造出來的車輛。

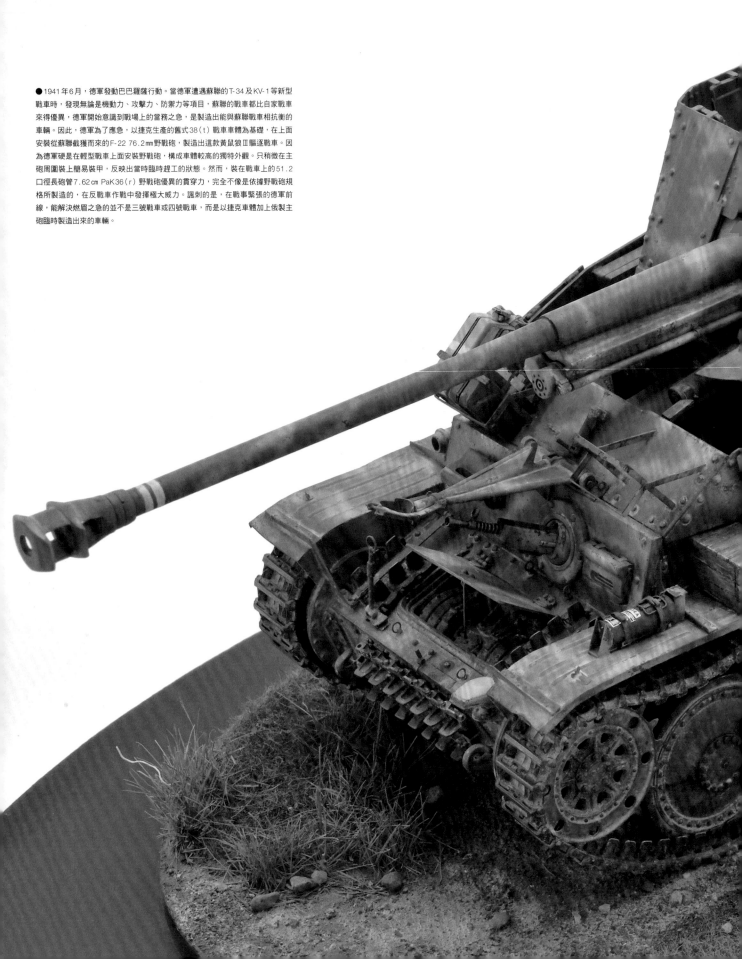

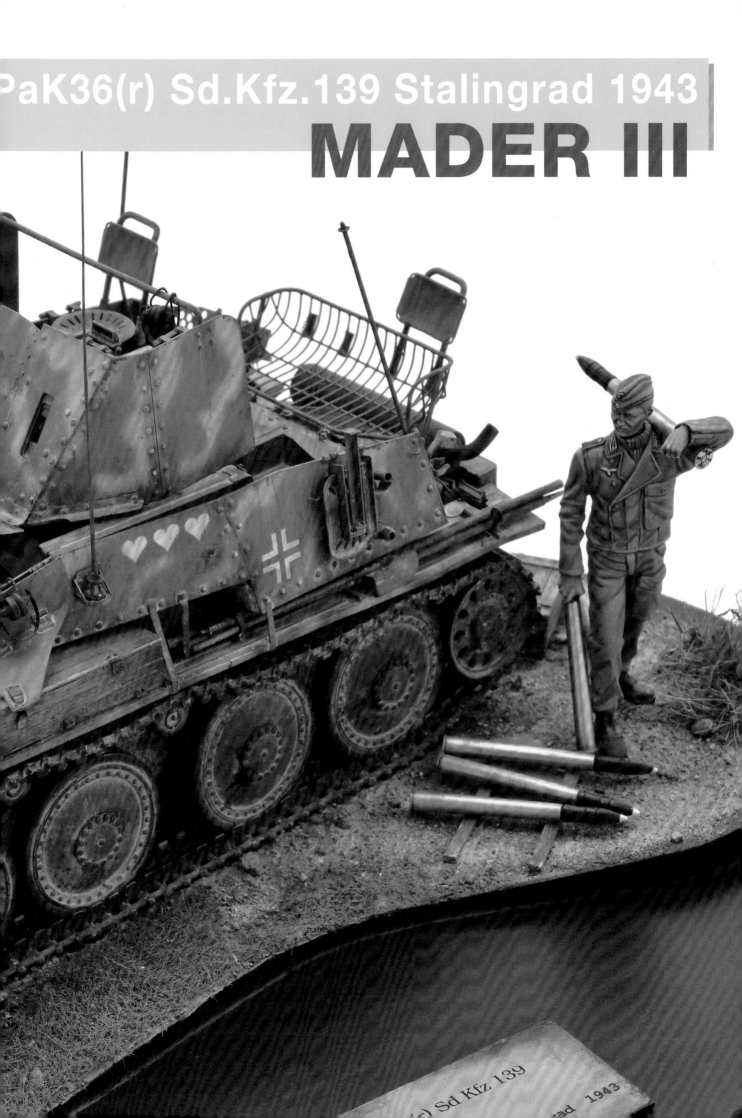

車體較高的不協調外觀，是黃鼠狼Ⅲ驅逐戰車的魅力所在。為了重現具立體感的鉚釘與各種複雜平面所構成的裝甲板，TAMIYA的模型組本體為箱組式結構。忠實重現外觀與細節，且兼具製作容易性的TAMIYA加工風格模型組大受好評。很多人也許會覺得箱組式較難，但零件與零件的密合性佳，即使車輛結構複雜，依舊能快速組裝完成。

自走砲為上空式結構，戰鬥室內部一清二楚，這也成為模型的亮點。在製作本範例時，我沒有過度拘泥於「一五一十重現實車的樣貌」，而是盡可能充分呈現小型車輛的魅力，讓觀者欣賞整體車輛的細節。

由於模型完工後幾乎看不見砲架下方的駕駛室，沒有必要完整重現。不過，若能隱約呈現細節，就能增添作品的深度，並引發觀者的興趣。在製作本範例時，沿用了DRAGON的38（t）偵查戰車內裝零件，重現車體內部的細節。

包覆在戰鬥室外圍的薄裝甲板，是本車款的特徵之一。使用黃銅板依照實車縮尺厚度，自製薄裝甲板。進行金屬加工時，由於黃銅板材質堅硬，切割較為費工，還需要用烙鐵焊接黃銅板。我無法輕描淡寫地說：「幾片板子而已，就做吧。」老實講，我並不建議採取這種方式。然而，

這樣不僅能表現精密性，也能強調本作「倉促趕工製造的車輛」主題。不僅限於本模型組，若能學習金屬加工的技法，就能確實擴展模型表現的範圍。有關於金屬加工的詳細內容，可參考P28的解說。

由於黃鼠狼Ⅲ驅逐戰車為沒有頂蓋的上空式車輛，即使戰鬥室沒有經過加工，也依舊顯眼。外露的砲尾與防盾內側，都是具有很多細節的部位，值得精心製作。投身於製作細節的苦海，方能磨練出重現細部的技術。

重現黃鼠狼Ⅲ驅逐戰車戰鬥室的重點，是安裝在車體後側，用來承接彈藥盒與空彈殼的鐵籃。小零件井然有序地排列在彈藥盒中，是最能提高密度的部位。受限於塑膠成型的條件，裝設在車體後側的鐵籃相當礙眼。重新自製柵欄狀的鐵籃後，不僅讓整體外觀變得更為銳利，還能運用金屬材料提升細節。此外，包括裝設在車體前側的可攜式油桶，以及擺放在擋泥板上的木箱等，追加這些現場改裝後的裝備，能增添車輛的使用感與作品的臨場感。我參考資料，使用ABER的蝕刻片零件與自製零件，製作擋泥板等細節。

塗裝的主題為第22師團第140戰車驅逐大隊隸屬的三心圖案，並重現象徵該部隊的灰底加上

黃色與棕色的迷彩。一律使用硝基塗料，以德國灰＋藍色＋白色的混色作為底色，再用深黃色＋帆布色＋白色塗料調出黃色迷彩，最後以北約軍塗料組合中的棕色＋深黃色調成棕色迷彩，在車體塗上帶狀迷彩。

進行舊化作業時，在裝甲邊角塗上vallejo的騎兵褐色顏料，描繪出塗膜剝落的外觀。此外，先用生褐色顏料在整個車體施加點狀漬洗，顏料乾燥後再用AK的積塵色舊化塗料，製作灰塵基底，接著在上層塗上舊化土（亮褐色、仿混凝土色），施加灰塵表現。如果發現舊化土過量的區域，可以用軟橡皮擦掉多餘的舊化土。只要用軟橡皮去除突起部的舊化土，剩餘的舊化土就會堆積在凹陷處，呈現出塵土污垢的層次變化。另外，為了提高前述的臨場感，要在車體製造掉漆痕跡、雨漬、灰塵等舊化表現，但為了避免掩蓋車體形狀和細節，要留意不要過度舊化。

最後要配置凸顯車輛存在感的人形。人形扛著砲彈的姿勢，能強調安裝在黃鼠狼Ⅲ驅逐戰車的蘇聯主砲「Russian PaK」特徵。雖然我並沒有用人形誇張的姿勢來強調模型特徵，黃銅色的砲彈殼依舊構成一大亮點，傳達出黃鼠狼Ⅲ驅逐戰車的強大之處。

德國對戰車自走砲 黃鼠狼Ⅲ驅逐戰車（7.62㎝ Pak 36搭載型）
TAMIYA 1／35 塑膠射出成型模型組
製作、撰文：吉岡和哉
Panzerjäger 38(t) für 7.62cm PaK36(r)
Sd.Kfz.139　MADER Ⅲ
TAMIYA 1／35
Injection-plastic kit.
Modeled by Kazuya YOSHIOKA.

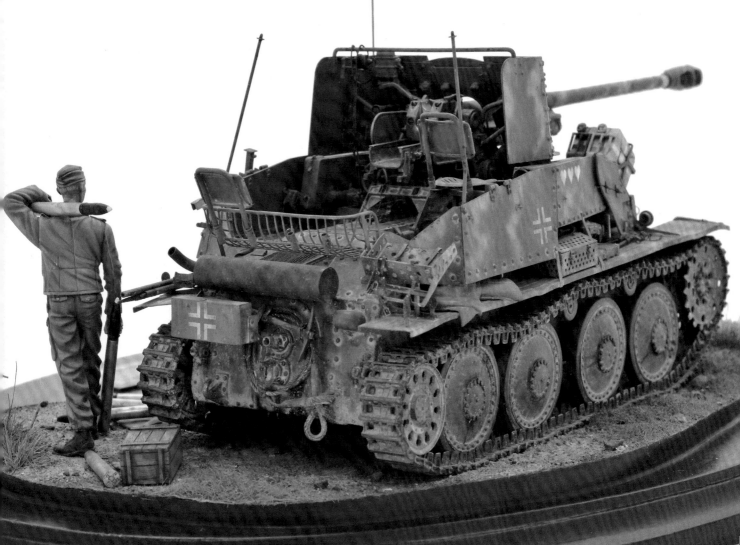

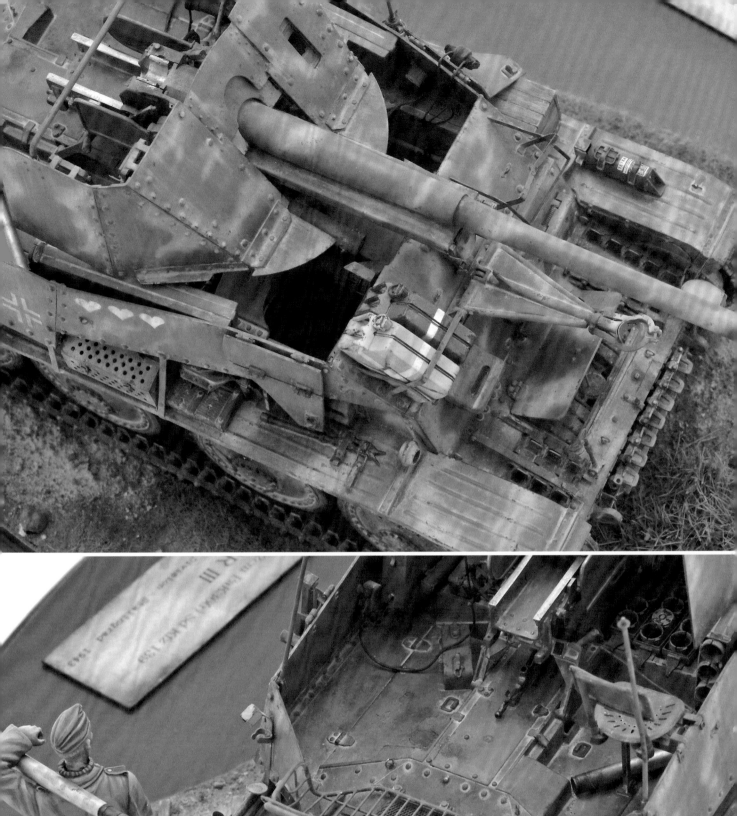
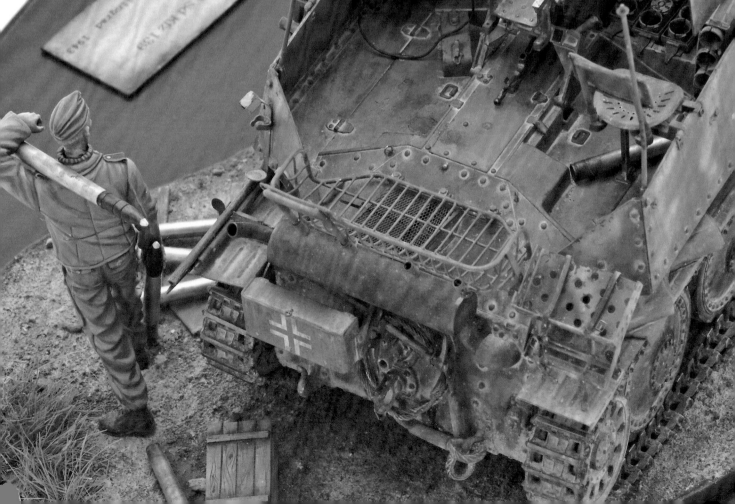

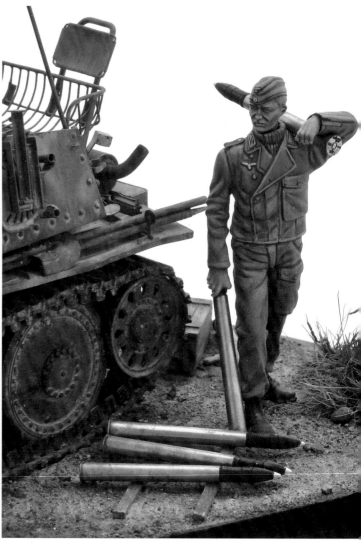

●在車體前側追加燈線與車頭燈底座，並重現變速器保養艙蓋開啟的狀態。

●改造DRAGON的「ACHT UNG-JABO!PANER CREW」其中一尊人形，配置在戰車旁邊。

●在車輛後側，將煙霧彈支架的角鋼削薄，並追加履帶長度調節裝置或牽引鋼索等細節，提高精密性。

●在排氣管塗上紅棕色＋消光黑塗料，再依序覆蓋赭褐色及暗褐色＋火星橘色顏料漬洗，最後針對排氣管上側用火星橘色顏料漬洗。顏料乾燥後，鋪上薄薄一層Mig production的標準鐵鏽色舊化土，再用壓克力稀釋液固定舊化土，最後用畫筆沾取溶於稀釋液的亮鐵鏽色舊化土，彈濺出飛沫。僅在排氣管上側噴上極少量的飛沫，最後用沾取稀釋液的面相筆，輕刷部分飛沫顆粒，製造出暈染效果，更有真實感。

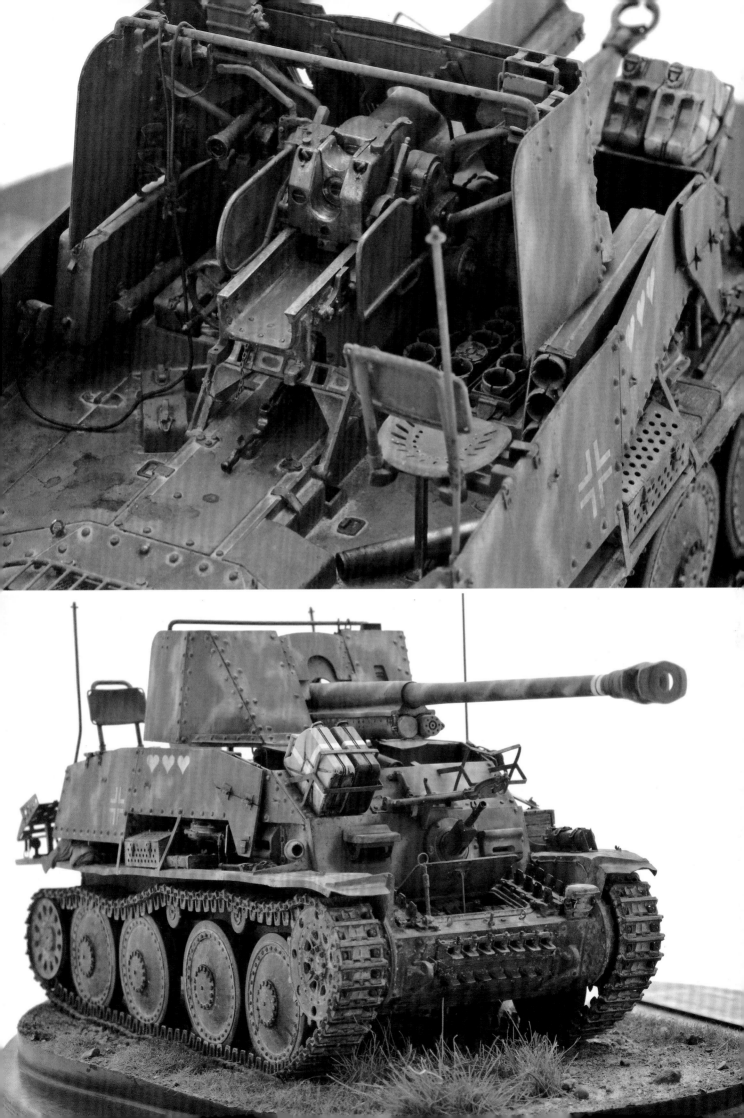

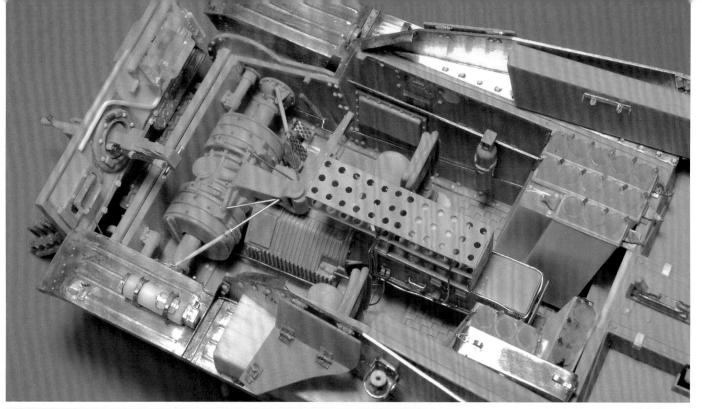

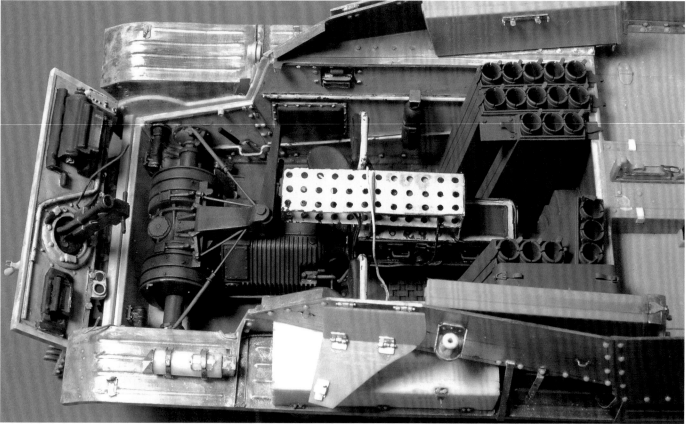

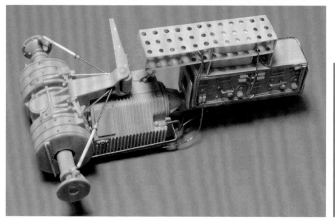

●變速器、座椅、無線電、底盤等，沿用DRAGON的38（t）偵查戰車模型組零件。參考38（t）戰車的內部，變速器周圍的基本配置大致相同，並追加細節提高密度。

●使用厚度0.14mm的塑膠板，自製無線電支架與無線電上方挖洞的金屬板支架。雖然精密度欠佳，但因為位於砲架下方，這種程度的還原度並沒有太大問題。此外，在配置無線電的線路後，就能增添精細機械的風格，是值得加工的部位。

●削掉模型組的塑膠零件，在用黃銅板製造的裝甲上面黏上鉚釘。為了在切削鉚釘時能保持同等的厚度，務必使用全新刀刃。此外，在黏著鉚釘時要使用瞬間膠，建議混合膠狀與低黏性瞬間膠，在黏著時可調整位置，並加速硬化。

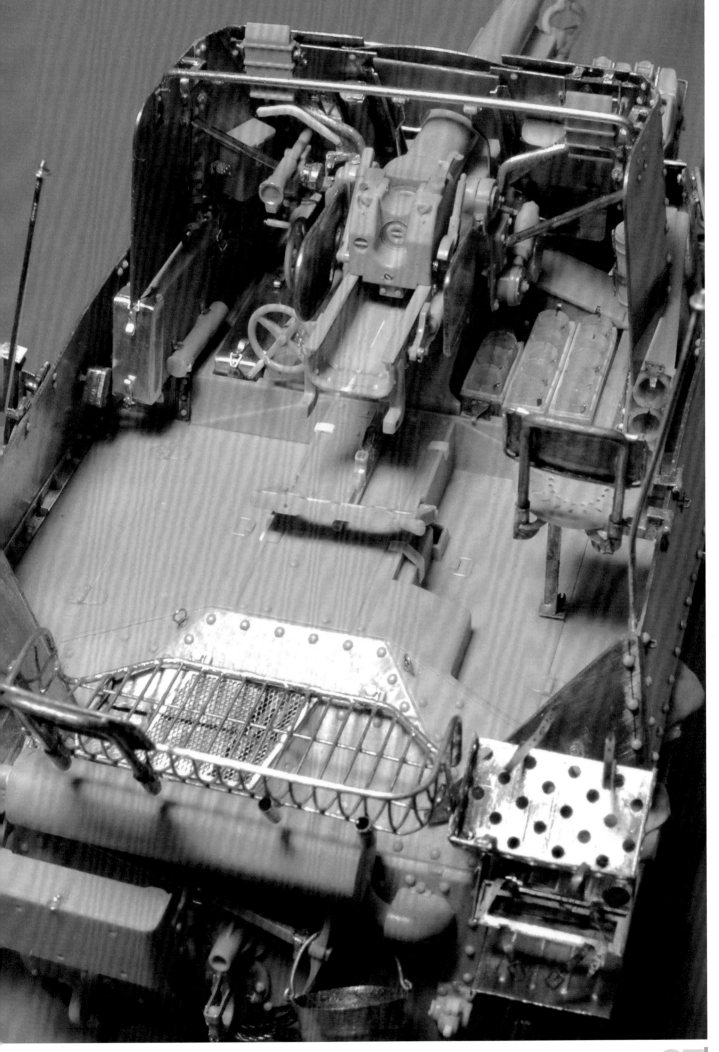

選擇合適的素材,重現輕薄厚度

黃鼠狼Ⅲ驅逐戰車的特徵,是倉促趕工後的不協調外觀,配合外觀所裝上的極薄裝甲板,可說是此款車輛最大的魅力。車體前側的長型Pak36(r)砲管存在感極強;相反地,從後側檢視黃鼠狼Ⅲ驅逐戰車,薄裝甲板幾乎不具防禦性,呈現強烈對比。我製作本範例時,先切割黃銅板製作薄裝甲,再換成自製零件,強調黃鼠狼Ⅲ驅逐戰車的風格。將戰車的裝甲板換成金屬材質,感覺像是特地營造出來的裝飾性。也許會被認為是過度作業,但本作品的重點,是利用黃銅板來重現塑膠零件所無法辦到的薄度與精細度,並製造零件的強度,並非胡亂運用金屬零件。在需要強調薄度的區域裝上薄零件後,就能提升模型的比例感,可說是比例模型的正統作業之一。黃銅等金屬素材質地堅硬,加工較費時間,但可以強調應趕急趕工完成的黃鼠狼Ⅲ驅逐戰車風格。此外,在增加模型的精密性後,看不出來是以38(t)戰車為基礎所打造而成,比例不會太小,存在感十足。

1 為了重新製作裝甲板或砲彈盒等部位,先用電腦讀取模型組零件的圖像,再參考圖像繪製草圖,印在透明透明膠膜上。將黃銅板或塑膠板貼在透明膠膜上,沿著線條切割零件。

2 依據零件繪製設計圖時,還要在鉚釘或其他裝備的位置畫上記號,再用鑽針刻上記號。

3 用弓鋸(刀刃厚度0.28mm黃銅,薄鐵板用)切割厚度0.5mm的黃銅板,製成前方戰鬥室與側邊的裝甲板;切割0.3mm的黃銅板,製成防盾。可先沿著記號線條大致切割黃銅板,再用金屬銼刀磨出準確的形狀。由於戰鬥室的裝甲板具有一定厚度,可用金屬銼刀磨薄0.05mm左右。

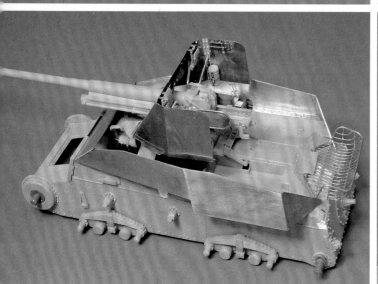

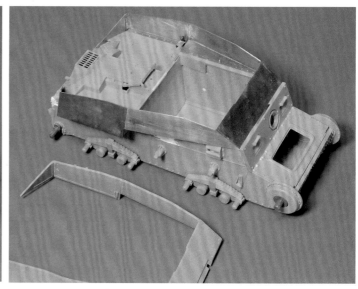

1 用ABER的黃鼠狼Ⅲ驅逐戰車專用蝕刻片零件（35100）夾具，製作承接彈殼的籃子。我沒有使用內附的銅線，而是用經過退火處理的0.6mm與0.3mm黃銅線。先沿著夾具彎曲0.6mm黃銅線兩端，再以鈄接的方式固定，製作籃子外圍。

2 沿著夾具的格狀線條繪製草圖，印在透明膠膜上。依照草圖貼上0.3mm的黃銅線，再焊接固定。沿著夾具切割鈄接後的格狀黃銅線前端，讓前端對齊，最後鈄接籃子外圍與格狀黃銅線即可完成。

3 用ABER的蝕刻片零件（35101）製作擋泥板。用原子筆筆尖弄凹擋泥板，重現加強筋細節。將零件退火後，使用塑膠板自製的夾具固定擋泥板，方便作業。在擋泥板前側兩端的安裝車幅燈金屬零件處並沒有加強筋，製作上要特別注意。

4 模型組零件也有還原衝壓加工後的椅面孔洞，但剖面看起來較厚，可以用電動研磨機削薄零件內側，增加衝壓加工的真實感。還要用手鑽在中央鑽出小型孔洞。

5 使用蝕刻片零件提升支撐架和椅背的細節後，就完成了戰鬥室後側的座椅。組裝的重點是讓椅背呈現些微傾斜的角度。如果參考組裝說明書，往往會組裝出垂直角度的椅背。

6 我沒有使用模型組零件，而是使用自製的塑膠板，製作配置在戰鬥室底盤的砲彈架。製作收納砲彈的砲彈盒時，先用電動手鑽固定3mm的塑膠管，再以車床加工的方式切削塑膠管，自製收納口。由於從外面看不到收納盒的內側，並沒有特別製作內部。

7 模型組的原始砲彈支架，就只有左右兩台，於是我參考原始零件自製其他的支架。支架分為可收納五管砲彈跟三管砲彈的種類，砲彈制動器和支架金屬上蓋的細節，都是值得精心製作的看點。

8 安裝在砲架左右的砲彈支架。這裡要重現開啟與關閉上蓋的兩種支架，兩處支架都是打開上蓋的狀態。製作這兩處支架可以提高視覺密度，但要避免成對的外觀呈現出不自然的人工感，並營造出使用感。

9 在戰鬥室的上側裝甲板上，可見140戰車驅逐大隊所屬黃鼠狼Ⅲ驅逐戰車的可攜式油桶支架，這部分可使用長條狀黃銅片來重現。我在支架部位裝上ASUKA（前身為TASCA）製的可攜式油桶零件，並利用各類黃銅材料，重現中央的移動式夾鉗。

●完成提升細部後，塗裝前的狀態。大多數的戰車模型，在完成組裝階段後，就能進入塗裝作業。但若是戰鬥室一覽無遺的上空式車輛，建議在分解零件的狀態塗裝，這樣會比較容易進行。本範例的黃鼠狼Ⅲ驅逐戰車，由於防盾周圍與砲架內側的形狀較為複雜，加上縫隙較多，完工後依舊顯眼。雖然在塗裝時降低空壓機氣壓，謹慎地細噴，也能完成塗裝，但在尚未黏著零件的狀態下，塗裝的速度絕對更快，而且加工的效果更為美觀。建議先完成操控室內部的塗裝，並在戰車開口部位貼上遮蔽膠帶，避免沾到塗料。

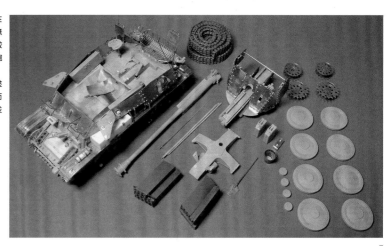

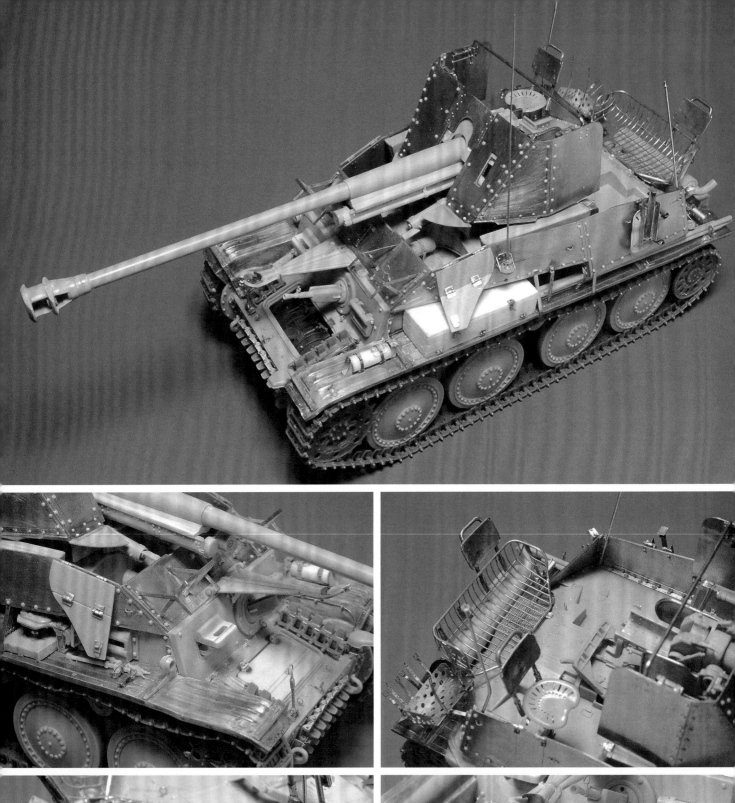

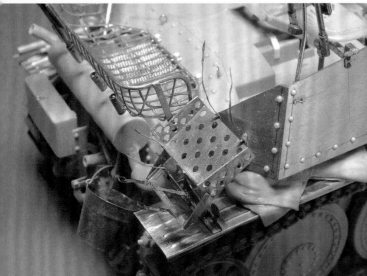

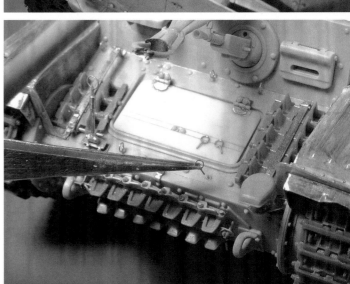

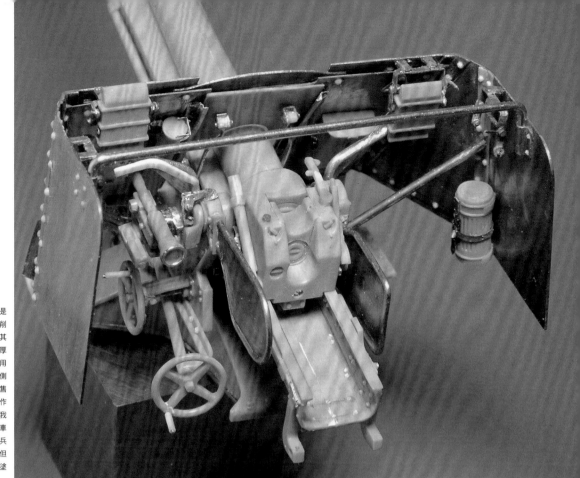

●在製作戰車模型的時候，最重要的地方是Pak36（r）主砲搖架底部的厚度。如果能削薄底部，就可以提升主砲後側的真實感。其他的製作重點，還包括將後座防護板換成厚度0.1mm的薄黃銅板、自製左側砲手專用的射擊把手，以及追加製作搖架與防盾內側輔助裝甲的連動式搖臂等。我分別運用市售的細部提升零件與自製零件，進行改造作業。雖然實體車輛可能沒有這處細節，但我還是在左擋泥板上側裝上了常見於該部隊車輛的木箱。此外，考量到駕駛兵與無電線兵艙蓋的塗裝容易性，我安裝可動式艙蓋，但為了兼顧完工後的零件強度，可以在完成塗裝後再行黏著固定。

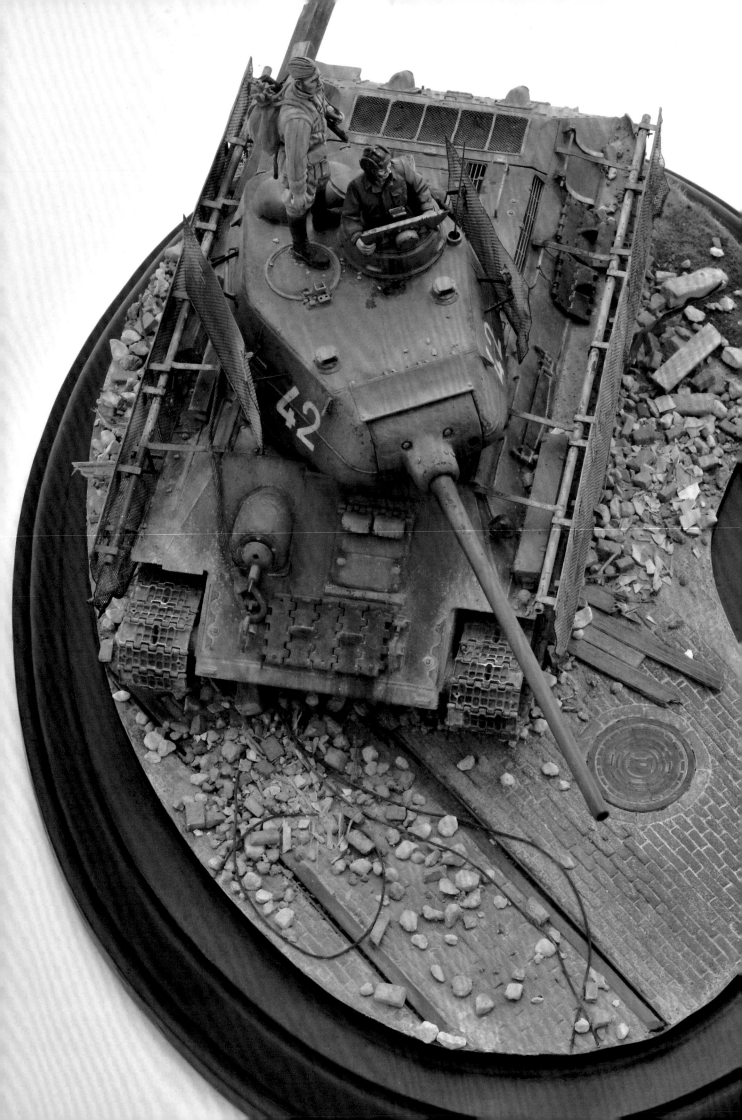

DISPLAY BASE

滿是泥濘的路輪、灰塵覆蓋的砲塔、表面掉漆的裝甲板等，近年來的戰車塗裝法中，大多以重度舊化技法為主流，其最大魅力是能表現出戰車經歷戰火洗禮的真實感，確立了戰車塗裝的一大風格。然而，泥土或灰塵加工效果愈好的戰車，外觀看起來就愈髒。如果要將戰車模型當成作品展示，為了展現作品的精緻度與美觀性，就要運用本書所介紹的「ISLAND STYLE」模型展示法，也就是配置展示底台。提到底台，很多人的想法是：「與其空蕩蕩地，至少擺上底台會比較好看。」把它當成模型的附加配件。然而，我想要強調的重點是，展示底台就跟繪畫的畫框一樣，光是展示方法的不同，就會影響到作品的優劣，其重要性絕對不在話下。

所謂的「ISLAND STYLE」模型展示法，就是在經過表面處理的部分展示台區域重現島狀（ISLAND）地面，再將車輛配置在上面。在配置島狀地面時，須保留適度空間。因此，車輛、島狀地面、展示底台之間的平衡感，是本技法的最大的關鍵。

選擇展示底台的尺寸時，以車輛不會超出底台的範圍為佳，這樣就能保持適當的空間，讓觀者在毫無壓迫感的狀態下，細細欣賞戰車作品。不過，如果底台的尺寸過大，就會產生過多的留白，不僅會讓外觀變得單調，車輛主角的畫面平衡感也會變差。至於尺寸，如果是配置單體車

輛，選擇讓車輛快要超出島狀地面的大小就差不多，並確保展示底台有足夠的空間可以黏上作品名牌。

除了著重島狀地面的尺寸，還要忠實重現展示車輛所處的場景環境，例如大戰末期的柏林街頭、積雪的東部戰線、灼熱的非洲沙漠等，若能決定明確的主題，就能與車輛的製作方式與舊化技法產生關聯，大幅提高作品的存在感與說服力。以刊登於本頁的T-34戰車模型為例，為了追求外觀的趣味性，我拿掉了反坦克榴彈發射器，並裝上車體裙板。島狀地面的主題為街頭，這樣能發揮戰車裝備的特性，在島狀地面配置石板路與路面電車的鐵軌後，更能表現街頭的印象。只要預想車輛曾經行經特定的島狀地面區域，並加入季節要素，就能提高作品的臨場感。不過，如果沒有極力減少配置在島狀地面的要素，車輛主角就會失去存在感，過度的修飾反而是本末倒置。

另外一個不可省略的要素，是標示作品名稱的名牌。名牌並非只是用來告知作品名稱的標籤，而是讓整體作品配置更趨於完美的襯托性存在。名牌有各式各樣的材質和配色，最重要的是兼顧名牌與底台之間的質感與色調平衡性，也要留意名牌的字體與配置方式。然而，畢竟名牌只是襯托性的角色，如果尺寸過大或過於講究，就會破壞作品的平衡。建議各位製作名牌的時候，盡量將名牌的外觀統一為簡約的風格，不要加入過多的裝飾，避免喧賓奪主。

T-34/85
13st Army 1945

思考底台的配置方法

底台絕對不是附加配件！為了讓戰車作品成為吸引目光的焦點，在此將介紹獨創的「ISLAND STYLE」式展示底台配置法。

●將車輛配置在展示台的基本定律是稍微預留車輛前方的空間（1）。若沒有在前方預留空間，整體配置看起來會過於擁擠。不過，如果是同時配置車輛與人形，基本定律就會改變。為了讓觀者能看出人形的視線方向，可在人形的視線方向預留較為寬廣的空間（2）。

●由於本範例的八九式中戰車屬於外觀較為短小的車輛，建議在製作時配合車體，選擇小尺寸的展示底台；如果是重型戰車等大型車輛，就要預留大面積的留白空間（參考圖3的配置，取得車體與展示底台的平衡）。如此一來，就能向觀者傳達戰車的重量感和尺寸。重點在於配合展示車輛的形象，選擇合適的展示底台尺寸。

●底台的材質和形狀，都是左右作品印象的要素。即使是像右圖中的方形樸素原木板，只要具有一定厚度，再漆成較為穩重的顏色，就能製作出外觀典雅具厚實感的底台。在擺上外觀較為粗獷的重型戰車時，搭配較厚的底台，就能營造出沉穩厚重的作品風格。

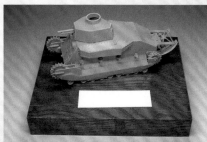

●左圖為T-34戰車的底台與模型配置範例。為了重現街頭的氛圍，在此重現石板路地面。不過，若只有配置石板路，外觀過於單調，為了加強街頭的氣氛，我還加上路面電車的鐵軌。相對於車體（砲管）與島狀地面，以斜向的方式配置鐵軌，並大膽地切割後，就能表現出寬闊的視覺感。此外，還要在部分的島狀地面重現植物細節，營造質感與色彩的變化性。將瓦礫塗成紅色後，就能提高瓦礫與綠色車體之間的對比。

САМОХОДНО-АРТИЛЛЕРИЙСКАЯ УСТАНОВКА

ИСУ-152

Восточная Пруссия Апрель 1945

除了傳統蘇聯戰車，JSU-152式重型突擊炮粗獷而剽悍的外型，也相當受軍事模型迷喜愛。在製作本作品的時候，我是以TAMIYA販售的最終版模型組為主軸，並著重於製作蘇聯戰車時少不了的單色塗裝，力求發揮單色塗裝車輛的最大魅力。粗獷的外型是JSU-152的一大特徵，但如果不假思索地直接塗上單一綠色塗料，成品外觀就會趨於單調的平面，反而會成為難以修正的麻煩模型。因此，本單元的重點將放在如何運用塗裝、製作細節、舊化的方式，搭配各類技法來加強外觀的變化性。

在第二次世界大戰的歐洲戰線中，德軍發動閃電作戰，取得絕對性優勢；但在庫斯克會戰後，情勢產生極大的轉變。蘇聯大軍從東邊壓境而來，德軍見苗頭不對，只好全面轉為防禦戰。到了大戰末期，德軍選定可當作防禦據點的都市，建立要塞打算固守據點，並持續激烈的抗戰。柏林是德蘇大戰最末期的激戰之地，為了盡可能遏阻敵軍的進攻，德軍在街頭築起水泥與磚頭建築，並派遣重型戰車鞏固防禦。蘇聯軍雖擁有兵力上的優勢，但為了突破敵軍堅固的防線，也付出了莫大的代價，人員傷亡慘重。

在這個時候，率先開啟進攻之路的，就是搭載大口徑JSU-152式重型突擊炮的蘇聯JS-2重型戰車。

JSU-152式重型突擊炮是以舊款SU-152為基礎所改造而成，蘇聯軍在製作時先銲接易於量產的壓延鋼板，製造出固定戰鬥室，並裝上152mm的ML-20S式榴彈炮，此重自走砲堪稱為蘇聯軍的一大傑作。可用「剽悍」來形容的防盾，加上強調外觀特徵的直線型戰鬥室，帶給觀者強烈的視覺印象。

在1/35比例的模型中，模型玩家長年來只能買到國外生產的JSU-152式模型組。不過，2009年TAMIYA終於因應廣大愛好者的需求，推出了JSU-152式模型組。藉由立體化外觀，完美地還原JSU-152的威武特徵。細節的還原度高，加上製作難度不高，它可說是近年來AFV模型組的傑作。

製作蘇聯戰車的重點，是避免讓單一綠色車體看起來平坦單調。由於JSU-152的外觀結構主要為直線與平面，加上車體面積寬廣，特別容易流於平坦單調。因此，我在本作品中除了施加重度舊化技法，還運用了結合立體色調變化法的塗裝方式，加強色調的變化性。

在施加舊化技法時，不是只有描繪污漬等髒污外觀，還要透過上側車體的乾燥污漬，以及下側的泥土污漬，營造質感的對比。除了色澤變化之外，製造光澤與質感的變化，還能增加「髒污的對比性」。即使是單色塗裝的車輛，也能呈現豐富的色調與真實質感。另外，車體的泥土污漬並非是沾黏濕潤的狀態，而是半乾燥狀，這樣一來，就能統一上下車體的污漬效果，不會給人突兀的感覺。

透過這樣的方式，能表現出戰車行經東歐的泥濘地後，攻向沙塵飛舞的柏林之情境，讓觀者聯想到地理與時間的變遷。

此外，我為了製造外觀細節上的變化，先拆下部分擋泥板，僅留下側車體前方的單條備用履帶。再拆掉部分固定座，重現車體中彈受損的斑駁痕跡。我還在車體左側追加了牽引鋼索，製造出雜亂的外觀效果。

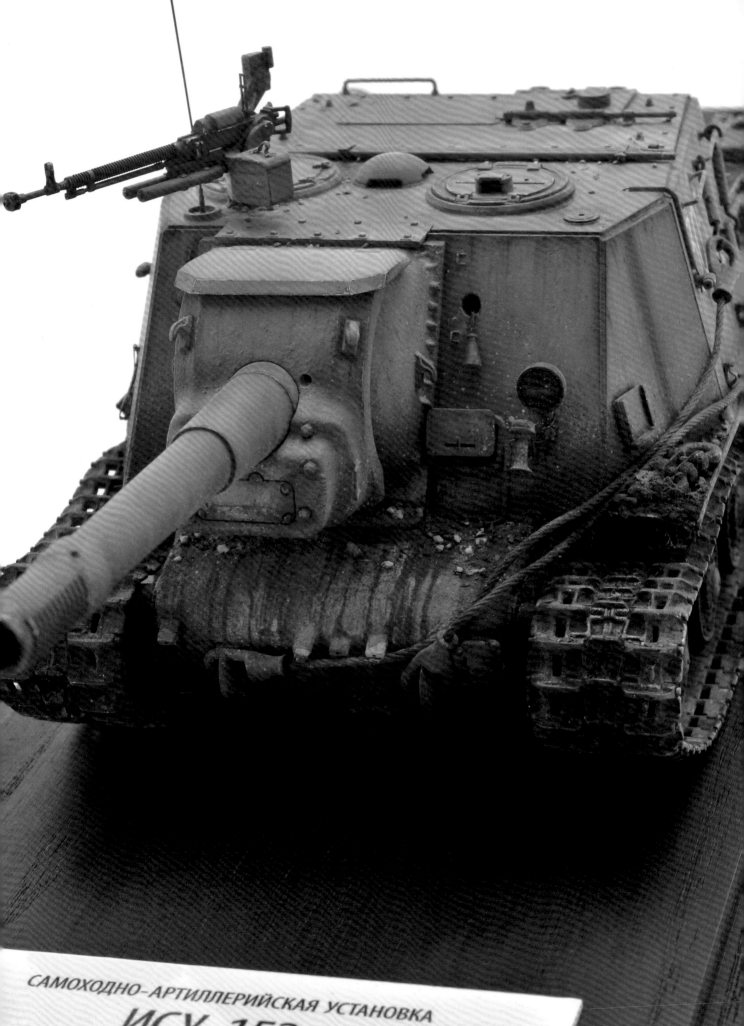

САМОХОДНО-АРТИЛЛЕРИЙСКАЯ УСТАНОВКА
ИСУ-152
Восточная Пруссия Апрель 1945

САМОХОДНО-АРТИЛЛЕРИЙСКАЯ УСТАНОВКА

●蘇聯為了彌補SU-152重型榴彈自走炮防禦能力不足的缺點,開始研發下一代JSU-152式重型突擊炮。以JS-2重型戰車車體為基礎,在車體裝上火力強大的152mm榴彈炮。在1944年6月開始的巴格拉基昂行動中,JSU-152正式加入實戰。蘇聯在柯尼斯堡與柏林等要塞都市,部屬大量的JSU-152,利用重型砲彈發揮高度破壞力,藉由強大的火力,逐一攻破敵軍的重防禦據點。JSU-152的砲彈發射速度與砲口初速較慢,不適合對戰車作戰,但其裝載的榴彈因炸藥量多,具有高破壞力,即使穿甲彈沒有貫穿車體,也會對裝甲造成損害,或是殺傷乘員,得以彌補對戰車作戰能力不足的缺點。如同外觀所見,這輛外觀剽悍的重自走砲,能憑藉強大的破壞力,有效擊碎敵軍陣地。

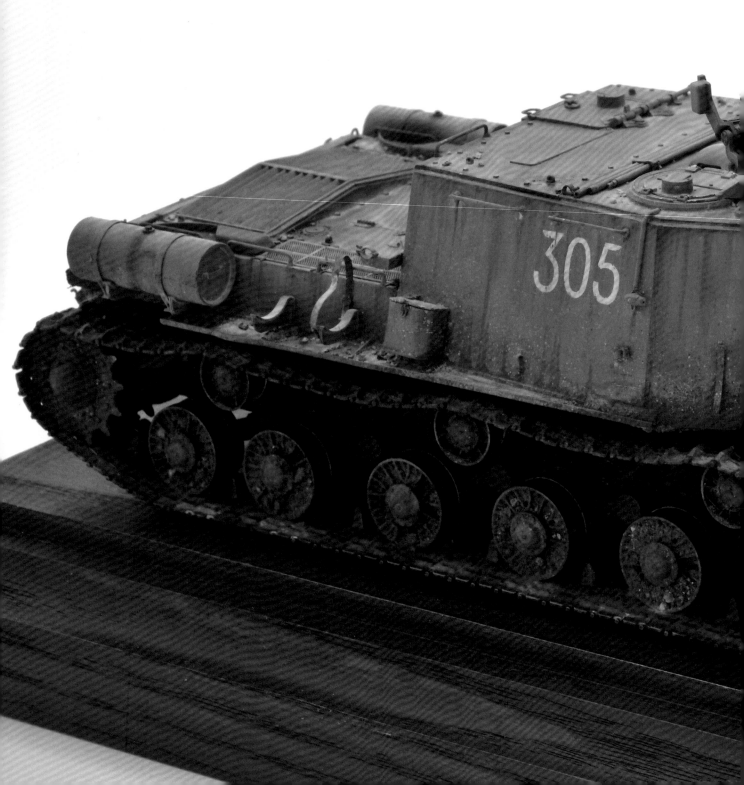

Восточная Пруссия Апрель 1945
ИСУ-152

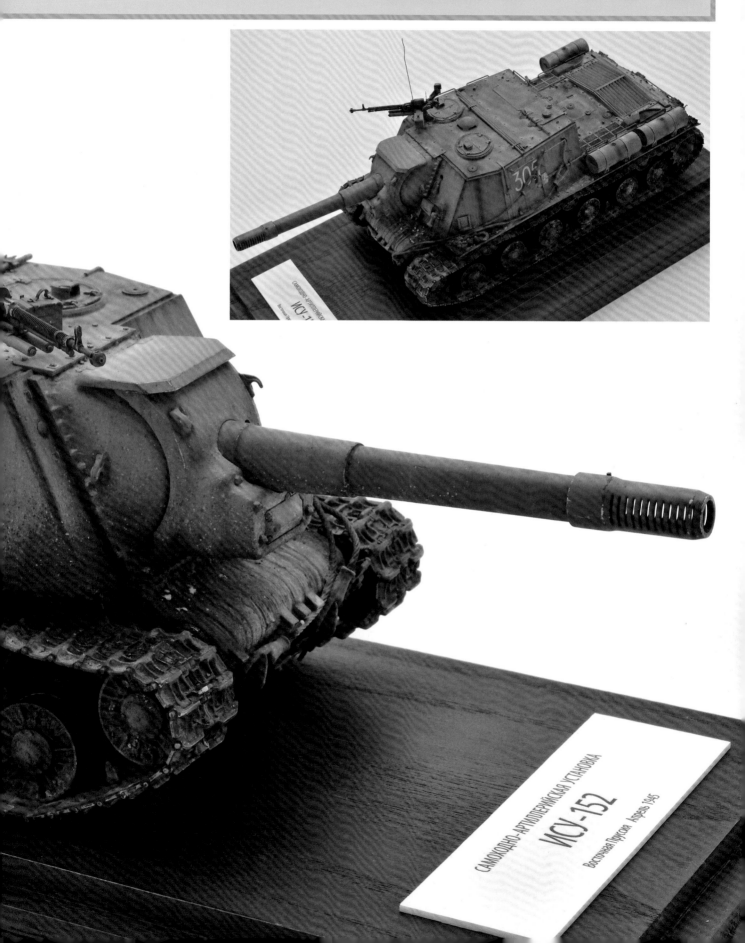

在製作JSU-152模型時，我運用了市售的提升細節零件與自製零件，來製作車體的基本細節，重現實體車輛的結構。主要以 Passion Models 的 JS-2／JSU-152 專用蝕刻片零件為中心，並搭配使用黃銅與塑膠材料。用於本作品與 JS-2 戰車的蝕刻片零件由於質地稍硬，很適合加工成紮實的零件。在製作彎曲的零件時，只要事先將零件退火處理，就能讓加工作業更順暢。我先拆下部分的擋泥板。拆掉擋泥板除了能營造使用感，主要目的是要露出戰車模型的履帶，因為履帶部位是模型的看點，這是不可省略的步驟。另外，由於在製作流程上有許多與JS-2共通的部分，各位可以同時參考P84的教學內容。

在 JSU-152 這類表面細節較少且趨於平面的車體塗上單色塗料後，外觀就會欠缺層次變化，顯得單調沉重，且缺乏模型的趣味性。尤其蘇聯戰車大多為單一車體色，類似的情形將更為明顯。為了讓外觀趨於平面的車輛也能發揮極佳的

視覺效果，在進行車體塗裝的作業時，建議各位多加運用立體色調變化法。

立體色調變化法的原理，是先在整個車體塗上基本色，再用噴筆於各平面或突出部位噴上增加明度的基本色（偏白色），當成模型的亮色。同樣地，還要在凹陷處或陰影部位噴上降低明度（偏暗）的基本色，作為陰影色。進行此作業時，還要再改變一到兩次色調，噴上塗料後，就能增加色調層次的範圍。最後為了加強（增加亮色與暗色的層次範圍）最亮與最暗區域的色調對比，要用畫筆沾取調色後的顏料，進行亮色與陰影色的分色塗裝（由於本作品為剛施加立體色變化法的狀態，效果不夠明顯。建議提高明度與彩度，效果更會好。此外，在最後塗上亮色與陰影色的步驟中，也可以使用基本塗裝步驟的硝基塗料，以筆塗法上色）。完成以上的基本塗裝後，色調雖然較濃，但各面機體能產生繪畫般的立體感，使得外觀細節更為豐富。若是在基本塗

裝的階段，製造了較強烈的色調對比，在之後的舊化步驟中，即使塗上大量的舊化土，整體視覺也不會看起來朦朧不清。

進入舊化的步驟後，先想像戰車在進入柏林前，行駛於東普魯士地區的狀態，重現傳動裝置的泥土污漬。為了製造車體下側與上側乾燥污漬之間的對比，我並沒有讓模型呈現滿是泥濘的狀態，而是運用本書所刊載的施加泥土污漬的其他範例，並改變污漬的輕重程度。為了讓看似單調的單色車輛模型，展現出模型的華麗感與精緻度，製造污漬的質感變化是常見的手法。若只有塗上粉狀泥土，泥土污漬的外觀會欠缺變化，這時可以將舊化土製成塊狀，鋪在上側車體，加強外觀的對比。此外，為了製造出與泥土污漬相異的變化性，我以引擎艙或備用油桶的加油口為中心，製造油漬外觀，並且在上側車體配置枯葉或垃圾，加強色調的點綴。

蘇維埃重自走砲 JSU-152
TAMIYA 1／35
塑膠射出成型模型組
製作、撰文：吉岡和哉
RUSSIAN HEAVY SELF-PROPELLED GUN JSU-152
TAMIYA 1／35
Injection-plastic kit.
Modeled by Kazuya YOSHIOKA.

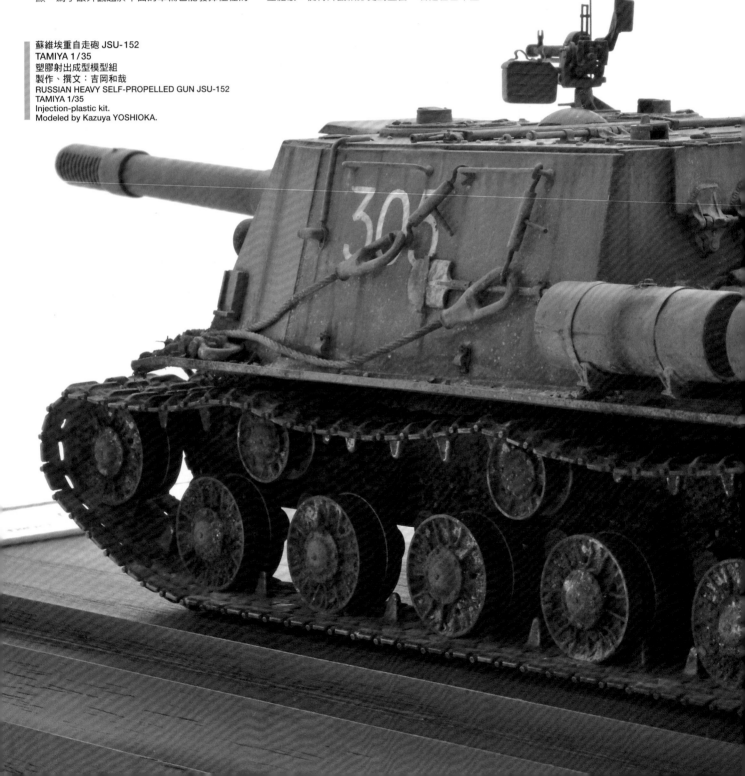

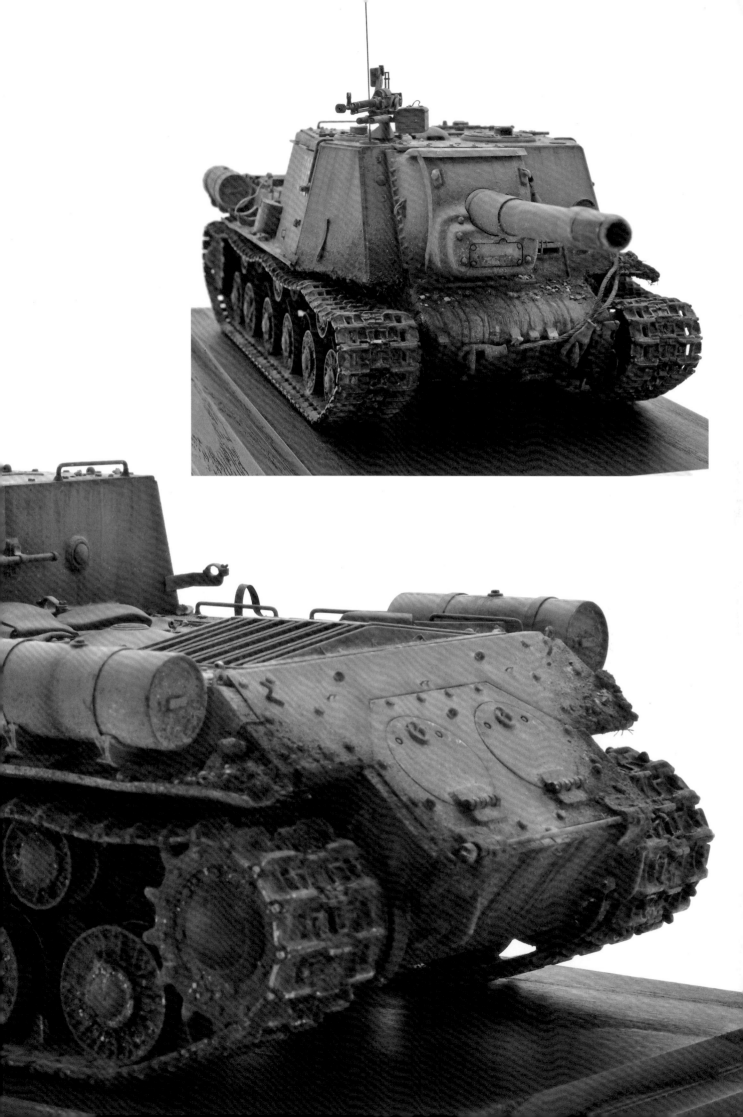

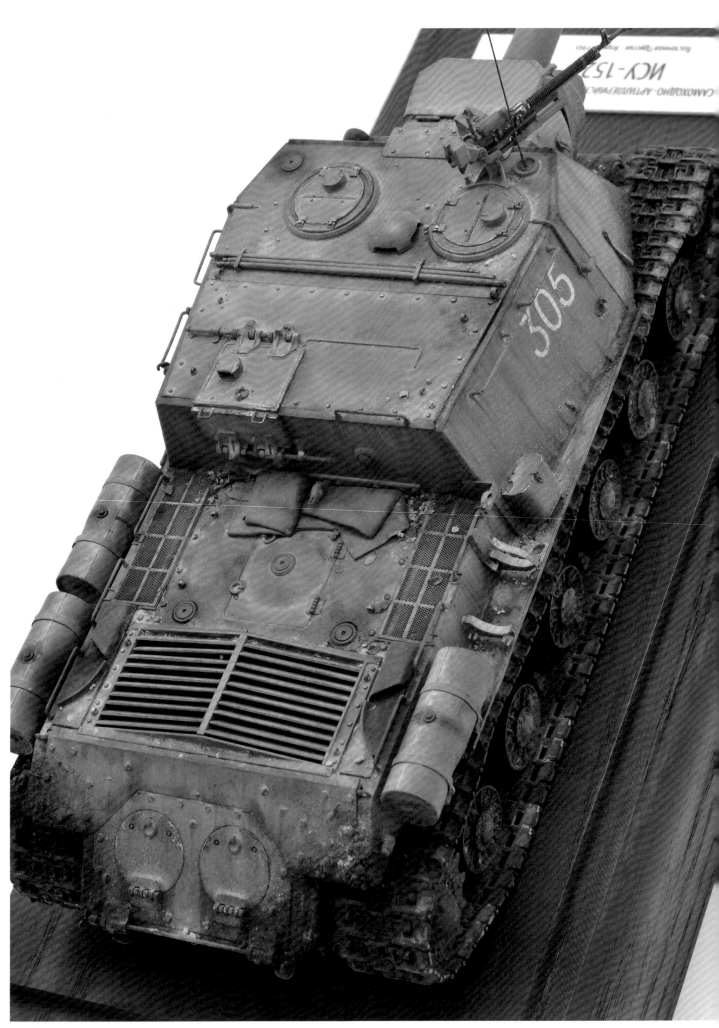

進行單色車輛的作業時，更應該施加立體色調變化法

1 在塗上底漆的基本塗裝作業中，一律使用GSI Creos的硝基塗料。先在整個車體噴上俄羅斯綠2（以下簡稱為RG2）塗料，接下來在水平面的前方至後方區域，以及垂直面由上至下的區域，噴上RG2混合白色與少量黃色的亮色塗料，製造車體的漸層效果。接下來再將RG2與藍色、紅色、少量黑色塗料混合，調成陰影色。這次改成與前一步驟的相反方向，噴上陰影色塗料，還要在凹陷處與陰影部位噴上陰影色。在此塗裝步驟中，為了讓亮色更亮、陰影色更暗，可以重複一到二次以上的塗裝作業，藉此加強外觀色調的對比。

2 我在上一個步驟中，提高部分區域的明度，但為了增強色調的對比，還要塗上亮色的顏料。使用的是永固白色、暗綠土色、橄欖綠色的混合，用畫筆在鉚釘、扶手、砲塔環等突起部位塗上顏料。遇到連接平面的邊角處時，可以塗上稀釋液製造暈染效果，與周圍區域充分融合。在本次塗裝作業中，主要使用的是顏料，但如果使用琺瑯塗料，也能採取相同的塗裝方式。

3 在最後的步驟，還要強調車體的凹陷與陰影部位，使用燈黑色、生褐色、暗褐色、火星橘色顏料，用筆塗法製造油漬和水垢，並呈現車體老化的效果。接著要在凹陷處或零件深處，滲入經過稀釋的塗料，施加點狀入墨的技法，製造周圍的暈染效果。使用畫筆觸點水平面，遇到垂直面則是上下移動畫筆，讓顏料暈開。此外，如果在之後的作業會用到舊化土，可以先在凹陷處的最深處塗上黑色與藍色混合的顏料，呈現暗色的效果。

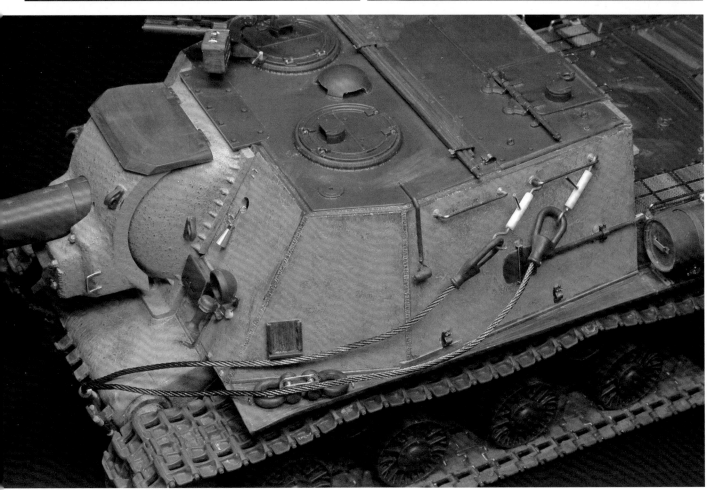

●運用立體色調變化法，在面積較為寬廣的平面進行分色塗裝，就能呈現具有立體感與變化性的外觀。

●用手繪的方式寫上車體編號，更有蘇聯戰車的氛圍。用經過稀釋的塗料覆蓋上色，不要一鼓作氣地手繪編號，這樣加工效果會更理想。

●可以將備用油桶的固定帶替換成蝕刻片零件，外觀看起來更有真實感，也更易於重現油桶表面的凹陷外觀，不會給人突兀感。由於實體車輛也具有凹陷變形的外觀，這個程度的受損表現恰到好處。

●比對蘇聯戰車的實體車輛照片後，會發現車體的天線外觀嚴重彎曲，這也是可忠實還原蘇聯戰車細節的重點之一。

●以畫筆沾取溶解於壓克力稀釋液的舊化土，在車體彈濺飛沫，製造泥巴噴濺的效果。在作業的時候，不用一次大量噴濺舊化土，可以一邊觀察外觀狀態，逐步調整噴濺效果。

●使用雙色AB補土，製作覆蓋在戰車車體上的擦拭布。建議可先在補土塗上離型劑，再將補土配置在車體上。確認補土乾燥後，可以剝下補土，更方便進行塗裝作業。

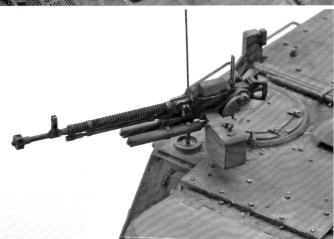

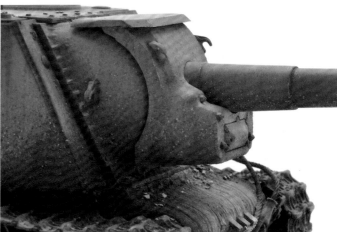

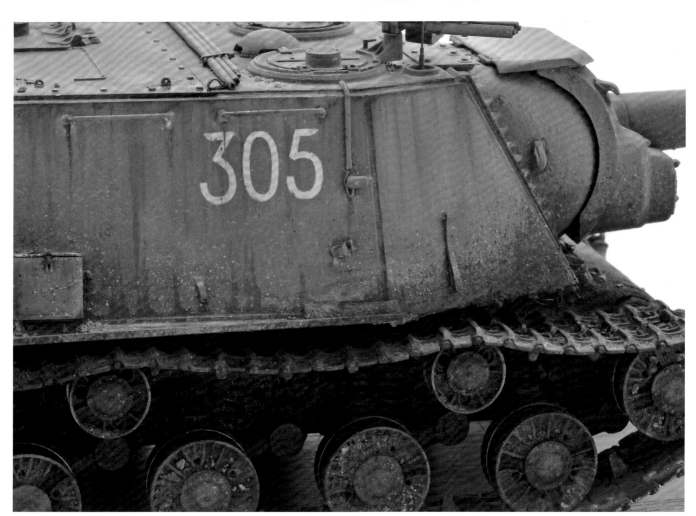

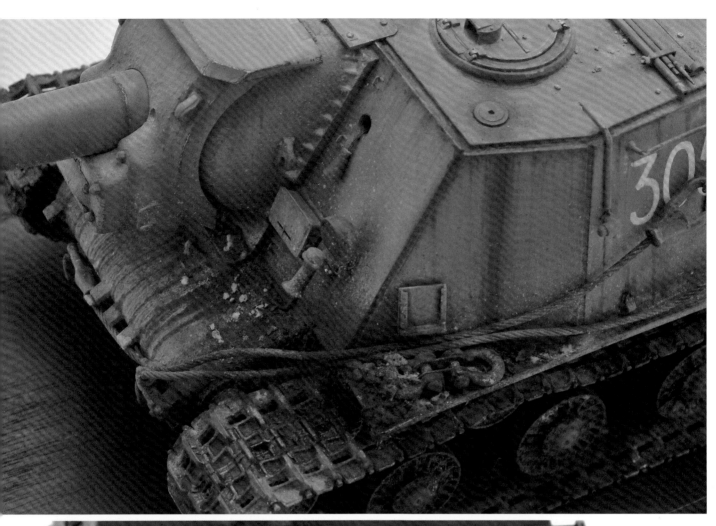

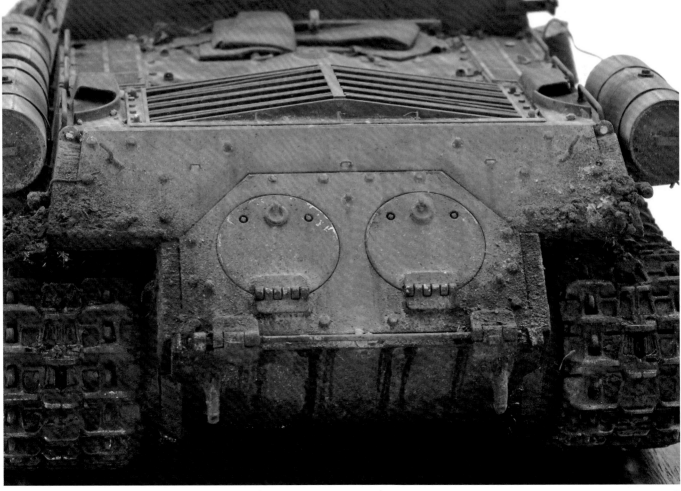

Panzerkampfwagen VI Tiger Ausf.B
KÖNIGS TIGER
Henschel Turret Last Production

虎二戰車,也通稱為虎王戰車。對於AFV模型玩家來說,虎二戰車絕對是讓人躍躍欲試的迷人車輛,但礙於龐大的體積,也是難以發揮模型精緻度的題材。由於車體龐大,容易產生單調而欠缺變化的平面,若僅僅施加迷彩塗裝,外觀完成度會不佳。因此,本單元將以虎二戰車為題材,詳細解說製作、塗裝、舊化的詳細步驟,讓看似單調的單體車輛,散發最大的視覺魅力。

虎二戰車與史達林二型重型戰車(JS-2)齊名,都被譽為是第二次世界大戰中的「最強車輛」,也是大受AFV模型玩家喜愛的高人氣戰車車款。對於偏好德國戰車的模型玩家來說,虎二戰車是絕對不可錯過的車款。但每當進入實際製作的階段後,就會發現虎二戰車是難以發揮模型特徵的題材。

在先前單元介紹的H型四號戰車等車輛,由於車體的裙板及車上裝備都是一大特徵,即使只有製作各部位的細節,也能呈現不錯的精緻度。然而,在製作虎二戰車的時候,由於車體面積較大,細節分散各處,加上砲塔上側與側面等眾多大面積平面部位外露,如果採單色整面塗裝,作品的外觀會變得單調欠缺變化性。

怎麼做才能增加變化性、臨場感、真實感呢?我為了向各位解說「基於最新理論,能創造出多層次豐富外觀變化的舊化技法」,將以本作品為範例,介紹實際的製作方法。

本作品的主題為虎二戰車大為活躍的柏林戰役後期,為了表現戰情緊迫,軍方在生產戰車後得立刻將戰車派遣至前線的情境,我並沒有安裝所有的車上裝備。同時為了讓各位讀者更能了解「運用舊化技法製造變化性與外觀精緻度,最大的極限為何」,刻意不裝上具備模型點綴作用的車上裝備。

不過,我雖然沒有裝上車上裝備,依舊忠實比照實體車輛照片,進行提升細節的作業。由於虎二戰車各處部位的銲接痕跡相當明顯,可以參考實體車輛的形體,使用補土等材料並分成不同的形狀,加以重現車體細節。

在舊化作業中,可依照車體髒污的種類,分別運用點狀入墨、舊化土等多樣化技法,進行多層覆蓋加工作業。有關於詳細的作業流程,各位可以參考之後的解說篇。在模擬柏林戰役的情境時,還是要把重點放在可見塵土污漬的舊化外觀,才能忠實傳達街頭戰的氛圍。

我本來想用黃色系的迷彩,重現大戰末期時的虎二戰車英姿,但讓人比較傷腦筋的是,在這個迷彩圖案上,偏白色的塵土污漬不夠明顯。因此,我重現了雨漬與水垢舊化效果,以加強車體的色調變化。除此之外,建議在車體上製造較多傷痕,以表現出在激烈的柏林戰役中,戰車行經街頭的情境,並利用傷痕來襯托模型整體的塗裝表現。

另外,如果要加強戰車在街頭作戰的特色,除了施加塵土污漬表現,還可以在車體上配置瓦礫或空彈殼,利用大型車輛營造出「擺設人形的情景模型底台」的表現方式。我選擇一尊手持望遠鏡,看著前方警戒,擺出緊張姿勢的人形。不過,ALPINE生產的人形身體後仰,看起來態度從容,因此我將人形改造成前傾姿勢,以加強緊張感。由於車體的塗裝風格為較淡的迷彩圖案,若能配置身穿點狀迷彩服的SS戰車兵,就能加強點綴整體色調的作用。

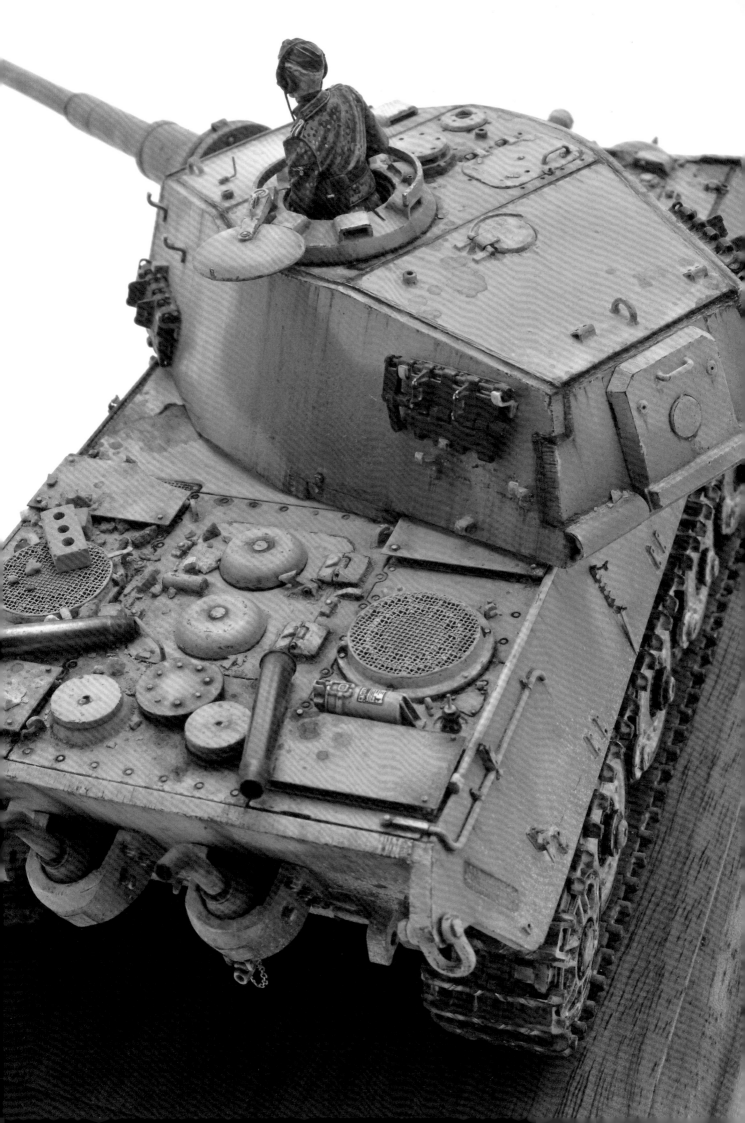

Panzerkampfwagen VI Tiger Ausf.B
KÖNIGS TIGER

●第二次世界大戰開戰後，僅僅五年的時間，通稱為虎王戰車的虎二戰車，就讓德國戰車的性能到達頂峰。虎二戰車裝載一門具高穿甲能力的71口徑8.8cm主砲，其射程涵蓋盟軍所無法反擊的長距離，具有讓盟軍吃驚的高性能。虎二戰車主砲的威力，能貫穿2000m遠厚度達150mm的裝甲板。除了驚人的攻擊力，虎二戰車也具備高防禦力。虎二戰車的生產過程，是以豹式戰車為基本雛型，車體採傾斜式裝甲設計，在車體前側裝上厚度150mm的裝甲，並於砲塔前側裝上厚度180mm的裝甲，應該沒有任何戰車的砲彈，能貫穿虎二戰車的前側裝甲。然而，虎二戰車的弱點是引擎與傳動系統等驅動裝置的能力不足，由於引擎的驅動力不足，為了讓重達68t的車體前進，往往造成引擎的過度負荷，經常因過熱而起火，或是傳動裝置發生故障。此外，由於虎二戰車得耗費大量燃料，在欠缺補給的前線，車輛的補給是個極大的問題。到了第二次世界大戰末期，有很多車輛因燃料不足而被棄置，比起被敵軍破壞的車輛，因燃料耗盡或故障而棄置的車輛反而更多。我將透過本製作範例，重現虎二戰車具壓倒性的攻擊力與防禦力，同時傳達虎二戰車因無法順應戰勢而走向末路的悲壯姿態。

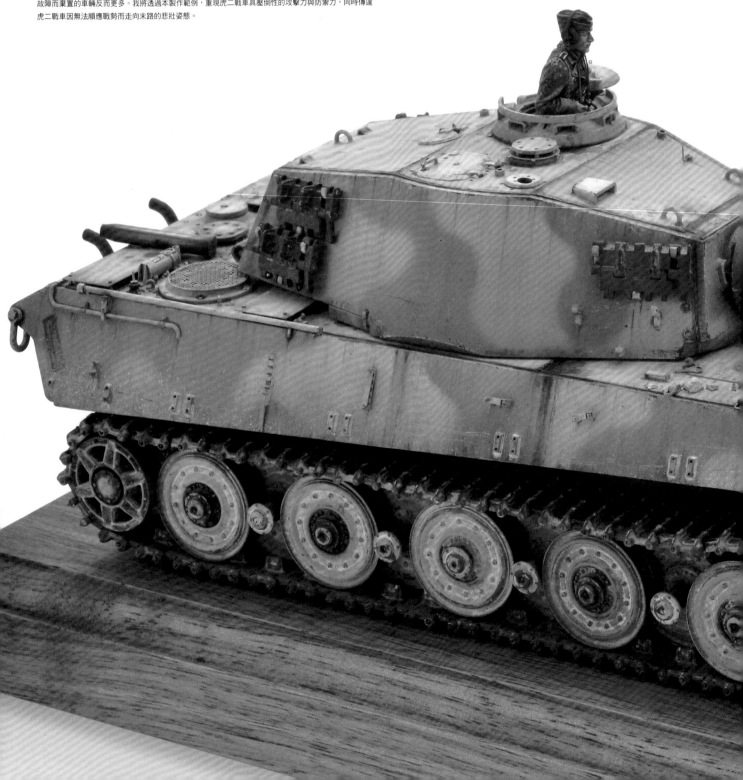

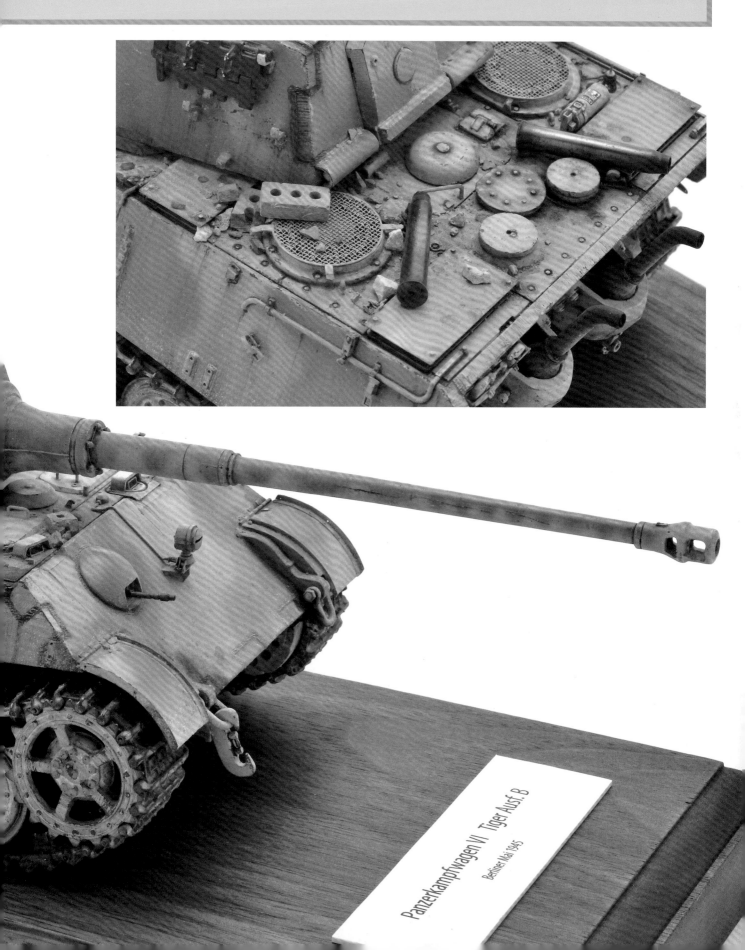

Panzerkampfwagen VI Tiger Ausf. B

Berliner Mai 1945

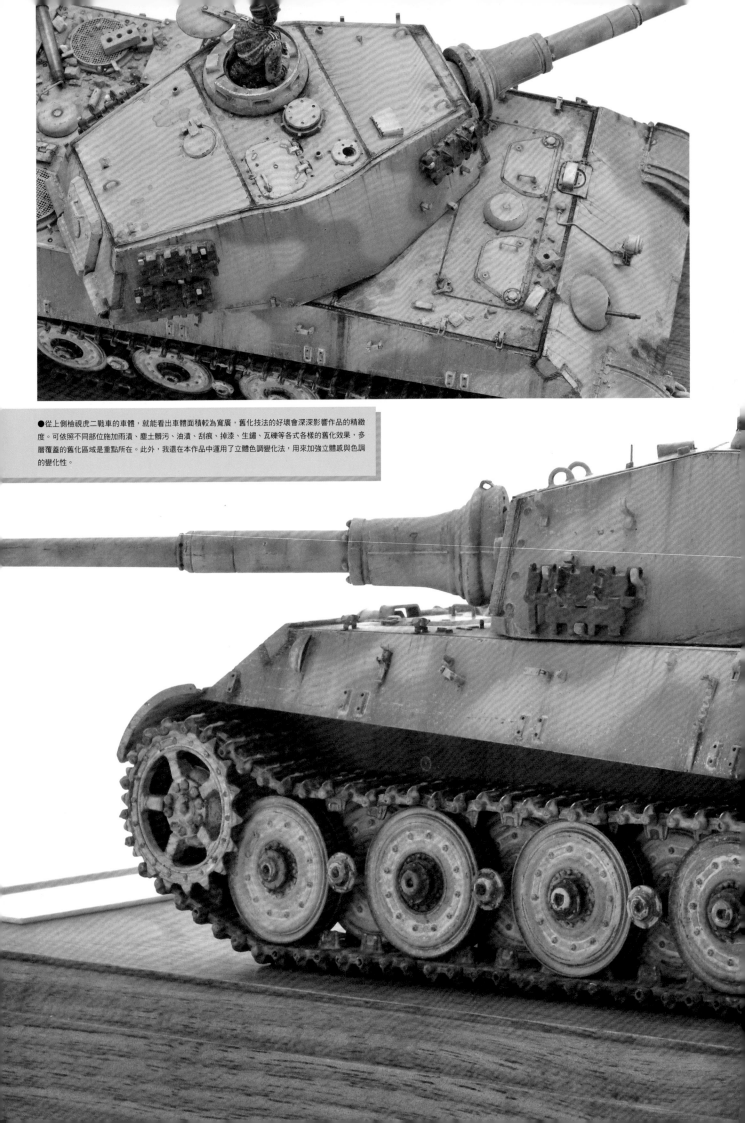

●從上側檢視虎二戰車的車體，就能看出車體面積較為寬廣，舊化技法的好壞會深深影響作品的精緻度。可依照不同部位施加雨漬、塵土髒污、油漬、刮痕、掉漆、生鏽、瓦礫等各式各樣的舊化效果，多層覆蓋的舊化區域是重點所在。此外，我還在本作品中運用了立體色調變化法，用來加強立體感與色調的變化性。

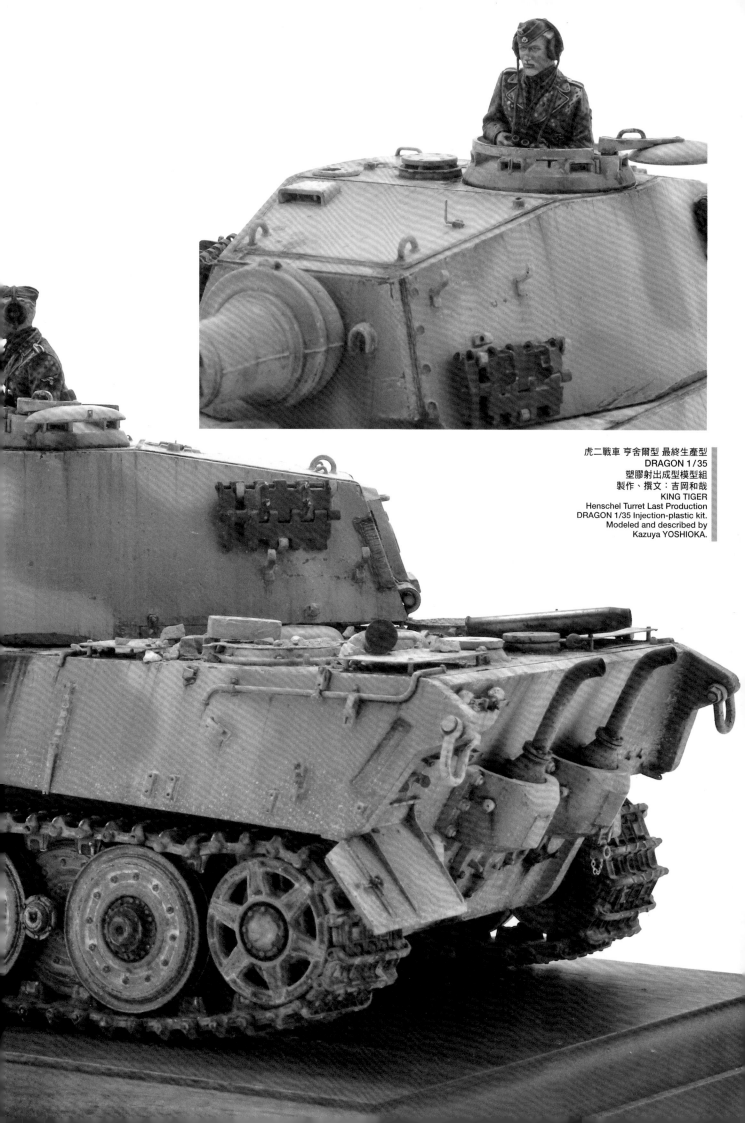

虎二戰車 亨舍爾型 最終生產型
DRAGON 1/35
塑膠射出成型模型組
製作、撰文：吉岡和哉
KING TIGER
Henschel Turret Last Production
DRAGON 1/35 Injection-plastic kit.
Modeled and described by
Kazuya YOSHIOKA.

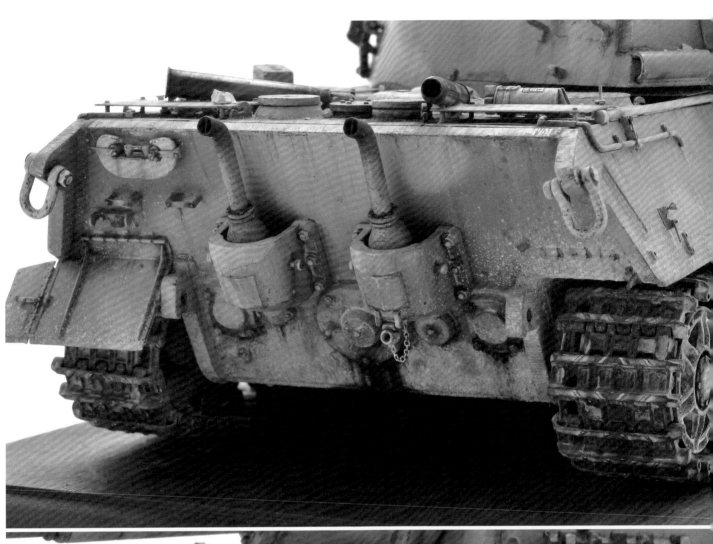

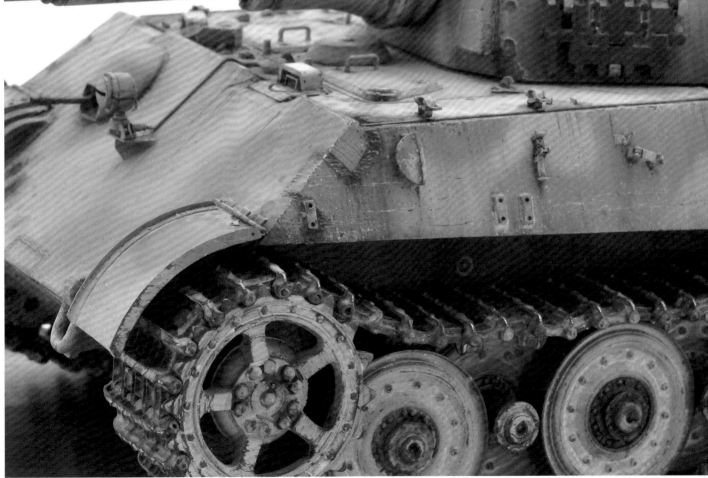

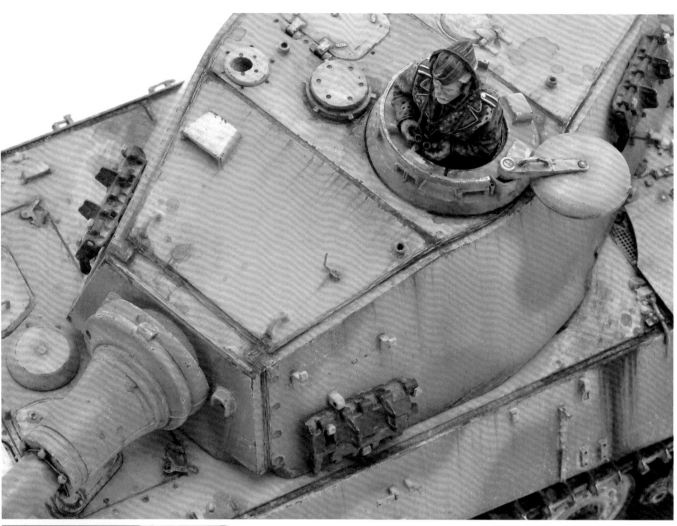

●參考實體車輛的照片，忠實重現車體各部位銲接痕跡的外觀。以虎二戰車為例，由於車上裝備較少，大型砲塔的銲接痕跡成為畫面的一大可看之處，得花更多的時間與心思來製作。

●安裝於車體後側上面的通風蓋，與內部的引擎艙相通。本範例車輛中，只有前側的通風蓋為上側平坦的形狀。由於從DRAGON模型組的組裝說明書中，很難了解這個細節的差異，在製作解說單元裡，我原本裝上圓形零件，還好在模型完工前察覺到其中差異，才能即時修正。這是各位在製作時須仔細留意的重點。

●雖然沒有裝上車上裝備，但可以善加運用市售或自製零件，製作固定金屬零件或電燈線路等物品，以提升車輛細節。此外，我還將履帶換成FRIUL MODEL生產的金屬材質履帶。

到上一頁的內容為止，我介紹了DRAGON生產的1/35比例虎二戰車模型完工範例。接下來將繼續以虎二戰車模型為例，解說車輛的實際製作與塗裝方法。虎二戰車模型的製作過程，幾乎涵蓋AFV模型單體車輛所必備的製作與塗裝技法，對製作其他的模型組也有極大幫助。

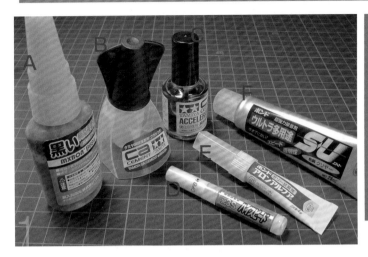

選用合適的接著劑

在製作AFV模型時，通常會使用塑膠材質的零件；但在提升細節的時候，往往會用到許多金屬或合成樹脂材質的零件。由於在黏著作業中，有時候會在塑膠模型黏上其他材質的零件，或是黏合兩個其他材質的零件，得依據用途來選擇相對應的接著劑。

Ⓐ高黏性瞬間膠可作為補土用途，用來填補模具退出孔痕跡或細微的縫隙。

Ⓑ附帶刷毛的瞬間膠，適用於黏著面積寬廣的部位。

Ⓒ使用硬化促進劑能加速瞬間膠的硬化時間，有效提高黏著作業的效率。在使用硬化促進劑的時候，通常會用瓶蓋的刷毛塗抹，但可以用滴管將硬化促進劑滴在黏著部位，更容易確定位置。

Ⓓ使用低黏性的瞬間膠，可以將瞬間膠滲入零件縫隙，遇到縫隙較大的大型零件時，是相當便利的工具。此外，由於低黏性的瞬間膠的硬化時間較快，同樣具備可提高黏著效率的優點。

Ⓔ膠狀瞬間膠具有高黏性的特性，加上硬化時間較慢，比較適合用來黏著小型零件。

Ⓕ含有矽烷化聚氨酯成分的多用途接著劑，在硬化後依舊有黏性，可耐外力衝擊，零件不易偏移。此外，在使用這款接著劑的時候，不侷限於材質種類，適合黏著塑膠或小型金屬零件。

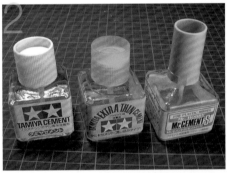

建議可事先準備高黏性與低黏性兩種塑膠專用接著劑，有利於提高黏著作業的效率。高黏性接著劑的用途廣泛，適合用來黏著須要調整位置的小型零件。低黏性接著劑則是適合用來黏著車體或砲塔等大型零件，在黏著零件時，可以運用滲入的方式黏著。

還要事先準備硝基補土與雙色AB補土，前者適用於填補細微痕跡或表面收縮，或是加入硝基稀釋液溶解硝基補土，改造零件的表面質地。後者除了能用來填補縫隙，還能製作車體的銲接痕跡、防磁塗層、布料等外觀表現。

附帶底板的砂紙，能用來進行小型零件的塑形、修整表面等，用途非常廣泛。金屬銼刀適用於塑膠零件的細部塑形等需要精準度的加工，以及金屬零件的加工與塑形。海綿砂紙則是適合用於砲管等棒狀零件，或是防盾等曲面零件的塑形，是相當便利的工具。

薄刃斜口鉗專門用來剪斷塑膠零件的湯口，如果薄刃斜口鉗的銳利度變鈍，也可以用來剪斷具有厚度的塑膠零件、合成樹脂零件、金屬線材等物品。

建議事先準備具備曲線刀刃的筆刀，以及薄刃手鋸，即可對應切割至切削的用途。圓規刀不僅能用來切割塑膠板，切割戰車路輪的遮蔽膠帶也相當好用。蝕刻片鋸的用途為切割具有厚度的零件，或是小型零件，也能用於刻線等廣泛用途。

刻線鑿刀的刀刃為可交換式，適合用來雕刻、刻線、切割等豐富用途。經過淬火硬化加工處理的刀刃，具有絕佳的銳利度。BMC鑿刀的刀刃為鎢鋼材質，同樣具備優異的銳利性，能毫不費力地刻出銳利邊緣的線條。

早期在使用舊款的手鑽時，更換手鑽的鑽頭可說是相當繁複的過程，往往得一次準備好幾把手鑽，但自從WAVE推出快拆式手鑽後，只要按壓就能安裝鑽頭刀刃。最右邊的手絞刀，適合用來鑽口徑3mm以上的孔洞，也能自由改變孔洞的大小，非常便利。

選擇尖端較厚的鑷子，能穩固地確實夾住微小零件。使用右邊的彎頭鑷子時，即使手部長時間握持也不會感到痠痛。尖端有紋路設計，具有高夾取固定力，主要用於電銲的場合。在左邊為蝕刻片專用夾鉗，可用來折彎或固定金屬零件。

Ⓐ量角器、Ⓑ直尺、Ⓒ卡尺、Ⓓ角尺、Ⓔ直角規、Ⓕ黃銅塊，這些都是常用於塑膠板加工的工具，但為了保持直角與平行的精準度，更適用於具有硬度的金屬材質零件。在這六種工具中，使用頻率較高的C、D、E、F，因此不用準備所有的工具。

了解塗料的性質，以擴大塗裝表現的範圍

選擇塗料的首要重點，就是使用性與個人偏好的顏色，沒有必要備齊大量的種類。然而，若能事先了解各種塗料的特性，就能確實擴大塗裝表現的範圍。以下要詳細介紹各種塗料的基本特性。

11 Mr.COLOR、gaia color（A、B）為硝基塗料，特徵在於乾燥速度快，塗膜具有強度，主要用於車輛基本塗裝作業。C為TAMIYA的壓克力塗料，屬於消光性質，可用於情景模型的地面或建築結構的塗裝。D為vallejo壓克力塗料，塗料質地細膩，適用於小物品或細部的分色塗裝，是相當好用的塗料。E為TAMIYA的琺瑯塗料，有利於調漆作業，適用於人形衣物布料的塗裝表現。F為Humbrol的琺瑯塗料，其特徵為消光狀態極佳，適用於舊化或冬季迷彩塗裝作業。

12 AK interactive的舊化塗料（A），是可加強髒污效果的琺瑯塗料。標榜雨漬表現與清洗用途的舊化塗料，其實使用感很接近加入稀釋液稀釋後的顏料。下排的顏色（B）在乾燥後會產生消光狀態，可以加入稀釋液稀釋，用來點狀入墨或是製造雨漬及生鏽效果。

13 各家廠牌販售的粉狀顏料舊化土，可以直接用畫筆沾取舊化土，比照一般塗裝的方式蓋上薄薄一層舊化土，或是與壓克力稀釋液混合，重現具有立體感的表面質地。舊化土與舊化塗料相同，都適用於泥土、灰塵、生鏽等舊化表現。

畫筆是最後加工的關鍵

雖然很多人都說善書者不擇筆，但選用優秀的畫筆，是創造出色模型作品的捷徑。市售畫筆種類繁多，最重要的是依照自身需求來選擇。A為三角筆，筆尖為面相筆的外觀，如果用側邊平刷的方式，即可當成平筆來使用，在點狀入墨、暈染、製造雨漬效果的一連串塗裝步驟中，單靠這把三角筆即可完成。B與C的平筆，從一般塗裝到製造雨漬效果等清洗步驟，都是使用頻率極高的款式。D～F的面相筆，用於人形塗裝或細部上色，以及描繪掉漆痕跡或記號等用途。此外，A、B、C、D畫筆都是採用頂級Kolinsky黑貂毛製成，對於顏料的吸附性佳，刷毛柔軟具有彈性，易於使用，適用於最後加工與人形塗裝等細膩作業。相較之下，C與F畫筆的刷毛為尼龍材質，價格較為低廉，即使刷毛損壞也不會感到心疼，用途相當廣泛。除了一般的塗料，也能沾取舊化土或補土泥進行塗裝，相當方便。D款Kolinsky黑貂毛畫筆，價格較便宜，具優異的耐用性，即使沾取含有乙酸乙烯酯成分的乳膠塗料，筆尖也不會分岔。

進行舊化作業時，經常會用到棉花棒，可準備細頭的模型專用棉花棒與一般款棉花棒。一般款的棉花棒要選擇纖維不易脫落的種類。A為珍珠棉材質棉花棒，吸水性極佳，纖維不易脫落。此外，在塗上舊化土的時候，畫筆容易受損，我使用了圖右四支老舊的畫筆。

建議選擇雙動式噴筆，可以一邊噴出塗料，一邊調整塗料用量。A噴筆的噴嘴口徑為0.23mm，附有氣壓調整氣嘴，適用於細膩的作業。B噴筆的口徑為0.3mm，為一般用途。可以的話，建議再準備一支專門塗裝金屬的噴筆（C）。在清洗噴筆的過程會更為輕鬆。

左邊為價格較廉價的獸毛畫筆，可用來去除多餘的舊化土。中間為防靜電的清潔刷，在塗裝或黏貼水貼紙之前，可使用清潔刷去除灰塵。尼龍刷具彈性，可用來去除打磨後所產生的粉塵，或是剝除塗裝。鋼刷適用於塑膠零件的粗磨作業，或是製造表面質地。

細節還原度高的模型組，零件數量自然較多，加上零件框架的數量也不少，在尋找零件時得花費大量的時間。這時候先在標籤貼紙寫上框架編號，再將貼紙貼在框架上，就能提高作業的效率。

在具有變化形式的戰車模型組中，通常會內附連帶框架的共用零件，為了避免混淆，要先拿掉不會用到的零件。右邊為原始零件組，左邊為拿掉多餘零件的狀態，這樣就能有效節省尋找零件的時間，並降低搞錯零件的風險。

像是路輪等數量較多的零件，可以先從框架上把路輪零件切割下來，但為了防止搞錯形狀相似的零件編號，建議先把零件收在貼有編號標籤的塑膠盒中。此做法雖然較花時間，但這可是能提高作業效率的前置作業。

要一個一個地打磨路輪，得耗費大量時間，可以把路輪固定在電鑽上，再用筆刀塑形。為了避免鑽頭旋轉零件時，導致筆刀刀刃卡住，要先用砂紙磨掉湯口的切割痕跡。

將框架切成四方形，製作出前端錐狀的外觀，再將框架固定在電鑽的夾頭上。將框架插入路輪孔洞裡，牢牢固定。利用框架固定路輪，以方便進行打磨作業。經過數次加工後，框架就會因摩擦而變鬆，可以多準備幾根框架替換。

將路輪固定在電鑽上，啟動開關轉動鑽頭，比照上圖的方式，用筆刀刀刃抵住路輪表面，打磨分模線。之後將筆刀換成海綿砂紙，轉為打磨路輪側邊，製造平滑表面。

大多數的啟動輪都含有內外兩個零件，如果兩側齒輪的位置沒有對合，便無法精準地咬定履帶。因此，在黏著內外零件後，要用直角規確認齒輪是否產生偏差。因為用來咬合履帶孔的齒輪是相當顯眼的部位，作業時要特別謹慎。

考量到最終有可能會製作地面模型，並將戰車模型放在地面，決定製作可動式扭力桿。除了左右第一路輪與左右第九路輪的四根扭力桿，其他的扭力桿都要比照圖示，削掉圓柱卡榫旁用來對合位置的突起部位。

追加製作金屬線軸心，就可以在沒有經過黏著的狀態下固定扭力桿。以插入戰車車體的圓柱卡榫為中心，用手鑽鑽出口徑 1.1mm 的孔洞，再插入 1mm 黃銅線，最後滲入 WAVE 的瞬間膠固定。

由於將所有路輪製成可動式後，就無法決定車輪高度了。可以先黏著第一與第九路輪，方便決定高度。扭力桿雖殘留些微突起部位，在嵌入零件後具有足夠的空間，因此比照上圖的方式，用塑膠板製作夾具（高度 11mm），以對齊車輪高度。

將裝有黃銅線的可動式扭力桿，插入車體底盤內側後，還要折彎黃銅線，避免扭力桿脫落。如果不想讓扭力桿移動幅度過於劇烈，可以依照圖示用塑膠棒抵住，以降低扭力桿的移動幅度。

還要製作可動式動力輪，以調整履帶張力。在扭力桿上鑽出 3mm 孔洞。裝上框架後插入車體。裝上履帶後，由於還要滲入瞬間膠，固定動力輪的扭力桿，插入的鬆緊度稍微緊一點較為理想。

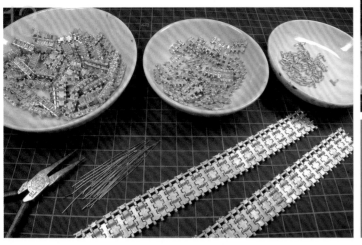

將履帶換成FRIUL MODEL的金屬材質可動式履帶

由於模型組內附的履帶，屬於附帶框架的塑膠材質零件，考量到切下零件及塑形所花費的時間，換上 FRIUL MODEL 的金屬材質履帶會更加輕鬆。此款履帶為白合金材質，原廠已事先將拆解後的履帶零件裝入塑膠袋中，不用再花時間切下零件。包裝內附連接履帶鏈片的金屬線，得以呈現金屬履帶特有的自然鬆弛感，並能增加重量，讓戰車的傳動裝置更有真實感。我在本範例中使用的是鐵路運輸用履帶（ATL-42），是將三種零件雙邊連結式的履帶結構。在組裝履帶之前，可以比照圖13的方式，先分類各種零件後再開始組裝。

先組裝大小履帶與鏈片零件，將金屬線插入連接插銷的孔洞。本次使用的履帶零件，雖然插銷插孔的加工較為平整，但依舊有難以插入線材的孔洞，這時候就要用手鑽開孔。

插入連接插銷的金屬線後，用斜口鉗剪掉多出的部分。如果發現有較鬆容易脫落的插銷，就要滲入微量的WAVE速乾性瞬間膠加以固定。不過，如果滲入過量的瞬間膠，履帶就會失去可動性，要特別留意。

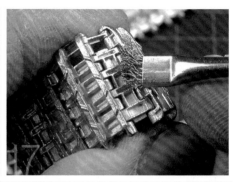

組裝完成後，用鋼刷（或是金屬毛刷）去除殘留表面的毛邊或滑石粉（離型劑）。雖然鋼刷的刷毛無法觸及零件深處等區域，只要保持表面的乾淨狀態，就沒有什麼問題。完成作業後，還要塗上金屬用底漆。

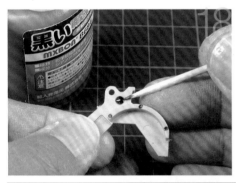

模型組零件的表面如果有殘留模具退出孔痕跡，要先塗上WAVE的黑色高黏性瞬間膠填補，再用滴管滴入TAMIYA硬化促進劑（瞬間膠專用），確認瞬間膠硬化後，再用砂紙打磨塑形。如此一來，不僅能去除零件表面的收縮，作業效率也比使用補土填補更佳。

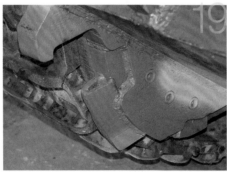

在這張實體車輛照片中，可見車體前方牽引器下側的細節。這是瑞士軍事博物館所展示的戰車車輛，其中可見增設了退出履帶插銷的板狀裝置。其他像是下側裝甲的厚度、鉚接痕跡、切削鋼板的痕跡等，都是值得關注的細節。

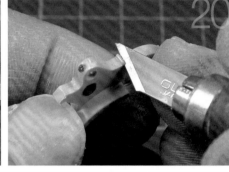

牽引器上側的插銷紋路線條，是用來鎖住擋泥板的部位。模型組零件的插銷部位，外觀並不是很好看，為了方便塑形，可以先切掉插銷，重現鋼板的切削痕跡，再黏上0.6mm的黃銅線，提升細節。

由於在一九四四年十月以後生產的車輛，都拿掉了千斤頂台金屬零件，可以填補模型組零件的圓柱卡榫孔。在填補孔洞時，可以先插入膠絲，再滲入瞬間膠固定，最後用砂紙打磨塑形，會比使用補土填補的方式更具效率。

安裝千斤頂的支架，也是在一九四四年十月以後被拿掉。本步驟同樣要填補模型組零件的圓柱卡榫孔。支架的圓柱卡榫為長條溝狀，可以用瞬間膠黏著支架零件，再用美工刀削掉底座，填補溝槽。

填補千斤頂台金屬零件與安裝千斤頂的支架圓柱卡榫孔洞後，要用附帶底板的砂紙打磨塑形。在之後的步驟，還要解說如何製作軋製鋼板，並運用切割成長條狀的塑膠材料，重現後側擋泥板固定鉸鏈的外觀。

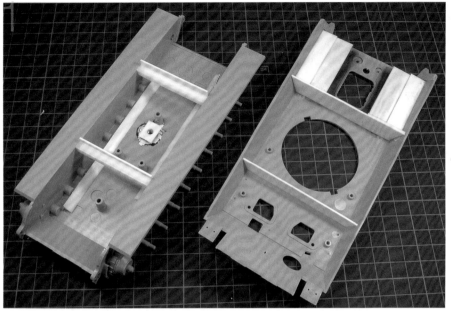

補強車體內側

我雖然有用塑膠材料補強車體內側，但除非是以箱組式組成的模型組車體，或是塑形狀態不佳的產品，通常不太需要採取這類的補強方式。然而，像是虎二戰車這類具有大型車體結構的模型組，在重現車體的軋製鋼板外觀後，就會對零件施加多餘的力道，而導致車體變形。戰車是由厚實的鋼板所製造而成的工業產品，為了防止車體變形或產生高低不平的表面，得事先加工處理才行。此外，從機關室上側的通風口蓋檢視洞口的內部時，為了避免一眼看出內部塑膠零件的成形色，還要在內部黏上塗成黑色的塑膠板。

將車體紋路線條的位置轉描在描圖紙上

在重現車體與砲塔垂直面的軋製鋼板外觀時，要先削掉模型組的所有紋路線條。在重現軋製鋼板的時候，要複製原先被磨掉的紋路線條。複製紋路線條的方式有很多，常見的做法是先用卡尺量取設計圖的尺寸，依照原有紋路線條的位置，在車體描繪線條。不過，若車體平面具傾斜角度的時候，就要一邊比對側面與前後設計圖並測量尺寸，往往得花大量的時間。因此，我在本教學範例中，使用描圖紙轉描紋路線條的位置。在立體物的轉描作業中，最重要的是固定描圖紙的方式，可以先在描圖紙噴上漿糊噴霧，牢牢固定描圖紙，避免描圖紙移位，再用自動鉛筆仔細地轉描紋路線條。另外，在貼上描圖紙後，只要依照車體的外形裁切描圖紙，之後重新將描圖紙貼在車體時，就能貼在正確的位置。

2 先在描圖紙上噴上「3M 漿糊噴霧 55」，再將描圖紙貼在車體。由於漿糊噴霧屬於黏著力較弱的種類，等待漿糊稍微乾燥後，黏貼後可輕鬆撕下描圖紙，也不會留下殘膠。

3 在完成製作軋製鋼板後，再次貼上轉描紋路線條的描圖紙，沿著使用自動鉛筆所畫的紋路，用筆刀刀尖刻上記號。**4** 沒有重現軋製鋼板的外觀的話，可以用筆刀刀尖沿著紋路線條刻上痕跡，再塗上油性麥克筆，接著打磨表面，最後用瞬間膠填補痕跡。**5** 由於用筆刀刻上的記號不易辨識，可以用自動鉛筆沿著線條描繪，以提高辨識度。建議使用貼上砂紙的直尺，沿著直尺描繪，藉由砂紙的摩擦力輔助，線條就不會偏移。

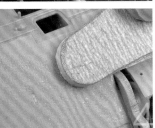
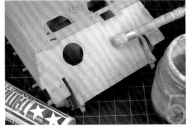

在製造軋製鋼板的表現時，通常會在表面塗上接著劑，可以產生讓塑膠溶解的作用；但如果使用的是一般款式的接著劑，反而會讓塑膠過度溶解，增加作業上的困難性。使用液態接著劑時，往往因乾燥速度過快，無法控制表面質地。因此，我選擇了乾燥速度較慢的檸檬烯接著劑。附帶一提，在作業的時候，要按部就班地，在軋製鋼板的各面依序塗上接著劑。

2 塗上接著劑後，等待塗面塑膠溶解，並產生黏性。再用具有彈性刷毛的油畫專用畫筆，以觸點的方式刷拭表面，製造粗糙的質地。

3 確認塑膠表面稍微軟化後，再用鋼刷大力觸點。這時候要製造鋼刷痕跡的疏密分布。

4 等待接著劑乾燥，再用貼上600號砂紙的打磨板，輕磨整平表面。

5 將TAMIYA補土與硝基稀釋液混合，讓補土溶解。以觸點的方式塗上補土，讓鋼刷呈現的凹陷尺寸及深度產生變化性。

6 確認補土乾燥後，使用等同於800號的海綿砂紙輕磨，整平表面。

7 由於軋製鋼板具有一定的厚度，剖面十分明顯，可以重現切削的痕跡。使用一般的美工刀，用刀刃橫向劃刀，就能刻出痕跡。建議製造稀疏的痕跡間隔，以及不均的深度與長度。

8 使用銼刀在部分區域打磨，加強痕跡外觀，以營造細節的層次變化。

9 如果發現痕跡過於明顯的部位，可以塗上少量的TAMIYA CEMENT液態接著劑，整平紋路線條。

製造軋製鋼板表現，提高質感

在第二次世界大戰時期，以重裝甲而聞名的虎二戰車，其車體採用的是「均質軋製鋼板」結構。在製造均質的軋製鋼板時，鋼材得先經過熱處理，再用滾輪於鋼板表面施加壓力加工，將單向軋製後的鋼板轉九十度，再次軋製處理。反覆經過軋製與熱處理的加工過程後，能讓鋼板表現產生特殊質感。表面雖然是經過強力按壓的方式延展成平面，仔細看會發現各處分布大小凹洞，形成一大特徵。某些部位的質地看起來較為粗糙，但這些部位是大小凹洞集中的部區域，由於經過平壓加工，表面沒有明顯突出的部位。

以第二次世界大戰時期車款為例，尤其是在製作德國的重型戰車時，如何忠實還原軋製鋼板的細節，可說是製作的主要重點之一。實際的製作步驟，像是噴上底漆的過程，是較為枯燥的作業，但這也是還原重型戰車特徵所不可或缺的作業，能產生極佳的效果。透過細微的凹凸質地或凹洞，以及經過平壓加工後製造的平坦表面，加上外觀具厚重感，並實現了鋼板的切削痕跡。忠實重現軋製鋼板的細節後，就能表現出有別於一般輕薄車體車輛的「厚重鐵塊」感。

● 塑膠戰車模型的材質當然是塑膠，為了讓塑膠呈現鋼鐵般的質感，塗裝是相當重要的表現方式。不過，各部位的質感表現，才是真正的關鍵之處。要製造裝甲平坦的表面，凸顯鑄造部位的粗糙質地，並重現接合鋼材的銲接痕跡，才能提高模型的鋼鐵質感與說服力。雖然統稱為「鐵」，但只要重現各部位質感的差異性，即使是塑膠模型，也能顯現出如同重型戰車的存在感。

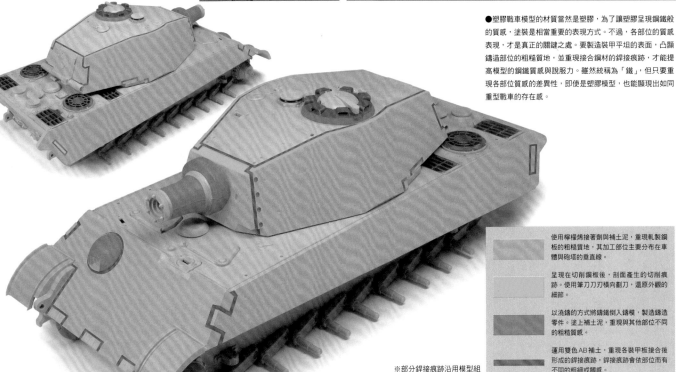

※部分銲接痕跡沿用模型組原本的紋路線條。

使用檸檬烯接著劑與補土泥，重現軋製鋼板的粗糙質地，其加工部位主要分布在車體與砲塔的垂直線。

呈現在切削鋼板後，剖面產生的切削痕跡。使用筆刀刀刃橫向劃刀，還原外觀的細節。

以澆鑄的方式將鑄鐵倒入鑄模，製造鑄造零件。塗上補土泥，重現與其他部位不同的粗糙質感。

運用雙色AB補土，重現各裝甲板接合後形成的銲接痕跡，銲接痕跡會依部位而有不同的粗細或觸感。

一九四四年六月起，德軍為了在砲塔上側安裝兩噸重量的組合式懸臂，而將懸臂基座銲接在砲塔上。為了忠實還原這個細節，將砲塔底板黏在砲塔上側零件前，得事先用手鑽在懸臂基座黏著處鑽孔。

對合砲塔上側零件與底板。以我在本範例中製作的模型組為例，由於底板後側的密合性不佳，得先用刻線鑿刀切削零件的嵌入部位，讓零件變鬆，方便在黏著時調整。在進行這類的切削作業時，刻線鑿刀是相當好用的工具。

在製作軋製鋼板的時候，由於砲塔前側瞄準孔的遮光板會造成空間上的阻礙，要先用蝕刻片鋸割下遮光板，打磨表面後重新黏著。在重現細節時，可以使用膠絲來製作遮光板的銲接線條痕跡。

一九四四年八月以後，德軍將原本銲接固定車長指揮塔的方式，改成用螺栓固定的方式。觀察實體車輛照片後，發現車長指揮塔周圍有溝槽設計，無論是溝槽深度或砲塔側邊的溝槽加工，在製作過程中會逐漸發現需要改進的細節。

此模型組的砲塔零件中，裝設車長指揮塔的底座附有銲接痕跡的紋路線條。由於製作範例為一九五〇年生產的車輛，要用美工刀削掉安裝卡榫與紋路線條。完成切削作業後，再用砂紙板打磨至平整。

模型組的車長指揮塔是被黏在銲接痕跡的紋路線條上面，由於我在上個步驟已經削掉銲接痕跡，高度勢必不足。這時候，可以將切成長條狀的0.5mm塑膠板黏在車長指揮塔內側，以增加銲接痕跡的厚度。

將車長指揮塔黏在砲塔天板後，還要重現車長指揮塔周圍的溝槽。參考上面的實體車輛照片，用寬度為0.2mm的刻線鑿刀，沿著車長指揮塔的輪廓挖出溝槽，但砲塔側邊鋼板上面並沒有溝槽，不要過度雕刻。

豬鼻式防盾的接縫具有高低落差，雖然是以鑄造加工的方式生產，其加工質地平整，不會給人粗糙的感覺，很有德式戰車的風格。防盾前環側邊的切削痕跡，以及防盾側邊的鑄造分模線，都是在欣賞模型時值得多加留意的細節。

如同我在上一個步驟的解說，防盾兩邊經過鑄造成形加工後，會產生用來對合鑄型的分模線，這時候可以黏上Plastruct生產的0.3mm圓形塑膠棒，重現分模線的細節。黏著時可使用GSI Creos的Mr.CEMEMT S接著劑，其特性是乾燥速度快，更易於黏著。

由於本模型組的砲管可動軸尺寸較小，可動部位的維持力較低，容易產生彈性疲乏的情況。當軸心產生彈性疲乏的現象後，在模型完工後便無法製造出理想的砲管仰角。建議在插入可動軸的孔洞中塗上少量瞬間膠，讓可動部位的嵌合力變得更為緊實。

由於要在模型組的砲塔天板前端安裝其他的零件，如果直接把零件黏著上去，就會像上圖般，零件的位置明顯偏高（另外，根據模型組的組裝說明書，此零件安裝指示圖為內外相反的狀態，在組裝時要多加留意）。

仔細對照實體車輛照片，厚度達180mm的砲塔前側裝甲，上側切面與砲塔天板並沒有保持單一平面，中間隔個銲接痕跡的銲接珠，高度略低。若能透過模型重現此細節，車體表面結構將變得更為複雜，經過清洗作業後就能營造層次變化。

因此，我沒有使用模型組的零件，而是以貼上塑膠板的方式，來重現砲塔前側裝甲的上側切面。在上側切面重現鋼板的切削痕跡，接著使用刻線鑿刀，在前側裝甲與天板接縫的銲接「坡口」（為了提高銲接強度所做的V字形凹口切口加工）部位雕刻溝槽。

用鋼索扣住防盾前端的螺栓，以防止螺栓鬆弛。將鋼索穿過螺栓的孔洞，加以固定。雖然模型組的零件也有鋼索的紋路線條，但本範例比照實體車輛外觀，使用相同的金屬線材，就能重現接近實體的質感，更有真實感。

參考實體車輛，用口徑0.2mm的手鑽在螺栓的紋路線條鑽孔，接著穿入口徑0.14mm的銅線。在黏著細部的時候，可以先混合低黏性與膠狀瞬間膠，再用膠絲沾取瞬間膠，於單點部位塗上瞬間膠。

先在防盾部位塗上補土泥，再用畫筆筆尖觸點，讓表面產生質地紋路。趁著補土快要乾燥時，用手指摩擦補土表面，製造凸角的平滑質地，並使用沾取硝基稀釋液體的棉花棒，抹去防盾接縫的補土。

模型組有隨附鋁製材質的砲管零件，但沒有重現砲管分割部位的孔洞細部，這裡要使用塑膠零件加以重現。首先對合零件，若發現黏著面產生縫隙或偏移，導致外觀較為突兀時，就要割掉零件的圓柱卡榫。

塗上適量的高黏性塑膠用接著劑，左右對齊後黏合固定。使用高黏性的塑膠用接著劑時，如果塗抹過量，在對合零件時會導致塑膠溶解，無法呈現圓形的完整切面，因此要注意接著劑的用量。

使用高黏性的塑膠用接著劑來固定位置後，再滲入Mr.CEMENT S接著劑，用手按壓零件，讓接合更為密合，避免偏移。仔細確認零件沒有高低落差或縫隙後，再用低黏性瞬間膠滲入砲管孔洞，牢牢固定內側。完成後不要碰觸零件，接著劑大約過一天就會乾燥。

確認接著劑乾燥後，先用筆刀仔細地切削湯口痕跡或溢出的接著劑，再將砲管零件固定在電鑽上。一邊迴轉鑽頭，用海綿砂紙輕輕地抵住零件，進行打磨作業，磨掉零件的縫線，讓表面更為平滑。

在黏著的時候，如果接著劑滲入原本零件接縫部位的刻線，就會不小心填平溝槽，或是讓線條的外觀欠缺銳利度。因此，可以使用蝕刻片鋸重新雕刻刻線溝槽，製造更為銳利的外觀。

砲管的分割區域雖有高低落差，但此模型組的塑膠零件中，紋路線條欠缺銳利度。因此，先將零件固定在電鑽上，一邊迴轉鑽頭，用刻線鑿刀的刀尖抵住線條部位輕磨。在打磨的時候，如果沒有牢牢固定刻線鑿刀，就會不小心磨到其他的部位，操作時要多加注意。

從實體車輛的砲管高低落差部位，可見六處卡榫，因此這裡使用0.4mm的手鑽鑽孔，重現卡榫外觀。雖然上圖並沒有標示，建議在鑽孔之前先用鉛筆在孔洞位置畫上記號，就能防止卡榫位置偏移，視覺感更加美觀。

在選用還原度高的鋁製砲管時，要裝上砲口制動器。先組裝砲口制動器，再將1.3mm的黃銅線穿入零件後側，將零件固定在電鑽上，一邊迴轉鑽頭，並使用筆刀切削邊角、分割線、後側，進行塑形作業。

重現各種形狀的銲接痕跡

　　德軍在組裝第二次世界大戰前生產的戰車時，大量運用銲接加工的方式，透過有機線條的銲接痕跡，襯托以直線構成的車體，是造型上的一大亮點。

1 使用刻線鑿刀雕刻溝槽，以坡口加工的方式，增加銲接部位的強度。刻出邊角並加深溝槽的深度後，即可填上雙色AB補土，更易於重現銲接珠（銲接痕跡隆起部位）的外觀。

2 為了重新製作砲塔天板的銲接痕跡，先用筆刀於天板與銲接珠的紋路線條之間刻上刀痕。雕刻時可利用塑膠板輔助，先塗上瞬間膠暫時固定塑膠板，避免在雕刻的時候，塑膠板發生移位。

3 以斜向下刀的角度，切削削銲接珠紋路線條，讓紋路線條翻起，再用打磨板打磨塑形。

4 在砲塔側邊與天板角落堆積TAMIYA雙色AB補土（快速硬化款）。

5 確認補土沒有沾黏性後，用沾水的角尺整平補土線條。

6 用刮刀在線條狀的補土表面刻上紋路，實體的銲接痕跡是由前後四條銲接珠所構成，但如果比照實體還原細節，由於銲接珠的尺寸太小，反而會破壞真實感。因此，我選擇在補土表面刻上兩條紋路，製作由三條銲接珠構成的銲接痕跡。

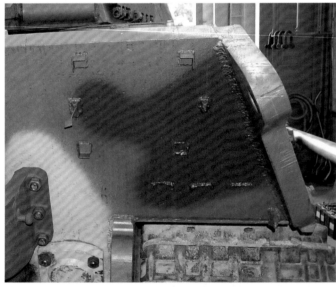

銲接痕跡 形狀 #1

相對於銲接痕跡的延伸方向，製造出垂直波浪線條，是比較常見的形狀。

1 將TAMIYA的雙色AB補土（快速硬化款式）揉合均勻，用牙籤慢慢地塗上補土，使用少量的補土即可。 **2** 等待補土乾燥，確認補土表面失去沾黏性後，用角尺邊緣塑形。 **3** 用圓頭刮刀或塑膠棒按壓補土，製造細微紋路，製作銲接珠的形狀。

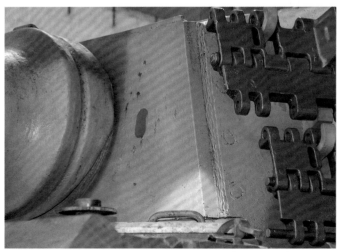

銲接痕跡 形狀 #2

1 在製作180mm前側裝甲板的銲接痕跡時，由於其接縫處經過坡口加工，要先用刻線鑿刀在銲接部位雕刻溝槽。接下來在溝槽中塗上薄薄的補土，用刮刀整出銲接珠的形狀。在此參考實體車輛的外觀，在銲接痕跡的延伸方向製造出平行溝槽。

2 在前側裝甲板銲接部位的側面，可見四個孔狀紋路，這也是銲接痕跡。使用1.4mm手鑽鑽出較淺的孔洞，再塗上補土填補，接著用1.3mm的金屬棒按壓補土，重現接近於實體車輛的孔洞形狀。

銲接痕跡 形狀 #3

前面解說的是銲接痕跡的實際製作方式，這個方式可用來重現厚度達數10mm的鋼板銲接痕跡。由於銲接珠的寬度與厚度具厚實感，適合使用雙色AB補土，來表現其多樣化的面貌。然而，仔細觀察細部，會發現車體的小型構件也有經過銲接加工，構件與裝甲的銲接珠外觀有所不同，大多為細小而單調的外觀。雖然可以使用雙色AB補土來重現，但銲接部位面積較小，加上需要統一粗細度，使用膠絲來重現更為理想。另外，為了以外觀辨識度為優先，我使用帶有顏色的膠絲來重現銲接痕跡，但建議選用Plastruct的0.3mm圓形塑膠棒，才能保持均一的粗細。

1 火加熱塑膠板，確認塑膠板軟化後加以延展，再切割成適當的長度，運用此方式即可製作大量的膠絲。用鑷子夾取膠絲，在邊緣沾取TAMIYA CEMENT接著劑，將膠絲黏在特定的區域。

2 點狀黏著膠絲後的狀態。沒有必要將膠絲切割為正確的長度，即使有超出範圍的部分，在之後的步驟可以再行切割。

3 分成數次在膠絲塗上TAMIYA CEMENT接著劑（液態款式）後，膠絲開始軟化。記得不要塗抹過量的接著劑，以免膠絲與周圍區域溶解。

4 用刮刀或圓形銼刀的尖端點狀按壓膠絲，製造出波浪狀的膠絲珠外觀。如果膠絲珠的外觀過於生硬，可以塗上液態瞬間膠，讓邊角趨於平滑。

之前為了還原軋鋼製鋼板的外觀，削掉前擋泥板的固定鉸鏈，在此貼上0.2mm塑膠片，重現鉸鏈外觀。由於塑膠片較薄，如果塗上塑膠用接著劑，會讓塑膠片融解，為了預防此狀況，建議塗上膠狀瞬間膠固定。

在本範例中，我並沒有安裝連接前擋泥板外側的側邊擋泥板，但這樣會直接露出前擋泥板的安裝零件部位，因此要先切掉側泥板的黏著支架部位。

別忘了削薄前擋泥板零件。在削薄零件時，若毫無章法地切削，往往會讓零件變得太薄。在零件後方放置一盞燈補光，讓塑膠呈現透光的狀態，使用電動研磨機切削時就能一邊確認零件的厚度。

模型組的前擋泥板零件中，由於肋條的厚度稍厚，外觀欠佳。可以先削掉肋條的固定鉚釘，再比照圖示用刻線鑿刀削薄。建議先用紅色油性筆在肋條邊角作記號，切削時就能即時確認厚度。

左邊為原始零件，右邊為削薄肋條後的零件。可明顯看出零件在經過切削後，外觀變得更為銳利。包含沒有經過切削的部分，整體擋泥板看起來較薄。此外，我先將膠絲削薄後，黏在擋泥板上，用來重現肋條的固定鉚釘外觀。

左邊為原始零件，右邊為經過削薄加工後的零件。我只有削薄外側與下側，並沒有切削內側與上側，以確保零件具有足夠的強度。此外，由於還要固定外側肋條與側邊擋泥板，可以使用手鑽先鑽上三個螺栓孔。

重點在於擋泥板的輕薄表現

後擋泥板為薄鐵板外觀，背面兩端附帶肋條，結構較為簡單，可以先用蝕刻片鋸在肋條部位刻上紋路，再用刻線鑿刀削薄內側。製作時可比照圖示，使用不鏽鋼角尺邊緣摩擦擋泥板內側，就不會發生部位區域過度切削的情況，能透過簡單的加工方式製造出均一而平整的外觀。

61

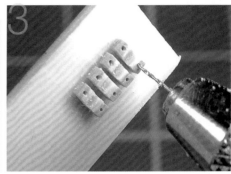

製作用來勾住牽引鋼索嵌環的金屬零件，先用蝕刻片鋸在鉸鏈部位刻深溝槽，再削薄上蓋，進行塑形加工。裝上市售的MODELKASTEN塑膠材質細節提升零件，用來製作固定上蓋的蝶形螺栓。

實體車輛中用來固定牽引鋼索的金屬零件。上蓋為360度旋轉滑蓋開啟結構，鎖緊蝶形螺栓，固定夾在中間的鋼索。在虎二戰車的車體左右側邊後方，各配置了兩個固定鋼索金屬零件。

模型組的零件中，由於鋼索固定金屬零件為匚字形，可先切掉支腳部位，用手鑽鑽出用來固定蝶形螺栓與上蓋金屬零件的孔洞，再用金屬銼刀切削中央的溝槽。使用蝕刻片零件製作上蓋，再使用MK製零件製作蝶形螺栓，並穿入黃銅線。

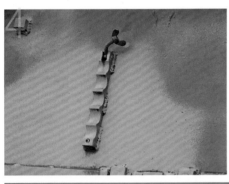
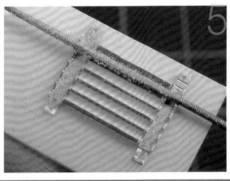

從實車照片可見車體側邊中央處，設有固定鋼索與通槍條的金屬零件。此車款沒有金屬零件的上蓋，但下側設有與鋼索固定金屬零件相同的結構，在左右車體各有兩個金屬零件，總計四個。

在製作金屬固定零件時，先利用塑膠板（EVERGREEN製的厚度0.5mm塑膠板）輔助，在塑膠板的兩端貼上蝕刻片零件，用金屬銼刀削出均一的溝槽，進行提升細節作業。在打磨塑形細小的零件時，可以將零件貼在塑膠板上，更易於作業。

使用切割刀（圖中的切割用工具），以寬度1mm為單位，將帶有溝槽的塑膠板切割成四塊。使用切割刀可以保持相同的寬度與角度，漂亮且大量地切割類似的零件，是相當好用的工具。

●下圖為存放在瑞士軍事博物館的戰車，從照片可見機關室上側的外觀。通風管的通風口上面，並沒有裝甲上蓋，僅在右邊設置單一區域的油桶通風管（從照片雖然可見有別於模型範例的初期款特徵，但在某些場合，很有可能是混有後期零件的稀有車輛，在此先行說明）。值得留意的是戰車的嵌板、格柵、艙蓋等部位的厚度各有不同，各部位上側並沒有保持單一平面。此外，各片嵌板側邊並沒有對齊車體側邊，呈現出與單片鐵板完全不同的複雜外觀。由於此車輛的機關室上側有著大量的細節，在製作模型時，可構成一大看點。

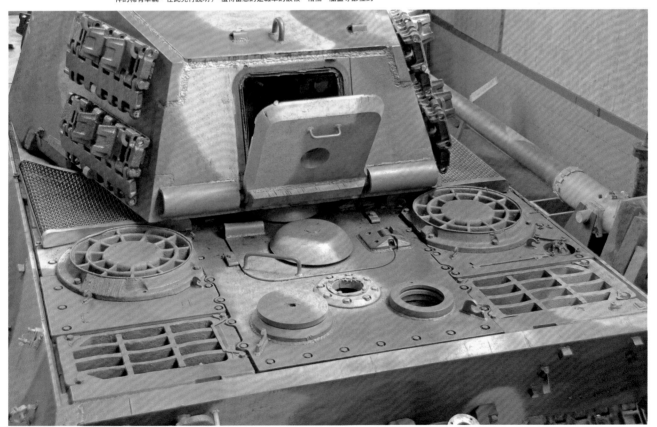

在實體車輛的通風管底部，雖然拿掉了通風管，還是可以確認底部與通風管的桁架。從照片可見，在一九四四年十月以前生產的車輛，僅在右側配置了通風管，之後的車輛有增設四處通風管。

此模型組重現了最後時期的虎二戰車外觀，雖有加入在一九四四年之後增設的通風管零件，我在本範例中還黏上了0.8㎜的塑膠棒，以重現覆蓋通風管底部到車底側邊的裝甲蓋。

我在右側配置了P6，左側為P5零件，製作機關室上側的通風管。此外，我還要把P6通風管穿過備用天線盒的下側，但因為空間狹窄無法穿過，要先切掉阻礙天線盒的邊緣，將通風管黏在天線盒的外側。

用電鑽在艙蓋側邊鑽孔，用筆刀切削塑形孔洞邊緣，製作位於實體車輛機關室上面，引擎艙蓋上部的魚板狀零件。附帶一提，此零件的孔洞並不是貫通的，從車體右側檢視，可看出孔洞內部像是右圖般，呈現堵塞的狀態。

機關室上側的引擎艙蓋，附帶兩個碗狀通風口蓋，為了避免阻礙砲塔移動，僅前側通風口蓋上面為平坦設計。由於組裝說明書的說明不夠清楚，我在組裝時一度裝錯零件，還好在完工前將零件替換成上面平坦的零件。

後期的引擎艙蓋，增設了艙蓋止擋零件，但本模型組並沒有加以重現。在此參考實體車輛，使用塑膠板自製零件。止擋為非可動式結構，可以在鉸鍊軸心插入黃銅管，重現外觀細節。

製作這類的小型零件時，不要直接從塑膠板完全將零件切割下來，可以預留держ握持把手的空間，以提高作業的流暢性。此外，在塑形時可以用瞬間膠暫時固定塑膠板。如果沒時間製作，可以直接沿用TAMIYA獵虎式驅逐戰車中期生產型的零件。

最後期型車款中，裝甲蓋會覆蓋電動發動機通風口，但要將模型組的塑膠零件換成蝕刻片零件。由於裝甲蓋附帶腳座，可以用銲接的方式固定黃銅線，只要使用圖中的長條黃銅管，就能提高效率。

先將銲接後的腳座剪成適當的長度，最後再對齊所有腳座的長度，統一剪切。提到統一腳座長度的剪切方式，可以用一片與腳座長度相同厚度的塑膠板，把塑膠板靠在腳座旁邊作為輔助尺，再用斜口鉗剪切。

將用來繞續履帶交換銅索的掛勾，銲接在金屬散熱網上面。先貼上膠帶，固定金屬散熱網，用鑷子按住掛勾後塗上焊料進行銲接。此外，由於掛勾的體積稍大，可以切短一點。

銲接時為了促進焊料在零件上的流動性，可以塗上助銲劑，但零件碰到助銲劑後，會開始腐蝕，不利於塗裝作業。因此，要將經過銲接後的零件泡水，泡上一整晚的時間，洗掉零件的助銲劑。

用瞬間膠固定蝕刻片材質的金屬散熱網，先在四邊塗上膠狀瞬間膠黏著，接著用膠絲沾取低黏性瞬間膠，少量滲入金屬散熱網邊緣加以固定。此外，要先在通風口與金屬散熱網塗上鐵繡紅色塗料。

更換探照燈

我在本範例使用的是ASUKA（前身為TASCA）製的「1/35 WWⅡ德國車輛燈具組」零件，來重現戰車的探照燈細節。此模型組的探照燈零件質地精良，具有極高的還原度，可以切換成三種不同的組裝方式，重現有無遮光罩的外觀，或是拆掉頭燈後僅留下燈座的外觀。我在本範例中追加了遮光罩護帶前側部位、固定護帶的螺栓，以及護帶後側的L形掛勾，黏上用黃銅板自製的底座後，再利用0.4mm的銅絲追加配線外觀。

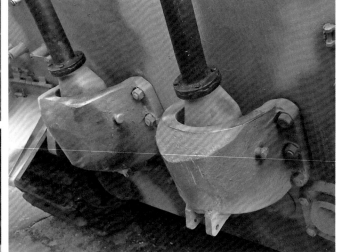

提升排氣管周圍的細節

1 從原廠模型組框架中，可見新款排氣管基座裝甲保護蓋零件，但因為組裝說明書沒有特別記載組裝方式，於是在本範例中選擇舊款零件。
2 使用舊款零件，追加鑄造線條、湯口痕跡、掛勾等細節。
3 4 用手鑽在排氣孔挖一個較深的洞，在前端插入0.3mm的黃銅線，從連接排氣管與排氣管底座的環狀零件中央，用手鋸刻出連接線條。
5 6 在連接排氣管與排氣管底座的環狀零件上下位置，追加切削塑膠棒製成的螺栓。

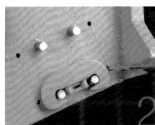

重現安裝卸扣的金屬零件

1 由於卸扣與金屬零件為一體成型的結構，要先切削出金屬零件的紋路線條。
2 固定卸扣的金屬棒為1.3mm，還要在車體側壁上0.7mm的黃銅線，用來重現兩端的金屬底座。在安裝底座前時要先裝上卸扣，對齊高度。
3 使用蝕刻片零件製作固定金屬零件的上蓋，可以切削MODELKASTEN的蝶形螺絲與塑膠棒，製成螺栓，提升外觀細節。
4 沿用DRAGON的H型四號戰車車距顯示燈零件，並使用金屬線追加線材外觀。

製作安裝在通槍條固定金屬零件的上蓋，雖然有現成的蝕刻片零件，但由於寬度較粗，可以改用寬度為1mm的黃銅帶板自製零件。先將帶板零件切割成7mm的長度，再用銼刀在兩端刻出切口紋路。

由於我在本範例中所重現車輛幾乎沒有裝載車上裝備，各類固定金屬零件的上蓋都是開啟的狀態。為了重現蝶形螺絲鬆動的狀態，先在螺絲中央鑽出0.3mm的孔洞，再穿入0.2mm的黃銅線。

剛才製作完成的通槍條固定金屬零件底座。在底座上側穿入作為上蓋軸的黃銅線，還要在下側的孔洞插入附有軸心的蝶形螺絲。從照片可見零件為上下相反的狀態，將底座安裝在車體時，要以上蓋軸心放在下側進行安裝。

每一塊備用履帶掛勾，能承受接近100公斤的重量，銲接後的外觀顯得粗獷而堅固。在製作備用履帶掛勾的時候，得先彎曲銅材加工，銅材並不是直角的角度，而是帶有和緩的弧度。

穿過履帶插銷用來固定的下側掛勾，實際上是勾住備用履帶的狀態，可將履帶零件當成基準來決定位置，黏著固定零件，就不會產生偏移。由於掛勾的黏著面積較小，要牢固地固定零件，避免零件脫落。

由於掛勾零件的體積較小，要先將掛勾黏在砲塔側邊後，再用砂紙板打磨湯口痕跡或分模線。掛勾具有一定的厚度，彎曲部位則帶有和緩的弧形角度，在加工時可以一邊參考實體車輛的照片。

真實重現車上裝備的固定金屬零件

如上圖所示，這是用來安裝車上裝備的金屬零件（夾鉗），雖然依據安裝場所或裝備種類有些微差異，但每一個零件的外觀都十分精細，是值得還原的細節。使用蝕刻片零件，就能重現薄而精緻的夾鉗外觀，並提高細節的精密度。然而，在各家製造的夾鉗蝕刻片零件中，部分零件的體積較大，如果裝上尺寸較大的零件，整體比例不對，反而會有損真實感，必須特別留意。我在本範例中使用Lion Roar的卡鉗零件，由於零件的體積較小，更有真實感（在此說明，上面的實體車輛照片中，每款金屬零件的上蓋都遺失了，僅供參考）。

1 先在木片上大致貼上雙面膠，再貼上折成一半的把手，接著將墊片可動軸插入把手的外側孔洞。記得事先將墊片的兩端彎成八字形。

2 一邊用圓頭銼刀按壓，將和緩弧形角度的上蓋可動軸插入把手內側孔洞。由於已經先用雙面膠暫時固定三種零件，在此狀態下也不會鬆脫。

3 一邊彎曲把手，並同時將墊片與上蓋可動軸同時插入另一邊零件的兩個孔洞，加以固定。

4 用鑷子用力夾住左右兩端，調整外觀。這時候以壓扁可動軸前端的感覺夾取，把手就不會輕易脫落。參考左邊的流程照片，比照實體車輛完成可動金屬零件的製作。組裝金屬零件並不能算是簡單的作業，如果感覺難度較高，可以先切掉可動軸，直接用瞬間膠將金屬零件黏在裝備上，這也是不錯的方式。僅裝上把手零件也沒有太大問題。

etc.

●使用 MODELKASTEN 的「虎二戰車專用履帶」中，框架所附帶的額外零件，製作用來安裝側擋泥板的底座。零件的體積雖小，安裝後就能增加立體感，在此大力推薦。

●在提升小物品的細節時，可使用 ABER 的「35040 德國虎二戰車（TAMIYA用）」蝕刻片零件組。在各家廠牌所販售的虎二戰車蝕刻片零件中，此零件組屬於早期販售的款式，部分零件給人超出比例的感覺，但無論是重疊的網紋加工處理，都有不錯的品質。雖為蝕刻片零件，卻具有優異的立體感，老牌模型廠商的品質果然值得信賴。雖然商品強調忠實還原度，但我在範例中沒有使用所有的零件，而是以重現薄金屬構件為目的，著重於比例感與真實感，依據需求來選用合適的零件。

●在固定裝備時會使用大量的蝶形螺絲，雖然可以使用蝕刻片零件，但 MODELKASTEN 的塑膠成型零件更具立體感。如同左邊照片所示。我在所有的金屬零件裝上蝶形螺絲，其具有立體感的紋路線條能呈現獨特的動感，並且讓沒有附帶裝備的金屬零件增添了多樣化的面貌。

將膠狀瞬間膠與低黏性瞬間膠混合，調配成「混合式瞬間膠」，用來黏著車上裝備的固定金屬零件。先沾取適量的瞬間膠，塗在零件內側特定的位置，黏著後再用折成小片的砂紙打磨零件周圍區域。

觀察實體車輛照片，會發現車長指揮塔的艙蓋與懸臂，僅在中央區域用螺栓加以固定。此外，像是艙蓋的固定位置、艙蓋懸臂把手的形狀、懸臂的銲接珠痕跡等，都是值得留意的細節。

圖為正在進行車長指揮蓋把手的塑形作業，像是把手這類體積較小的零件，在黏著零件後再進行塑形，就能防止零件破損或遺失。此外，將把手替換成黃銅線材質零件雖然可以增加強度，但考量到外觀與粗細度，最後還是決定使用模型組零件。

實體車輛的裝填手專用艙蓋內部照片，這台車輛的緊急關閉艙蓋繩繼斷裂，把手也遺失了，但在配置裝填手人形時，要精心製作艙蓋內部的控制轉盤，並著重於塗料剝落的橡膠墊圈等細節，才能提高模型作品的可看性。

模型組的潛望鏡零件，為透明成型加工。要先在玻璃面貼上遮蔽膠帶，再將潛望鏡主體塗成黑色，建議在尚未將零件從框架切下來的狀態下進行塗裝作業，確保塗裝作業的順暢性。另外，在潛望鏡艙蓋關閉的狀態下，也能塗成黑色。

將潛望鏡塗成黑色後，要黏在車長指揮塔內側特定的位置，但這時候先不要撕下玻璃面的遮蔽膠帶。完成車體塗裝後，再撕下膠帶，就能讓潛望鏡的玻璃部位更具深沉與真實感，加強潛望鏡的裝飾性質。

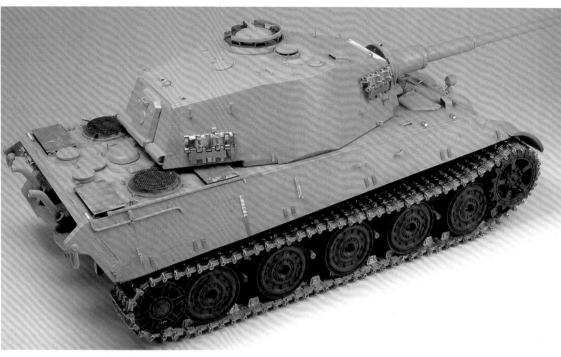

連接車體前側與側邊的銲接部位,是表現裝甲厚度的絕佳重點,可著重於裝甲的切削痕跡或銲接珠的外觀。在刻上銲接珠外觀時,通常會與接合線呈垂直角度,但考量到銲槍的移動方便性或銲接強度,其實並沒有固定的角度,甚至有很多銲接珠會與地面保持平行。

提升細節的概念

在製作本範例的虎二戰車時,其主要細節幾乎都是根據實體車輛加以還原,但不代表一定得使用大量的市售提升細節零件。從左邊的模型塗裝前照片可看出,在製作過程中通常會削薄模型組零件,或是採部分加工的方式。提升細節的首要重點,是盡可能還原實體的外觀,加強真實感。如果能利用塑膠零件來加以還原,就沒有必要替換成蝕刻片零件,第一優先為還原度,其次是作業容易性,最後是避免零件破損的強度,可依照以上優先順序作業,靈活運用各種材料。

●我之前曾經提到,由於虎二戰車的車體及上側砲塔的細節較少,很難呈現外觀的可看性。建議在空無一物的區域加入小型掛勾或金屬零件,加強空白區域與周圍區域之間的對比,提高作品的外觀細節。在單調的區域配置小型零件提升細節,具有絕佳的效果,不妨積極嘗試這個方法。

●虎二戰車的後側車體中,以機關室上側細節較密集,經過精心製作、配置細微的零件,就能提高作品的可看性。雖然是因應書籍出版需求,特別著重於細部的製作,但像這類細節密集的區域,部分細節精簡帶過,就能節省製作時間。當細節大量集中時,只要聚焦於容易被忽略的部位,就算沒有鑽孔或加入鉸鏈的銲接痕跡,也不會過於顯眼。然而,這裡也是各種零件集中的區域,像是非裝甲板、裝甲板、鑄造零件等,要著重於各種素材及厚度的質感表現。

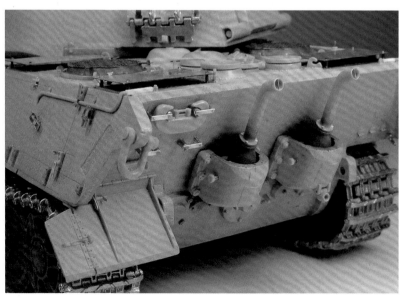

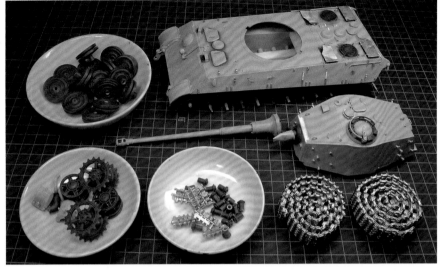

●我在範例中使用gaianotes的「SURFACER EVO（氧化紅）」底漆補土，兼具塗裝底漆與防鏽塗裝表現的效果。在使用底漆補土塗裝前，要先加入透明亮光漆混合，這是為了讓底漆質地更為平滑。製造平滑的塗面，在之後施加剝除塗膜的掉漆技法時，會更得心應手。

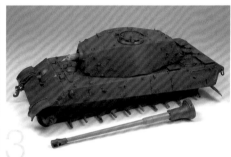

先在零件內側由內到外噴上底漆補土，如果遇到較難塗裝的部位，建議在組裝零件前先完成塗裝。在製作AFV模型時，原則上是先組裝好所有零件後再進行塗裝，但可以塗裝容易性為優先，因應各種場合靈活改變塗裝的順序。

噴完底漆補土後，先確認塗裝面的狀態，如果發現痕跡或濃淡不均的部位，就要用砂紙打磨整平。若表面痕跡較深，可以塗上補土泥來修補表面，接著再次噴上底漆補土。

完成底漆塗裝的狀態。在砲管部位噴上混入少許黑色硝基塗料的灰色水補土，重現使用耐熱塗料塗裝的狀態。由於在本範例的最終階段，還要噴上迷彩塗裝，但有些實體車輛的塗裝僅停留在此狀態。

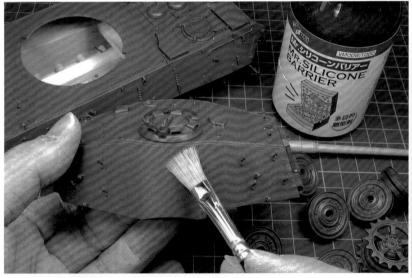

使用離型劑製造掉漆（塗膜剝落）表現

不僅是AFV模型，如果要製造模型因時間變遷的老化表現，掉漆可說是常見的技法之一。首先可以使用塗料或舊化土描繪刮痕或塗膜剝落的外觀，但要描繪出銳利加上小面積隨機分布的痕跡，具有相當的難度，且需要一定的繪畫技巧，有很多模型玩家因此吃盡苦頭。在此要介紹的是不用透過描繪的方式，也能比照實體車輛，營造塗膜剝落後底漆外露的掉漆技法。運用模型塑型師伊原源藏所研發的方法，使用離型劑來製造掉漆效果。首先塗上鏽色或防鏽色底漆，再塗上GSI Creos的「MR.

SILICONE BARRIER」離型劑，接著在上層噴上基本色塗料。確認基本色塗料乾燥後，再刮除塗膜，就能比照實體車輛輕鬆重現掉漆痕跡。附帶一提，流行於國外的髮膠噴霧掉漆技法，也是相同的原理，只是使用髮膠噴霧來取代離型劑。在剝除塗膜時，要先用沾水的畫筆溶解髮膠噴霧塗層，讓上層塗膜剝落。此外，在製造掉漆效果後，還要噴上透明硝基塗料，以保護塗膜（由於此技法違背離型劑原本的用途，若發生問題，相關責任請自負）。

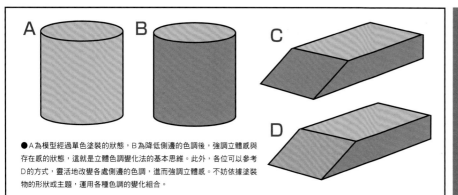

● A為模型經過單色塗裝的狀態，B為降低側邊的色調後，強調立體感與存在感的狀態，這就是立體色調變化法的基本思維。此外，各位可以參考D的方式，靈活地改變各處側邊的色調，進而強調立體感。不妨依據塗裝物的形狀或主題，運用各種色調的變化組合。

1 形狀較為複雜的零件，要採個別塗裝的方式，完成塗裝後先將零件裝上去，確認色調效果。

2 可以在突起部位噴上較強的亮色塗料，這樣效果會更理想。先用圓規刀切割型紙，蓋在零件上頭遮蔽，就能輕鬆進行分色塗裝。

3 在車體的零件底座噴上陰影色塗料，可以增加立體感。

4 在砲管與防盾等具有高低差的交界處噴上陰影色塗料，藉此強調各部零件的特徵，增加外觀豐富性。我將挖出圓形空洞的紙張套入砲管，進行遮蔽塗裝。

● 由於車款屬於大戰末期的規格，基本色以深黃色塗料為主。左邊照片為基本色所使用的塗料，將gaianotes的深黃色1號塗料加上Ex-01白色塗料進行調色，提高亮度，避免彩度降低。中間照片是陰影色，選用深黃色1號塗料。亮色為前述的基本色加上Ex白色塗料與深黃色1號（右邊照片）混色，調成奶油色。

立體色調變化法

立體色調變化法的原理，是讓模型表面的塗裝產生自然的陰影，以提高1/35比例模型的存在感，是著重於「模型精緻度」的技法。當然，光是運用此技法還不能算是完成塗裝作業。要進行舊化塗裝的話，這只能算是底漆基本塗裝作業而已。只要在底漆施加立體色調變化法，就能避免在覆蓋重度舊化塗裝時，造成外觀過於朦朧的問題。在運用立體色調變化法時，通常會先塗上暗色塗料，逐步增加亮度，在覆蓋塗料以製造漸層色調後，塗膜也會變厚，無法再加施剝除塗膜的掉漆技法。基於以上的經驗，我在本次作業先塗上基本色塗料，再噴上亮色與陰影色塗料。

1 先噴上深黃色基本色塗料。在噴上基本色塗料前，通常會先在零件內側噴上陰影色（底漆的陰影效果），但因為氧化紅底漆塗料呈現出偏暗的陰影效果，我不想再增加塗膜的厚度，決定直接噴上基本色塗料。

2 原則上都是在零件內側噴上陰影色塗料，如果遇到水平面，要在後側噴上陰影色塗料；若為機體的垂直面，則是在下側噴上陰影色塗料。此外，如果是機體的傾斜面，可以在傾斜邊靠水平或垂直處，於後方或下側噴上陰影色塗料。

3 在與陰影色相反位置的突起部位或邊角（如果為水平面，可以在前側；垂直面則是上側）噴上亮色。無論是亮色或陰影色，都要用噴筆覆蓋一層層的薄塗料，讓基本色產生透光效果，並製造出美麗的漸層色。

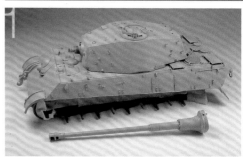

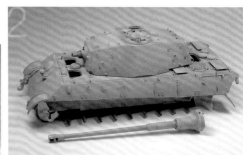

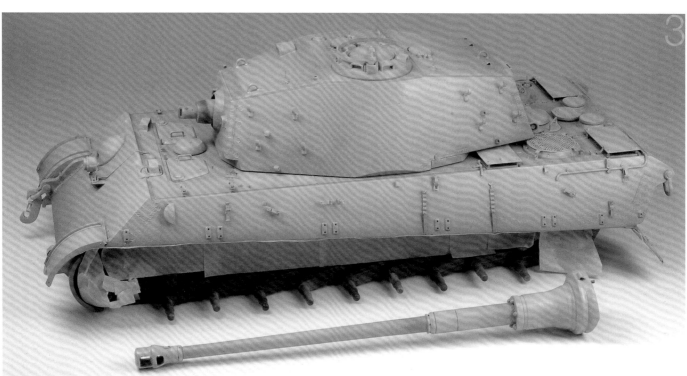

先用白色鉛筆畫出迷彩的記號線條，塗上離型劑，方便剝除迷彩塗裝。接下來沿著記號線條用噴筆描繪輪廓，塗滿內側區域。將噴筆的噴嘴從輪廓外側往內側噴塗，就可以防止塗料溢出。

重點是製造迷彩線條的粗細與波浪形狀的變化性，避免迷彩圖案的線條寬度一致。配色的方式是利用深迷彩色（本範例為綠色）包圍機體面的輪廓，這樣能增加外觀的張力。此外，刻意錯開砲塔與車體的迷彩圖案，就能增添真實感。

像是備用履帶支架等難以用噴筆上色的部位，可以用畫筆塗裝，同時塗上亮色。順道一提，我先將gaianotes的橄欖綠塗料與EX白色塗料混合，提高塗料的明度，再加入少許的深黃色1號塗料，這樣就能與基本色充分融合。

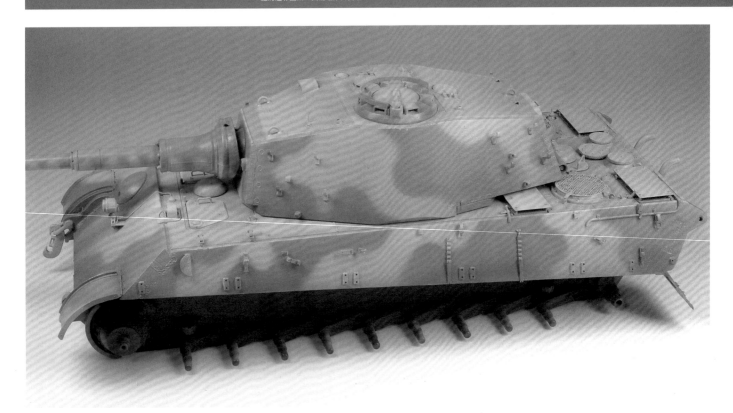

排氣管周圍區域的塗裝作業

1 噴上TAMIYA的消光膚色壓克力塗料，先上一層底漆（本塗裝作業全部使用消光塗料）。

2 3 在排氣孔與排氣管連接部位塗上消光橘塗料，在排氣孔前端塗上消光橘與消光棕的混色塗料。

4 5 用畫筆塗上暗褐色、赭褐色、火星橘顏料，在塗有松節油的區域製造暈染效果，讓顏料充分融合。

6 用調色棒彈濺沾有暗褐色、赭褐色顏料的畫筆，噴出飛沫。

7 在排氣口塗上黑色舊化土，製造排氣的積碳效果。

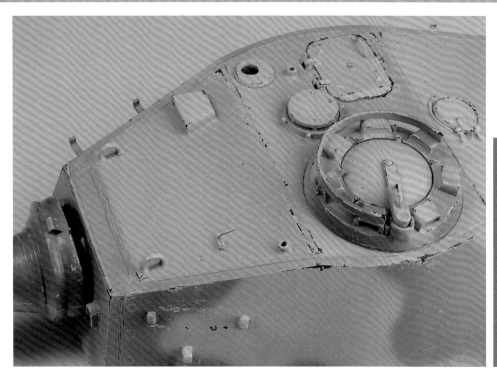

利用掉漆技法表現戰場的狀況和機體的質感

行駛於嚴苛環境的 AFV 裝甲車輛，會依據程度差異產生大小的傷痕。重現模型痕跡的作業，就稱為掉漆技法。運用掉漆技法的時候，可以使用畫筆描繪，或是用海綿按壓出痕跡，以及使用離型劑或髮膠噴霧剝除塗膜等，可運用的方法相當多。運用掉漆技法製造傷痕後，可以讓塑膠模型呈現鋼鐵般的質感，或是傳達車輛所處的狀況或經歷，不僅能增添真實感，還可以營造作品的深度；或是在模型的輪廓部位製造痕跡，強調輪廓的形狀。因此，掉漆技法也是模型的表現形式之一。此外，掉漆技法並不適用於所有區域，建議先仔細參考實體車輛的照片，確認容易出現痕跡的部位再行作業。雖然依據使用情況而異，具體而言包括艙蓋周圍與扶手等乘員經常接觸的部位，以及容易碰撞的邊角或突起部位，都是施加掉漆技法的重點部位。施加掉漆效果時要著重自然感，不要過度修飾。

1 實體車輛中最容易產生痕跡的邊角或突起部位，可以用美工刀製造掉漆痕跡。垂直下刀輕刮邊角表面，就能剝除塗膜。依據先前塗上的離型劑量或塗膜厚度，使用美工刀時可能會導致塗膜剝除過度的情形，這時候可因應當下的狀況改用刮刀或牙籤等工具。

2 在製造平面區域的掉漆效果時，使用平鑿會比美工刀更為方便。圖中的工具為 BMC 刻線鑿刀，只要事先準備數把不同尺寸的刀刃，就能製造痕跡的外觀變化。至於要在平面的哪些區域製造痕跡，就比較令人煩惱了。可以比照圖中的方式，以車上裝備的安裝部位與周圍、車體下側或邊角為中心，製造掉漆痕跡，如此就可以強調掉漆部位與其他部位的層次變化。

3 用接近 240 號的海綿砂紙，輕輕地擦拭表面，製造摩擦後的刮痕。先對折海綿砂紙對折，擦拭表面時就能避免產生過多的痕跡。

4 重現砲塔旋轉所產生的痕跡。在砲塔環塞入塑膠板，在中間插入裝有海綿砂紙的圓規，一邊旋轉圓規，在上側車體製造痕跡。不過，如果整個砲塔環周圍都有痕跡，外觀會顯得不夠自然，施加適度的效果即可。

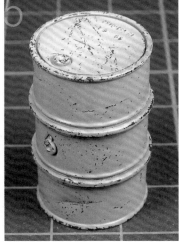

1 使用海綿砂紙除了可以製造刮痕，還能重現隨機分布的細微痕跡。在此比照車輛的作業，以塗裝後的油桶為例，解說實際的步驟。

2 使用 240 號的海綿砂紙重現油桶的痕跡。

3 按壓海綿砂紙製造痕跡，並逐步改變按壓力道，就能讓痕跡的密度產生變化。

4 用顏料專用豬毛筆擦拭塗膜表面，製造強弱痕跡，透過痕跡的尺寸差異，增添真實感。此外，塗膜較不易剝落的時候，可以用沾有琺瑯稀釋液的畫筆洗掉塗膜，等待一段時間後，塗膜就會剝落，更易於剝除作業。

點狀入墨

所謂的漬洗，是在整個模型塗上加入稀釋液稀釋的塗料，其主要作用是強調零件的細節，可說是戰車模型標準的技法之一。然而，我在本範例中所運用的是名為「點狀入墨」的技法。點狀入墨是針對零件刻線、凹陷處、內側等部位，滲入稀釋塗料的技法，與「滲墨」技法的原理相同，但點狀入墨所使用的是加入稀釋液稀釋的油畫顏料，滲入顏料後不用擦拭乾淨，可使用畫筆塗刷，讓顏料融入於周遭區域。運用點狀入墨的技法，除了能強調細節，還能表現褪色或髒污等其他的舊化效果。

在進行點狀入墨前，要先準備生褐色、暗褐色、赭褐色、火星橘、繡球藍五種顏色的顏料。生褐色可充分融入任何顏色，適用於整體模型。暗褐色與赭褐色的褐色與暗黃色有良好的搭配性，可與生褐色顏料混合，避免色調過於單調。搭配火星橘與赭褐色顏料一同使用，就能用來製造車體老化的生鏽表現；或是將繡球藍與暗褐色顏料混合，用於深綠色的迷彩部位。

為何在進行點狀入墨的時候要使用顏料？這是因為顏料乾燥後會變成完全消光的狀態。若能高明地運用點狀入墨的技法，在具有光澤的車體塗裝面上層覆蓋消光的顏料，就能重現車體與髒污質感的差異性。另外，由於在運用此技法時，通常會使用大量的稀釋液，在稀釋顏料的時候，要使用具有揮發性的植物性松節油，防止顏料侵蝕塑膠，並提高顏料的延展性。

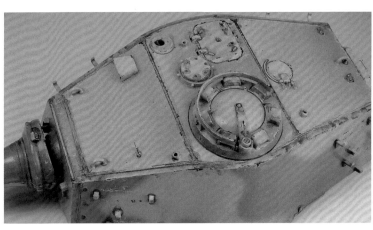

●進入點狀入墨的實際步驟，是先於零件的刻線、凹陷處、深處等區域，滲入加入松節油稀釋的顏料。如果在整個車體都滲入相同程度的顏料，點狀入墨的效果會過於濃厚。若遇到車體的刻線處，可以針對邊角或線條交錯部位，或是凹陷及深處的最深部位，滲入顏色最濃的顏料。此外，在進行點狀入墨的時候，基本上使用的是生褐色顏料，如果感覺顏色過濃，將顏料塗在暗黃色車體時，可以混入焦茶色或黑色塗料；若是塗在深綠色車體時，混入藍色塗料，就能呈現更為深沉的色調。

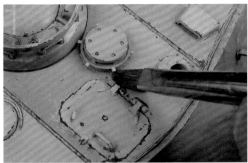

1 施加點狀入墨的技法後，先等待顏料失去光澤（大約過三十分鐘），再用畫筆刷拭溢出的顏料，這樣就可以製造周圍區域的暈染效果。在刷拭顏料製造暈染效果前，可先用便條紙等紙類擦掉畫筆的稀釋液，再開始作業。遇到車體的平面部位時，可用畫筆輕點的方式，慢慢地滲入顏料。

2 遇到車體的垂直面時，可運用由下至上的方式移動畫筆，製造顏料的暈染效果。操作時要避免畫筆不小心擦掉顏料。

3 重現車體垂直面的雨漬痕跡。先從顏料軟管擠出顏料，再將顏料點狀塗在邊角處。

4 使用平筆以由上至下的方向，延展步驟**3**所塗上的顏料。這時候可以讓畫筆沾取比點狀入墨暈染顏料階段時更多的稀釋液，由於邊角的顏料處於沒有完全乾燥的狀態，反而能呈現更為理想的效果。在延展顏料時不要猶豫，一鼓作氣地由上至下移動畫筆。

5 重現水垢污漬積聚於車體垂直面下側的狀態。這時候可以比照描繪雨漬的步驟，先用平筆沾取從軟管擠出的顏料，再將顏料塗在下側。

6 用沾取稀釋液的平筆，以由下往上的方向延展顏料。這時候要反覆覆用平筆延展顏料，直到水垢的線條成形為止。不過，在描繪水垢的線條時，要避免線條的長度或間距相同，才能呈現外觀的變化性。

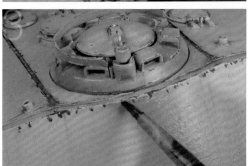

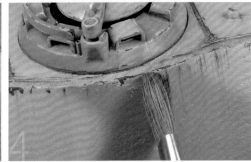

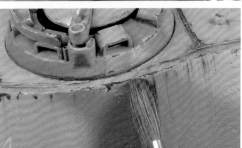

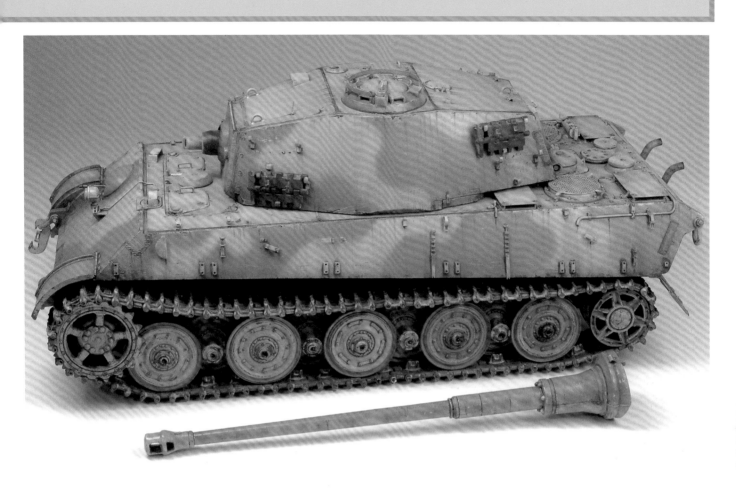

1 製造車體垂直面的髒污效果時，要依照重力的方向，由上至下滲入顏料；至於車體平面的區域，由於髒污的流動方向不定，得以呈現複雜的面貌。先用畫筆沾取從軟管擠出的顏料，隨機地塗上顏料，就能重現具有變化性的髒污效果。 2 接著用沾有大量稀釋液的畫筆，在顏料周圍小範圍觸點畫筆，讓顏料暈染開來。 3 確認稀釋液乾燥後，再用沾取少量稀釋液的畫筆觸點，讓稀釋液充分混合。使用生褐色、暗褐色、火星橘三色顏料，經過部分調漆後，製造色調的變化。此技法的要領就是利用畫筆施加髒污的基本方式，在車體各處製造髒污效果。

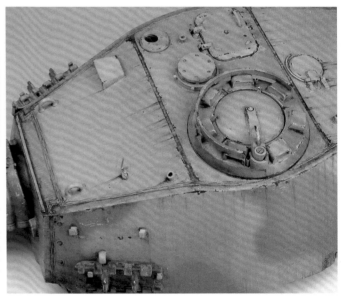

底漆塗裝面的光澤感是一大關鍵

在施加點狀入墨或雨漬表現時，塗料的延展性或擦拭顏料的狀態，都會影響到加工的效果。其中最重要的是底漆塗裝面的狀態，如果想要更容易控制擦拭塗料的輕重程度，建議採取光澤加工。左邊照片是先在整個車體噴上沙漠黃塗料後，A為光澤加工，B為消光加工後的狀態。

1 照片為使用顏料施加點狀入墨後的狀態。A的表面經過光澤加工後，塗裝面相當平滑，顏料容易積聚於凹陷處，不太容易滲入其他區域。相較之下，經過消光加工後的模型表面，顏料依舊會積聚在凹陷處，但會滲到其他的區域。

2 經過一段時間等待顏料乾燥，再用沾有稀釋液的畫筆延展顏料的狀態。A的乾淨與髒污區域相當明顯，並能透過有無光澤的區域呈現質感的差異性；B整個車體的髒污感偏向暗沉，欠缺光澤變化，無法展現層次。此外，A的顏料延展性較為理想，雨漬線條分布相當漂亮。此加工差異並沒有絕對的好壞之分，端看各位想要表現的主題為何，或是有較為偏好的加工效果，不妨視情況臨機應變。

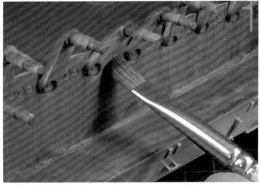
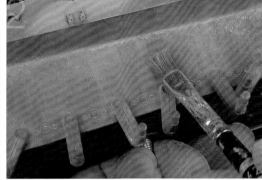
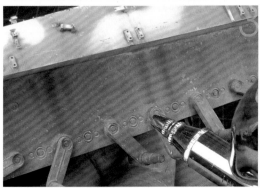
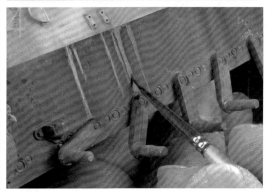

1 製造車體下側的髒污效果。先在下側塗上 gaia color 的鐵鏽紅底漆補土，再塗上生褐色顏料漬洗。確認顏料乾燥後，塗上 AK interactive（以下簡稱為 AK）非洲沙塵效果舊化塗料，製作塵土底漆。

2 將 MODELKASTEN 的仿混凝土色舊化土，塗在機體下部的內側區域，再用平筆往下刷，重現沙塵外觀。接下來使用沾有壓克力稀釋液的畫筆彈濺飛沫，利用稀釋液讓舊化土定型。

3 4 縱向噴上 GSI Creos 的橄欖綠（武器用）消光塗料，製作油漬底漆。在此步驟要盡可能讓油漬呈現不平均的粗細線條或間距。接著在油漬底漆的上層，用 AK 的引擎油效果塗料，描繪油漬外觀。先在引擎油效果塗料中加入松節油，調整引擎油的濃度，就可以製造出濃淡外觀，更有真實感。

1 路輪部位比照車體，同樣以鐵鏽紅→離型劑→深黃色的順序塗裝，再將路輪裝在電鑽上，進行側邊的塗裝。先用棉花棒沾取 GSI Creos 的鉻銀色金屬塗料，一邊迴轉鑽頭，一邊用棉花棒摩擦路輪側邊。

2 將石墨倒入濾茶器中磨成粉狀，再用 FINISH MASTER 去墨筆沾取石墨粉，刷塗路輪側邊，營造深沉的金屬質感。這裡所指的石墨，主要為鉛筆筆芯的石墨粉，在市面上也可以買到粉狀的石墨舊化土。在使用鉛筆筆芯製作石墨粉時，建議選用 4B 等較黑的款式（附帶一提，鉛筆的 B 的 Black 的縮寫），這樣能讓成品散發出自然的黑色光澤。

3 一邊迴轉鑽頭，用金屬毛刷刷拭路輪側邊，製造痕跡。

4 接下來同樣要製造啟動輪與動力輪的痕跡。在使用金屬毛刷的時候，只要用毛刷邊角輕輕接觸零件，就能製造痕跡，但要避免各路輪的痕跡外觀趨於一致。

1 將沒有混合均勻的雙色舊化土，鋪在路輪的上面，用滴管滲入壓克力稀釋液，讓舊化土定型，製作附著於路輪表面的塵土。由於本作品的場景為街頭，路輪的髒污效果適中即可。另外，我使用的是 vallejo 的淡褐色與大地綠色舊化土。

2 用 AK 的引擎油效果塗料，重現從輪轂滲出的潤滑油油漬。即使是實體的塵土或潤滑油油漬，污漬分布狀態也會有所不同，要盡量營造各路輪髒污外觀的變化性。

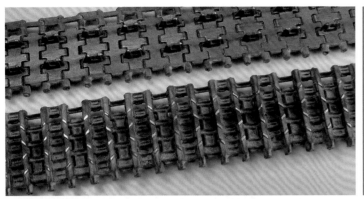

讓履帶更具真實感的加工訣竅

讓履帶更具真實感的關鍵，在於重現鏈片的鐵色，以及積聚於凹陷處的塵土質感表現。由於履帶本身的塗裝色，會受到覆蓋在上層的塵土顏色所影響，而產生明顯變化，使用焦茶色或深灰色等單色塗料都沒有關係。不過，像是履帶接觸路輪或地面的部位，都會顯現出塗裝剝落的金屬質感，以及鋼鐵生鏽後所產生的鏽蝕色。因此，「忠實傳達鋼鐵質感」的配色與用色，是相當重要的環節。

由於履帶是經常接觸地面的部位，雖然依據使用狀況而異，塵土污漬是必備的要素。為了忠實重現塵土污漬，舊化土是最為合適的材料。舊化土的優點是能呈現出塵土的質感，以及堆積舊化土後的立體感，光是這點就是其他塗裝方式所無法比擬的地方。此外，如果只是運用覆蓋舊化土的方式，車體的外觀會欠缺真實感，如何讓舊化土融入於履帶，也是相當重要的一環。另外，即便實體塵土只有單一土色，若直接在模型重現相同的外觀，就會造成單調而欠缺變化的塵土表現。因此，可以多加運用不同顏色的舊化土，增加色調變化的範圍，或是混入樹葉或雜草等物品，相信如此就能提升外觀的精緻度。

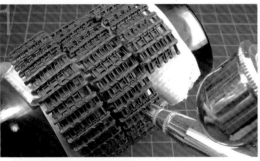

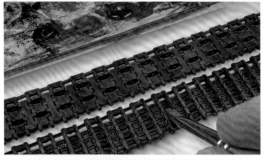

■1 將GSI Creos的紅棕色硝基塗料，混入少量的消光黑與消光白塗料，塗在整條履帶上頭。塗裝的時候可以比照圖中的方式，將履帶纏繞在細口瓶子等物體上，更方便進行塗裝作業。

■2 為了提高鋼鐵的質感，使用暗褐色、赭褐色、火星橘三色顏料，塗抹在履帶上混合，一邊觀察色調的狀態。

■3■4 等待褐色顏料乾燥後，還要重現積聚在內側的塵土。在此使用Humbrol的消光奶油色與消光卡其布雙色琺瑯塗料，並混入獅王潔牙粉，調配成重度消光的塗料。將塗料加入松節油稀釋後，要在容易積聚塗料的履帶凹陷處，進行漬洗作業。此外，在使用TAMIYA的琺瑯塗料時，建議選用沙漠黃、消光白、卡其三種顏色。由於我在本範例中使用的是金屬履帶，可使用琺瑯塗料或顏料漬洗；但如果換成塑膠成型的可動式履帶，履帶只要接觸到塗料，就會裂開而破碎。如果想要獲得同樣的效果，可以使用加入壓克力稀釋液稀釋的舊化土，進行漬洗作業。

■5■6 如果僅使用一般的塗料，會欠缺實體的質感，可使用舊化土來添加不同的質地。製造履帶的塵土效果時，可比照路輪的方式，同樣使用vallejo的淡褐色與大地綠色舊化土，將雙色舊化土鋪在履帶上，用畫筆輕輕地混合，再將舊化土覆蓋在整條履帶上頭。接下來使用滴管滴入壓克力稀釋液，讓舊化土定型，不過，使用沾取稀釋液的畫筆，以彈濺飛沫的方式讓舊化土定型，這也是不錯的方式。

■7 實體車輛的履帶背面，經過與路輪摩擦，會散發淡淡的金屬光澤。為了重現這個細節，我先貼上遮蔽膠帶，遮蔽履帶沒有接觸路輪的部位，並且用FINISH MASTER去墨筆沾取石墨粉，擦拭履帶接觸路輪的部位。講個題外話，如果要在履帶或車載機槍等具有細細細節的裝備塗上石墨粉時，建議使用FINISH MASTER去墨筆，就可以避免突起部位鉤到工具而殘留纖維的情形。

■8 使用細紋金屬銼刀或海綿砂紙摩擦履帶的接地面，讓履帶露出金屬底層，最後在履帶的中間區域噴上薄薄一層的消光黑與紅棕色混色壓克力塗料，以統一雜亂的色澤。此外，還要使用畫筆在履帶表面噴上用松節油稀釋的生褐色或暗褐色顏料飛沫，重現戰車行駛時所產生的飛濺油漬。

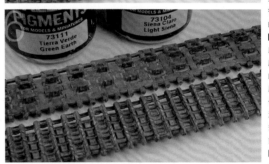

■1 可以改變備用履帶的色調，才能呈現出有別於車體履帶的氣氛。底漆塗裝步驟比照車體履帶，先塗上赭褐色與火星橘的亮茶色顏料，進行漬洗。

■2 用畫筆沾取沒有經過稀釋液稀釋的赭褐色與火星橘顏料，再用畫筆隨機彈濺飛沫。

■3■4 把履帶埋進舊化土（仿混凝土色）中，再擦掉多餘的舊化土。在此階段先用FINISH MASTER去墨筆塗上石墨粉，就能同時營造金屬質感。

1 先用顏料漬洗，等待四到五天的乾燥時間，再使用AK的非洲塵土效果與塵土效果舊化塗料，施加塵土表現。先在容易積聚塵土的零件凹陷處或內側，用畫筆塗上塗料。

2 用沾取少量松節油的畫筆，製造舊化塗料的暈染效果（延展塗料）。如果遇到車體的垂直面，可從由上至下的方向製造塗料的暈染效果。

3 4 同樣在凹陷處或陰角處塗上塗料，製造附著於車體水平面的塵土污垢。在製造塗料的暈染效果時，可以使用含有松節油的畫筆，輕輕觸點塗料周圍的區域，讓內側塗料與外側充分融合。

5 等待舊化塗料稍微乾燥後，使用沾有松節油的FINISH MASTER去墨筆，觸點不自然的濃淡外觀或塗料較濃的區域，讓塗料暈染開來。最後鋪上舊化土，製造完全消光的粉狀塵土狀態。

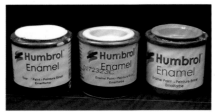

Humbrol的消光琺瑯塗料，在乾燥後會產生完全消光的狀態，其效果與AK的舊化塗料相似。如果想要製作如同本範例的塵土表現，建議使用消光奶油色或消光卡其布色塗料，效果更佳。雖然無法比照AK般製造出粉狀的加工效果，但可以加入消光白塗料提高明度，呈現乾燥的質地。

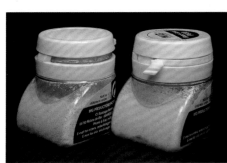

1 使用一般塗料施加舊化技法，就有不錯的效果，但可以用舊化土增添使用感或深沉的塵土污垢效果。為了讓範例的車體顏色有更漂亮的顯色，可以將Mig production的高彩度「沙灘沙土色」與「淡塵土色」舊化土鋪在車體上。**2** 在使用舊化土加工時，只要鋪上舊化土後，就不可再用畫筆刷拭舊化土，否則會讓舊化土變成粉狀。如果遇到較大面積的零件區域，可以用刷毛較小的畫筆，僅按壓散開的舊化土，用小範圍輕觸的方式，讓舊化土的分布更為均勻。重點是在預設的區域配置舊化土，並著重於舊化土的配色。從照片可明顯看出，鋪上舊化土與沒有鋪上舊化土的區域，有明顯的色調差異。**3** 進行舊化土的定型作業。如果沾取稀釋液的畫筆刷拭舊化土的時候，舊化土的粉末會因稀釋液而流動，這時候可以用調色棒彈濺畫筆上的稀釋液，利用飛沫讓舊化土定型。**4** 彈濺稀釋液的飛沫後，就能產生不規則性的小型斑點外觀，呈現細膩而複雜的髒污效果。接下來還可以用加入松節油稀釋的生褐色塗料噴濺飛沫，但噴濺過量會讓斑點消失，要多加注意飛沫的用量。

1 將加入壓克力稀釋液溶解的舊化土，塗在車體下側前面等易於積聚塵土髒污的區域，進行漬洗作業。使用毛尖平整的尼龍筆，從上到下的方向延展舊化土，製造筆刷的痕跡。

2 3 確認舊化土乾燥後，以裝甲上側為中心，使用舊畫筆拭舊化土，讓舊化土集中於下側。從外觀可明顯看出，愈靠下側，舊化土粉塵的密度越高。此外，還要調整舊化土的用量，讓交界線不要過於清楚。在作業時要留意髒污與非髒污區域的差異性。

4 為了強調液狀舊化土所產生的筆觸痕跡，可以用滴管滴入稀釋液，讓舊化土粉塵定型。

1 我在本範例中重現整修車輛時所產生的油漬痕跡，這是展現可動式車輛特徵的重點。先用噴筆噴上 GSI Creos 的橄欖綠色（武器專用）消光塗料，預先製作油漬的底漆。

2 再使用燈黑色與生褐色混色顏料，描繪油料低垂的痕跡。運用生褐色顏料製造年代久遠的油漬痕跡，用大量的燈黑色顏料製造剛形成的油漬痕跡，就能創造油漬的外觀差異性。

3 用沾取松節油的畫筆，製造顏料油漬周圍的暈染效果。等待顏料乾燥後，覆蓋一層加入松節油稀釋的 AK 引擎油塗料，就能讓新形成的油漬痕跡產生光澤。

1 在製造車體水平面的油漬時，要比照車體垂直面的方式，先噴上底漆後，再用生褐色與燈黑色顏料描繪油漬。在製造車體水平面的油漬時，與車體垂直面的單方向油漬有所不同，可以重現較為複雜的配置。如果能著重以下的三項重點，就能讓油漬的外觀更有真實感。第一，是「密度的差異性」，先注意油漬集中的區域與稀疏的區域，再塗上顏料後，就能製造疏密差異性。第二是「尺寸的差異性」，要透過油漬的大小製造變化性。重點在於製造大小交會的油漬外觀，盡量增加大小油漬的尺寸差異，這樣能讓外觀看起來更加逼真。第三是「濃淡的差異性」，仔細觀察實體車輛，就會發現車體具有剛形成的深色油漬，也會有開始消失的淡色油漬，只要呈現油漬的濃淡差異性，就能重現深沉的色調與老化外觀。

2 如果光用手繪的方式描繪油漬，油漬外觀會不自然，建議用噴濺塗料飛沫的方式，製造出自然而隨機分布的油漬。先用松節油稀釋 AK 的引擎油或燃油污漬舊化塗料，再用畫筆沾取塗料，在先前步驟的油漬周圍噴濺飛沫。在本步驟描繪油漬的時候，同樣要注意疏密性與濃度。

3 使用 AK 的引擎油或 TAMIYA 的透明琺瑯塗料，沒有事先稀釋塗料，直接將塗料塗在重點區域。如果油漬散發過亮的光澤，色調會偏濃，可以在油漬最黑的區域塗上透明塗料，藉此製造潤澤感，讓外觀更有臨場感。

4 完成舊化作業的機關室上側外觀，雖然只有覆蓋不同濃度的油漬，但這樣就能增加塗裝面的外觀細節，創造深沉的色調。

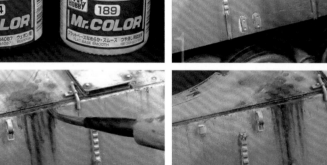

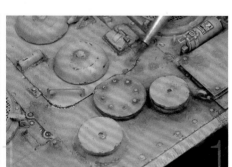

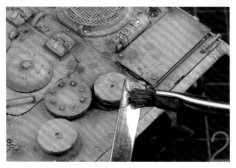

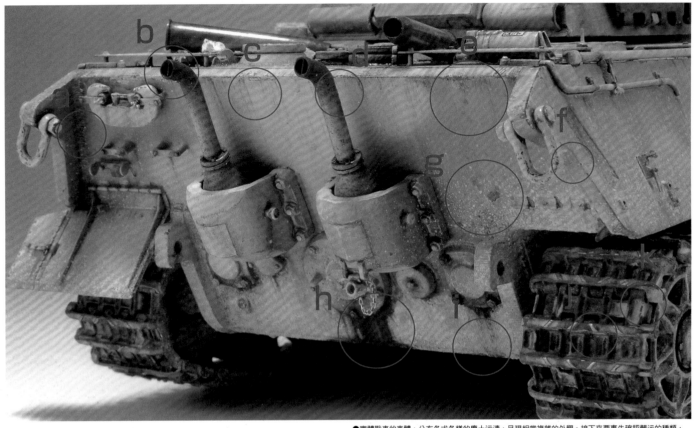

●實體戰車的車體，分布各式各樣的塵土污漬，呈現相當複雜的外觀。接下來要事先確認髒污的種類，以利舊化塗裝作業的進行。a是車體的內側區域，容易因雨水而積聚水垢。b為排氣孔的積碳污漬，是污漬效果中唯一的黑色配色區域。在c區域製造雨漬效果，就能增加車體面的外觀豐富性。此外，像是d的燒焦痕跡、e的掉漆、f的碰撞剝落痕跡，都可利用掉漆技法來加以重現，或是藉由e的掉漆痕跡來強調邊角等，光是運用掉漆技法，就能創造出千變萬化的舊化表現。g為泥巴潑濺所形成的外觀，並且與油漬痕跡重疊，形成複雜的外觀。h為運用油漬滴流所形成的潺潤質感，以及與塵土色的色調對比，強調髒污效果的張力。i也是滴流的油漬外觀，因為在油漬上層覆蓋塵土，得以增加深沉的污垢效果。j為履帶接地面的掉漆痕跡，可透過掉漆痕跡強調金屬質感，並利用k區域的沙塵外觀，強調履帶的沙塵與金屬質感之間的對比。

1 用畫筆沾取加入壓克力稀釋液溶解的舊化土，噴濺飛沫，重現泥土潑濺的外觀。如果減少稀釋液的用量，就能讓附著於車體的舊化土更具立體感。

2 用彈性刷毛材質的毛筆，輕輕擦拭潑濺的泥土，製造泥土的紋路，重現附著於車體的泥土因雨水而滴流的狀態。

3 4 接著在泥土上層噴濺舊化土或顏料飛沫，再覆蓋一層髒污外漬，呈現髒污的深沉感。這時候也可以試著改變舊化土的顏色，創造外觀的變化性。

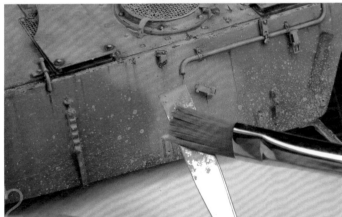

辨識髒污的種類，讓舊化效果更具真實感

舊化的英文為「weathering」，這個詞源自於「weather」（天氣），也就是指因天氣造成的風化現象。但在模型的領域中，除了風雨所造成的污垢或褪色等老化現象，還有中彈、撞擊、乘員所造成的受損，以及油漬與排氣污漬等。製造這些車輛經使用後所產生的外觀變化，就是舊化作業的主要內容。當戰車行駛於戰場等嚴苛環境時，外觀就會產生上述的顯著變化，由於投入於作戰之中，車體的外觀變化能充滿戲劇性，如果能忠實還原細節，就能提高模型作品的可看性。為了辨識車體的「髒污」，也就是舊化的特性，首先要參考實體車輛的照片資料，確認髒污分布的狀態。有關於大戰時期的戰車車輛，由於照片資料較少，或是無法從黑白照片看出實際的顏色，要辨識舊化程度較為困難。然而，雖然車款不同，還是可以參考現行車輛的彩色照片，取得大量有關於舊化的資訊。只要詳加確認實體車輛的照片，就能更加了解髒污或車體圖案的成因與含意。車體在各種因素下，會產生不同的髒污外觀，經過覆蓋層層的髒污後，顯現複雜的面貌。在開始進行舊化作業前，要仔細分辨每一層舊化層的成因，並一邊想像當時的狀況，再進行舊化作業。如此一來，在覆蓋層層的髒污外觀時，就能讓塑膠模型更接近於實體車輛的質感，增添戰車模型作品的魅力。多加運用畫筆來製造不同程度的髒污外觀，可說是戰車模型舊化表現的一大有趣之處。

●要事先蒐集舊化相關的資料，即使不是正在製作中的車輛，也沒有關係。由於在第二次世界大戰期間服役的戰車，其運用狀況與現行的戰車車款大致相同，所以現行車款的髒污狀態，也具有一定的參考價值。此外，像是平常經常見到的卡車或建築物，其外觀的髒污狀態也是值得參考的對象。從日常生活中培養對於「髒污」的敏銳度，就是創造良好舊化效果的關鍵。

●在機關室上側配置 TAMIYA 的虎式戰車專用 88 mm 砲彈組內附的空彈殼，並使用銀色硝基塗料，將黃銅材質的彈殼零件塗裝成鐵製彈殼，以傳達大戰末期的氛圍。先用燈黑色顏料漬洗後，等待顏料乾燥，再用 Kimwipes 精密科學擦拭紙沾取 AK 的暗鋼鐵色塗料，擦拭彈殼表面。最後噴上薄薄一層消光黑壓克力塗料，重現彈殼經射擊後所產生的焦黑色外觀。

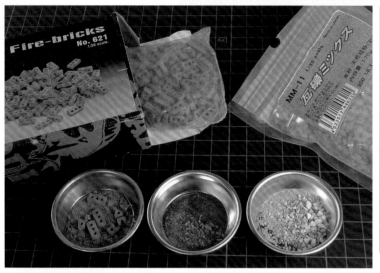

運用相關配件來表現場景狀況

加工作業的最後步驟，是在車體配置相關配件。戰車模型與其他領域模型的最大差別，是戰車模型會隨著情景模型或人形一同演進，可多加利用配件來營造現場氛圍，也是戰車模型的特徵之一。建議可在車上配置貨物，藉由配件數量來傳達美軍的特徵；或是在車上裝滿彈藥，表現前往前線的車輛；也可以配置受傷的士兵，傳達緊急撤退或敗逃的情境等。即使是單體車輛作品，運用配置配件的方式，就能述說在各種背景下的故事。在製作本範例作品時，是以柏林街頭戰為背景，因此將主題定為「能呈現街頭戰特徵的配件」，選擇在車上配置瓦礫。我選用了ROYAL MODEL 的防火磚頭與 MORIN 的綜合瓦礫素燒盆栽碎片。橘色的防火磚可當成點綴色，可提高磚頭與車體色的對比。此外，還可以透過綜合瓦礫的瓦礫碎片或色調搭配，強調街頭的特徵。除了瓦礫，我還配置了 88 mm 砲彈的空彈殼，以加強作戰時期的臨場感。可以配置大量的彈殼，表現出砲火盡發的感覺，但我最後僅配置兩管彈殼，以傳達現場物資不足的悲壯感。

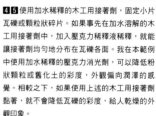

1 將瓦礫配置在機關室上側，先用膠狀瞬間膠黏著固定 88 mm 砲彈的空彈殼與大片瓦礫。我刻意將空彈殼配置在不平整的位置，營造出空彈殼從砲塔上側排出艙蓋彈出的狀態，而不是人為擺放的狀態。此外，還要在周圍區域配置大片瓦礫，可先用壓克力消光劑固定中型尺寸的瓦礫。
2 用牙籤在配置瓦礫的位置，點狀塗上壓克力消光劑，再用鑷子夾取瓦礫，將瓦礫配置在塗有壓克力消光劑的位置。
3 用畫筆挖起小片瓦礫或顆粒狀碎片，配置在大片瓦礫之間的縫隙。

4 5 使用加水稀釋的木工用接著劑，固定小片瓦礫或顆粒狀碎片。如果事先在加水溶解的木工用接著劑中，加入壓克力稀釋液稀釋，就能讓接著劑均勻地分布在瓦礫各面。我在本範例中使用加水稀釋的壓克力消光劑，可降低粉狀顆粒或舊化土的彩度，外觀偏向潤澤的感覺。相較之下，如果使用上述的木工用接著劑黏著，就不會降低瓦礫的彩度，給人乾燥的外觀印象。
6 最後鋪上 MODELKASTEN 的仿磚頭舊化土，營造磚頭的灰塵感。

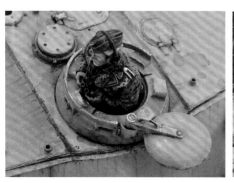

在最後階段施加點狀入墨技法，加強外觀效果

覆蓋數層的塵土污垢後，作品整體區域的色調會偏白，外觀較為單調，這時候可以在重點區域施加點狀入墨或油漬效果，加強外觀印象。在進行點狀入墨的技法時，同樣要使用生褐色顏料，僅針對零件內側、凹陷處最深部位、刻線的邊角或交錯部位進行漬洗，不要讓顏料溢出到周遭部位。先觀察整體狀態，如果還是有外觀較為單調的區域，可以塗上油漬，加強色調的效果。由於此階段為最後加工，可以從較遠處檢視模型，或是用相機拍照，透過照片以客觀的角度來確認，並避開無特別含意的區域或色調較濃的區域，以凸顯車體的層次變化。

СОВЕТСКИЙ ТЯЖЕЛЫЙ ТАНК
ИС-2
Берлин Мая 1945

第二次世界大戰時期，德國與蘇聯的戰車性能都有突飛猛進的成長，而與「西部橫綱」德國虎二戰車齊名的，就是號稱「東部橫綱」的JS-2史達林二型重型戰車。在本單元中，我將以TAMIYA的JS-2史達林二型重型戰車模型為例，以東西橫綱在柏林街頭上演激烈的攻防戰為主題，介紹戰車模型的詳細製作範例。跟先前介紹的JSU-152式重型突擊炮相同，作品的主題都是強調「具變化性的塗裝」，並且要在JS-2史達林二型重型戰車上，施加布滿塵土外觀的舊化塗裝技法，在單體車輛範例中加入街頭戰的情境，打造更為逼真的外觀。

在製作第二次世界大戰時期的戰車，尤其是德國與蘇聯的車輛時，戰車所置身的場景包含非洲戰線或庫斯克會戰等，有各式各樣的主題提供選擇。不過，其中以大戰末期頻頻上演重型戰車激烈攻防戰的柏林戰役最受模型玩家的青睞，可說是製作車輛或模型場景的一大寶庫。

一九四五年四月爆發的柏林戰役，是德國與蘇聯的最終決戰，柏林街頭頓時淪為戰場。由史達林戰車所組成的戰車中隊，以及超過百輛的T-34重型戰車，逐一攻陷街頭每一條道路的情景，讓人充滿製作模型的慾望，感到熱血沸騰。

將柏林戰役設為主題，在製作戰車模型的時候，主要重點在於「街頭」的構成與配置相關細節。由於歐洲的都市街頭建築，大多為石頭或磚瓦結構，當建築物遭受砲火攻擊後，就會變成瓦礫堆積成山的景象，並產生大量的砂塵。當戰車在這類場景中作戰時，受到環境的影響，整個車體會布滿塵土污漬。因此，以柏林戰役為主題，

在製作車輛作品或情境模型時，如何透過舊化技法來忠實還原車體的「塵土感」，就是戰車製作作業的一大關鍵。

「要使用噴筆在車體噴上皮革黃塗料，以重現塵土外觀。」這是以往在解說重現塵土外觀的單元時，經常提到的要領。但隨著舊化土產品的普及，能讓塵土的表現增添更為豐富的質地，車體的質感也更有真實感。然而，不是鋪上舊化土就能表現出理想的效果，如果配置的方式不佳，戰車模型就會變成布滿粉塵的單調作品。

最重要的關鍵，是如何巧妙地運用舊化土，也就是舊化土的配置作業。如果隨便地鋪上舊化土，便難以營造真實氣氛。舊化土作業就像是作畫的原理，最重要的是運用配置舊化土的技巧。事先在鋪上舊化土的位置塗上舊化塗料打底，就能讓舊化土與車體融合。此外，由於在鋪上塵土後，會讓整個車體彩度降低，建議選用能蓋過塵土的車體色塗裝，以呈現最佳的外觀效果。具體

作業方式，是塗上降低明度並提高彩度的顏色，呈現更為明晰的色調。在鋪上塵土時，不是將舊化土撒在整個車體上，而是集中於容易積聚塵土的區域。大體上以車體上側為中心，可鋪上較多的舊化土，側邊的舊化土較少，就更容易製造層次變化性。此外，如果要針對單點區域強調塵土外觀，可以從邊角的內側區域，或是乘員上下車經過的區域，以及履帶附近容易揚起塵土的區域，針對這些重點區域鋪上舊化土。如果過度遵照以上的理論來配置舊化土，可能會與車體下部側邊與擋泥板等部分產生矛盾，但重點是呈現易於積聚塵土與不易積聚塵土區域的差異性，強調外觀的層次變化。此外，如果車體色與塵土色的明度差異愈高，作品的戲劇性就愈強。鋪上過量舊化土的話，會讓塵土的外觀過於濃厚，給人刻意加工的感覺；但如果是身經百戰的車輛，畢竟歷經戰場的洗禮，車體散發稍微強烈的風格，應該也十分合理。

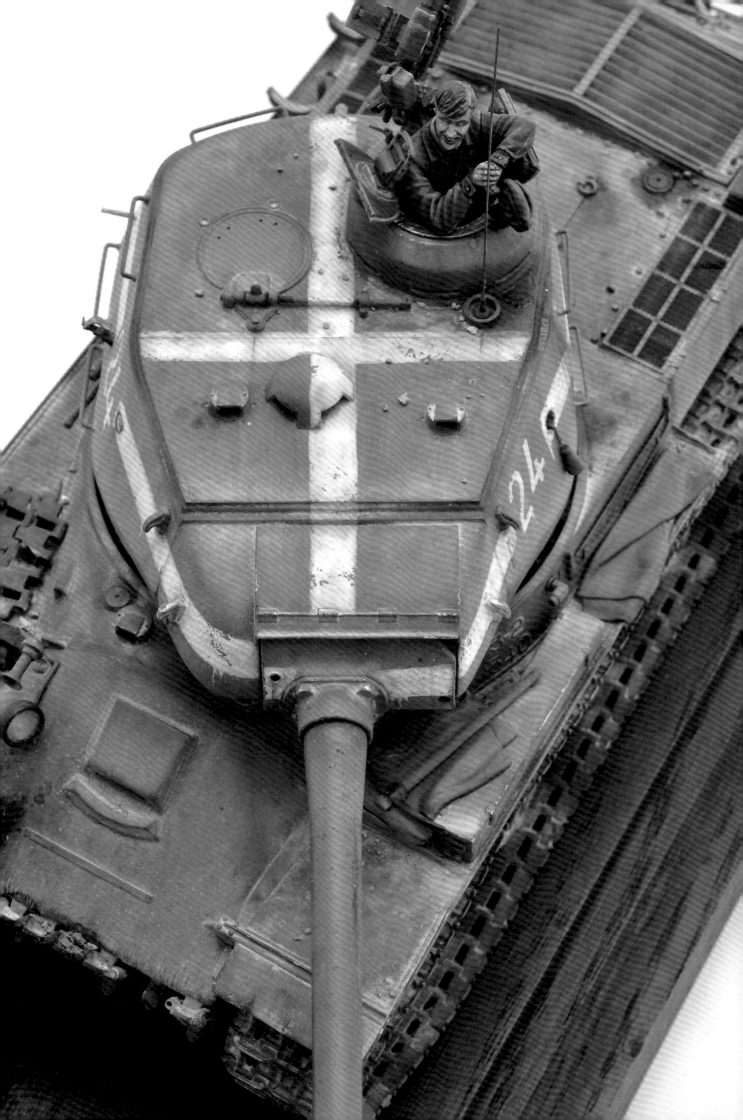

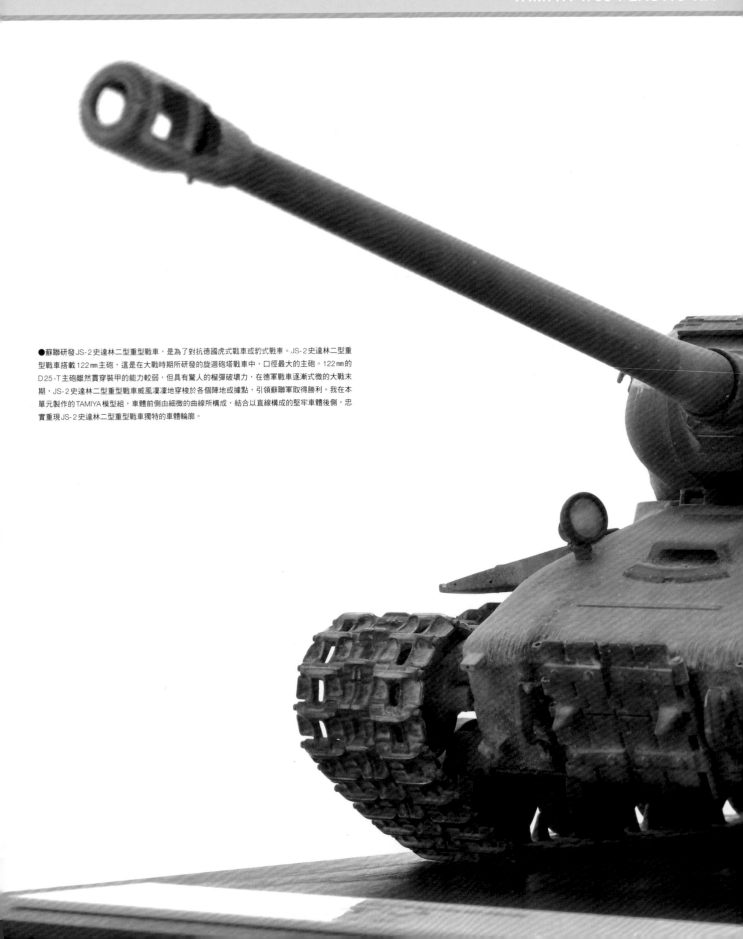

СОВЕТСКИЙ ТЯЖЕЛЫЙ ТАНК

●蘇聯研發JS-2史達林二型重型戰車，是為了對抗德國虎式戰車或豹式戰車。JS-2史達林二型重型戰車搭載122mm主砲，這是在大戰時期所研發的旋迴砲塔戰車中，口徑最大的主砲。122mm的D25-T主砲雖然貫穿裝甲的能力較弱，但具有驚人的榴彈破壞力，在德軍戰車逐漸式微的大戰末期，JS-2史達林二型重型戰車威風凜凜地穿梭於各個陣地或據點，引領蘇聯軍取得勝利。我在本單元製作的TAMIYA模型組，車體前側由細微的曲線所構成，結合以直線構成的堅牢車體後側，忠實重現JS-2史達林二型重型戰車獨特的車體輪廓。

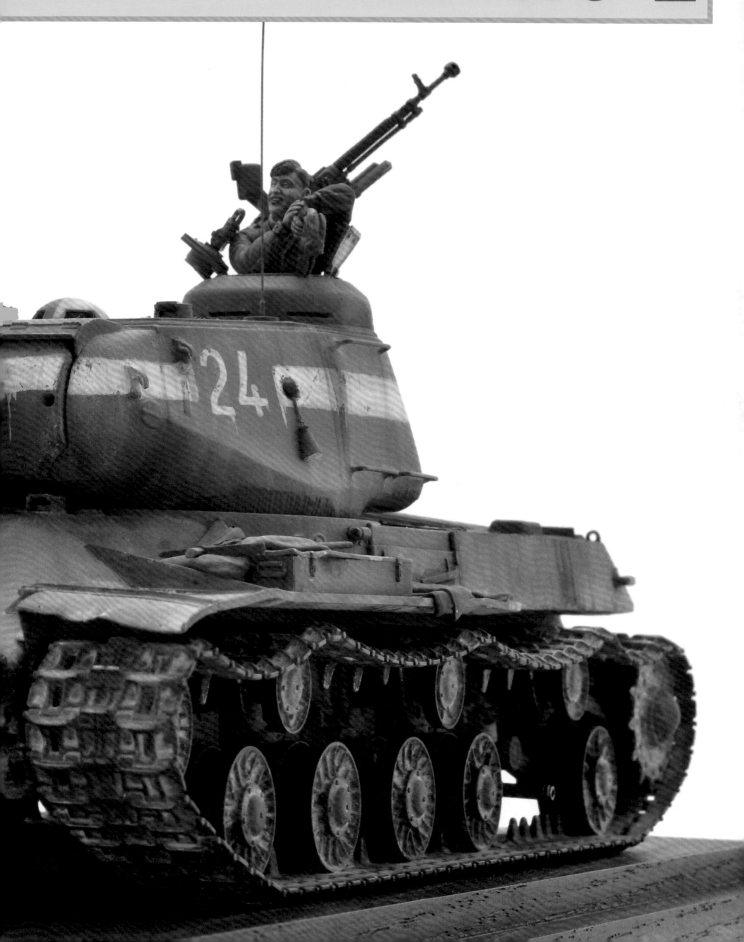

接下來將延續P80的範例，介紹與JSU-152式重型突擊炮有諸多共通之處的JS-2史達林二型重型戰車的主要製作重點。

我在戰車的傳動裝置安裝了模型組內附的連結式履帶。由於履帶背面殘留模具退出孔的痕跡，必須用補土填補。因為路輪有軟膠關節結構，在組裝路輪與履帶之後，可以拆下車體下側到傳動裝置的部位，方便進行塗裝作業。完成塗裝作業後，再裝上C10與11零件，並事先用筆刀斜削各路輪的圓柱卡榫。

我實地檢視紀實照片後，發現許多運行中的車輛，依舊裝上受損的擋泥板，因此決定忠實重現此細節。先用筆刀割下擋泥板，再用0.3mm的手鑽鑽洞，製作固定螺絲的螺絲孔。先削薄擋泥板內側，再用圓頭鉗或手指折曲擋泥板，重現擋泥板彎曲的外觀。

裝甲板切面所顯露的切割痕跡，是表現裝甲厚度或重型戰車風格的重點。先使用筆刀在切面以垂直的角度下刀，刻出裝甲板切面的切割痕跡後，再塗上液態接著劑整平表面。

由於原廠模型組零件，具有相當細膩的細節，我用黃銅線材重新製作部分零件，加強零件的強度，這樣就能有效避免零件產生破損的情況。此外，像是很難使用塑膠零件加以重現的細小掛勾零件等，都可以用黃銅線重新製作，以確保足夠

的強度，還可以提高零件的精密性。在本範例中，我用黃銅線重新製作以下的部位。

①用0.8mm口徑的黃銅線，製作備用履帶的連結插銷。②將穿過後散熱板的橫軸，換成0.7mm口徑的黃銅線。③用0.6mm口徑的黃銅線重新製作扶手。暫時黏著模型組零件。等接著劑乾燥後，留下銲接部位，再行切割。如果事先在殘留的銲接鑽洞，就能在正確的位置鑽出裝設扶手的孔洞。④同樣以0.6mm口徑的黃銅線重新把手與掛勾零件。⑦使用0.5mm口徑的黃銅線，重現鋼索的收納掛勾。我依照車輛底部的零件加以重現，在後散熱板下方兩側安裝掛勾。⑧使用0.4mm口徑的黃銅線，重新製作位於裝填手用艙蓋下方，艙門上側的把手。⑨使用0.3mm口徑的黃銅線，製作天線。彎曲部分天線，營造受損的使用感。⑩使用0.2mm口徑的黃銅線，製作固定上蓋或固定帶的掛勾。此外，在安裝黃銅線時，從內側塗上瞬間膠，就能漂亮且牢牢地固定零件。⑪使用0.2mm口徑的黃銅線，重現發電裝置的線材。事先將黃銅線退火處理，以重現線材自然垂落的狀態。

我在製作本作品與JSU-152式重型突擊炮時，都是使用Passion Models所販售的JS-2/JSU-152專用蝕刻片零件，提升零件的細節。以下是使用蝕刻片零件的部位。

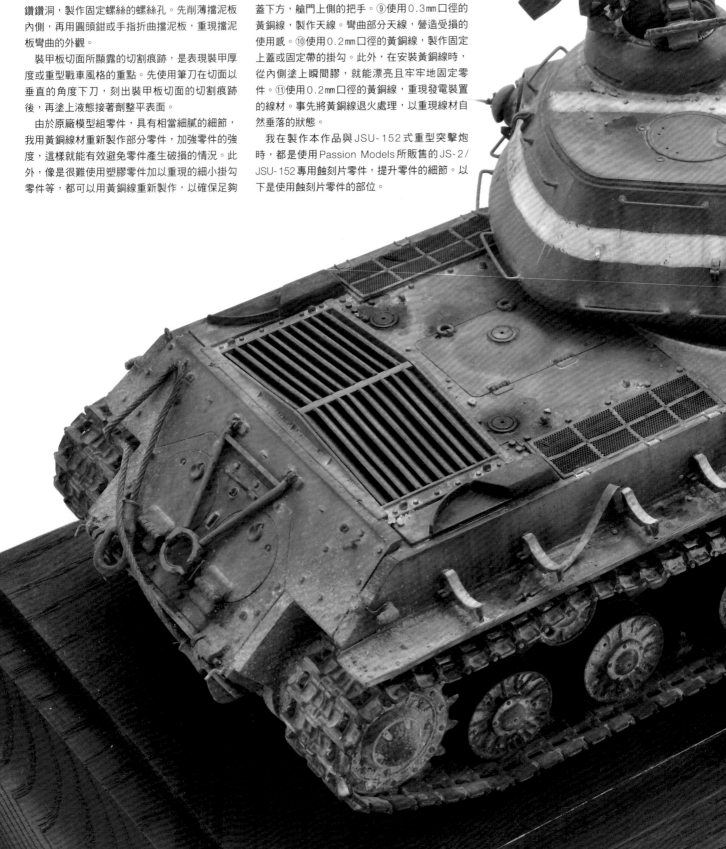

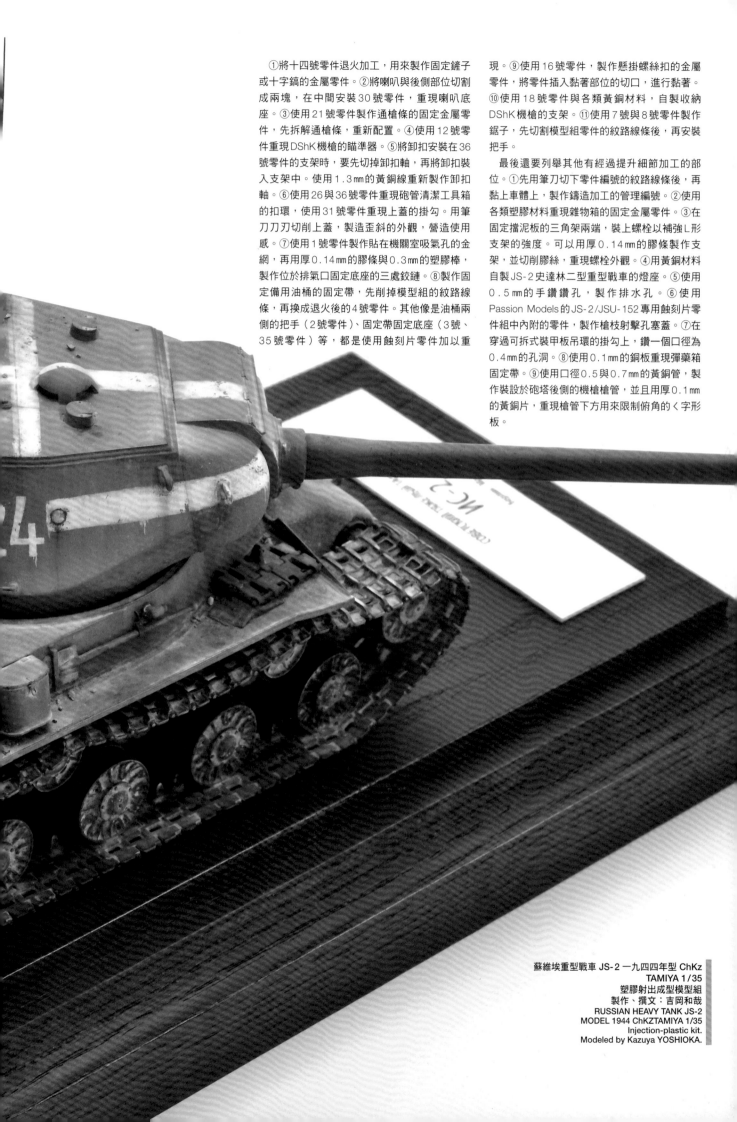

①將十四號零件退火加工，用來製作固定鏟子或十字鎬的金屬零件。②將喇叭與後側部位切割成兩塊，在中間安裝30號零件，重現喇叭底座。③使用21號零件製作通槍條的固定金屬零件，先拆解通槍條，重新配置。④使用12號零件重現DShK機槍的瞄準器。⑤將卸扣安裝在36號零件的支架時，要先拆掉卸扣軸，再將卸扣裝入支架中。使用1.3mm的黃銅線重新製作卸扣軸。⑥使用26與36號零件重現砲管清潔工具箱的扣環，使用31號零件重現上蓋的掛勾。用筆刀刀刃切削上蓋，製造歪斜的外觀，營造使用感。⑦使用1號零件製作貼在機關室吸氣孔的金網，再用厚0.14mm的膠條與0.3mm的塑膠棒，製作位於排氣口固定底座的三處鉸鏈。⑧製作固定備用油桶的固定帶，先削掉模型組的紋路線條，再換成退火後的4號零件。其他像是油桶兩側的把手（2號零件）、固定帶固定底座（3號、35號零件）等，都是使用蝕刻片零件加以重

現。⑨使用16號零件，製作懸掛螺絲扣的金屬零件，將零件插入黏著部位的切口，進行黏著。⑩使用18號零件與各類黃銅材料，自製收納DShK機槍的支架。⑪使用7號與8號零件製作鋸子，先切割模型組零件的紋路線條後，再安裝把手。

最後還要列舉其他有經過提升細節加工的部位。①先用筆刀切下零件編號的紋路線條後，再黏上車體上，製作鑄造加工的管理編號。②使用各類塑膠材料重現雜物箱的固定金屬零件。③在固定擋泥板的三角架兩端，裝上螺栓以補強L形支架的強度。可以用厚0.14mm的膠條製作支架，並切削膠絲，重現螺栓外觀。④用黃銅材料自製JS-2史達林二型重型戰車的燈座。⑤使用0.5mm的手鑽鑽孔，製作排水孔。⑥使用Passion Models的JS-2/JSU-152專用蝕刻片零件組中內附的零件，製作槍枝射擊孔塞蓋。⑦在穿過可拆式裝甲板吊環的掛勾上，鑽一個口徑為0.4mm的孔洞。⑧使用0.1mm的銅板重現彈藥箱固定帶。⑨使用口徑0.5與0.7mm的黃銅管，製作裝設於砲塔後側的機槍槍管，並且用厚0.1mm的黃銅片，重現槍管下方用來限制俯角的ㄑ字形板。

蘇維埃重型戰車 JS-2 一九四四年型 ChKz
TAMIYA 1/35
塑膠射出成型模型組
製作、撰文：吉岡和哉
RUSSIAN HEAVY TANK JS-2
MODEL 1944 ChKZTAMIYA 1/35
Injection-plastic kit.
Modeled by Kazuya YOSHIOKA.

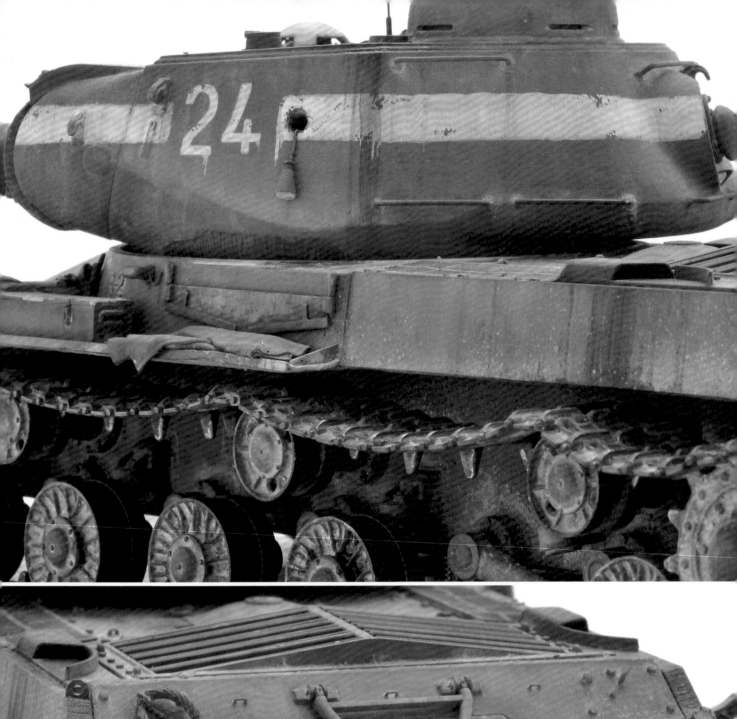

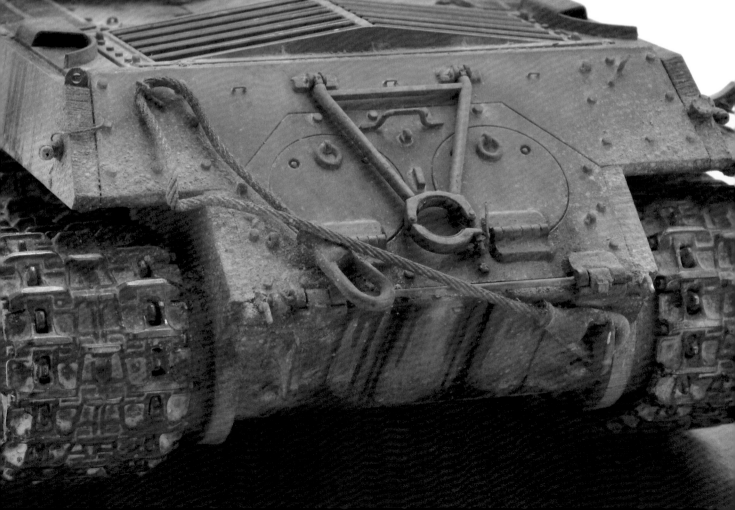

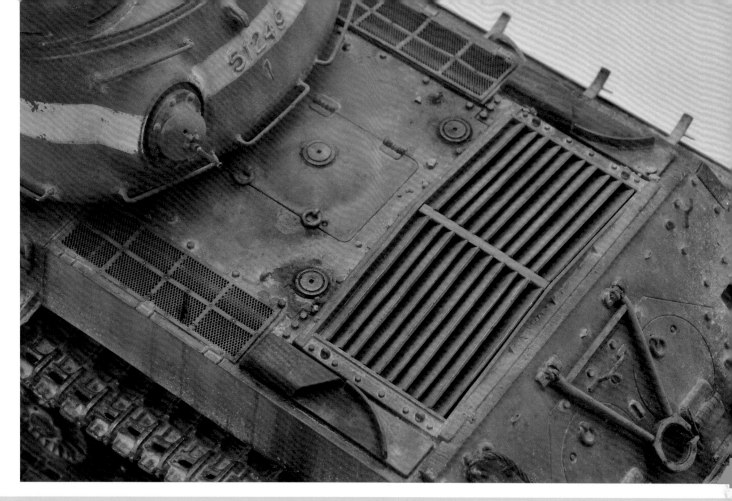

●在實體戰車的車體上，也有用手繪的方式所繪製而成的白色對空識別條，如果透過模型加以重現，車體外觀看起來會較為髒污，必須仔細斟酌取捨。不過，我還是選擇使用畫筆，以手繪的方式重現。此外，因為將場景的時間設定為即將結束戰爭的日子，我還在白色對空識別條上面施加髒污效果。如果戰車是在進攻柏林前的待命狀態，就要在髒污的車體外觀上層，描繪白色對空識別條。

●由於戰爭即將結束，我將車體上的人形換成沒有戴帽子，並且展露笑容的頭部零件。雖然光憑笑容並無法忠實重現結束戰爭的情境，從人形放鬆的姿勢，能看出現場已經脫離緊張的情勢。

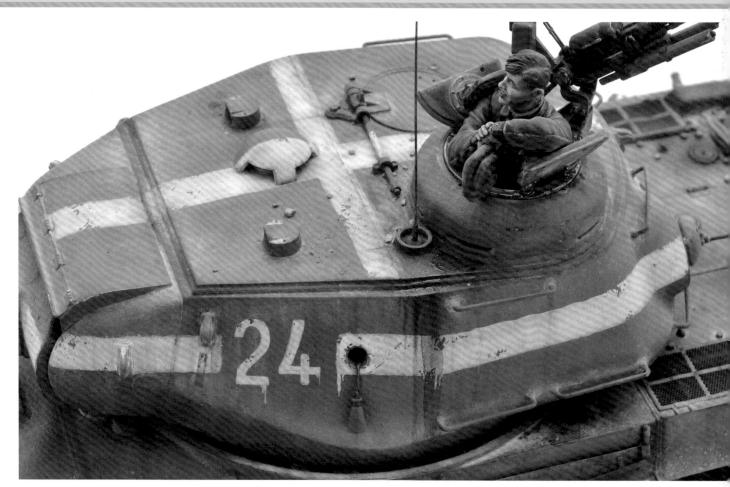

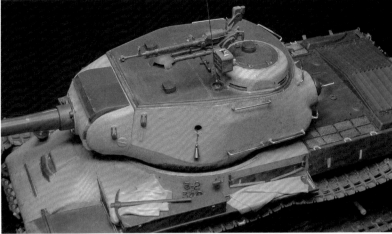

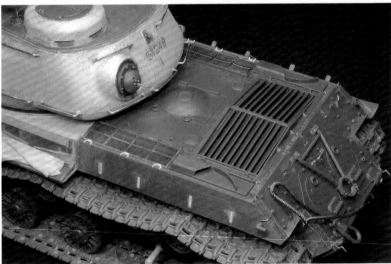

●仔細觀察投入於柏林戰役的JS-2史達林二型重型戰車，經常會看到疊好的帆布蓋在擋泥板上，於是用雙色AB補土加以重現。

●為了在JS-2史達林二型重型戰車的左後側，製造嚴重受損的感覺，可拆掉各處車體零件後加以重現。

●在進行舊化作業的時候，JS-2史達林二型重型戰車後散熱板的游移式鎖扣，會造成阻礙。建議先做適度的加工，將鎖扣改成可動式，這樣能提高舊化塗裝作業的便利性。

●沿用TAMIYA製的JS-3模型組零件，在砲塔安裝DShK機槍。機槍是傳達柏林戰役氣息的有效配件。

●相對於受損嚴重的左側車體，右側車體的受損程度較輕。這樣可以凸顯車體左側的受損效果，但過度的受損表現會造成反效果，必須仔細斟酌。

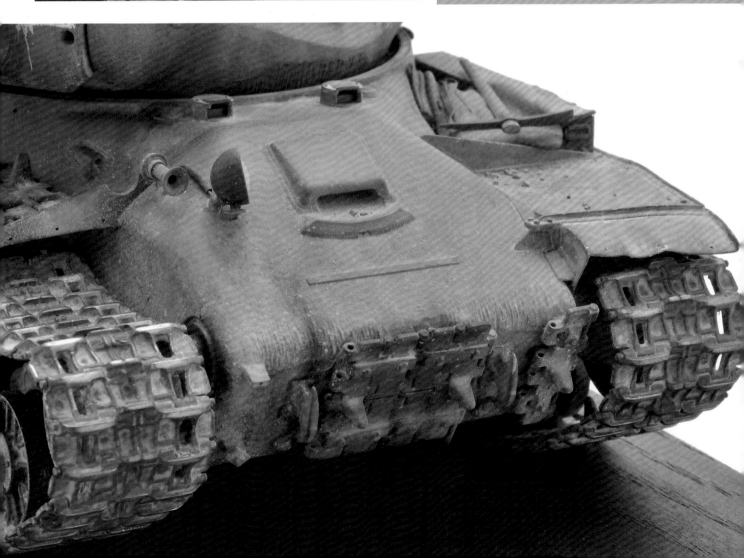

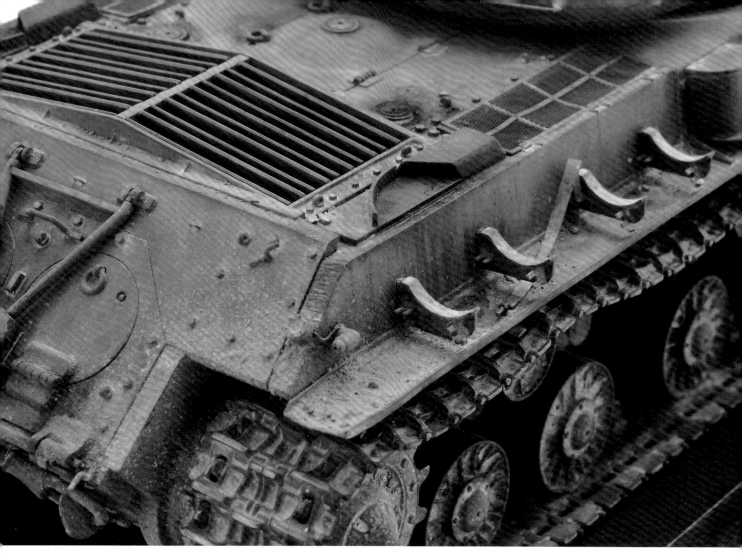

●為了避免實體車輛的反射面過於顯眼，都會將車燈朝向正面以外的方向。
因此，我在製作模型時，也將車燈朝向左上方。JSU-152式重型突擊炮的
車燈，採取黑色塗裝，也是出自以上的原因，僅留下鏡片的中央沒有塗黑。
●很多在戰場服役過的俄羅斯戰車，其路輪都是被拆掉的狀態。為了重現相
同的細節，我先切削1.3mm的塑膠棒，在前端預留高低落差，製作裝在搖
臂的輪軸。
●為了重現部分附有中央導板的履帶連接的狀態，先切削備用履帶的中央導
板，再與沒有導板的履帶黏合。為了強調俄羅斯戰車的特徵，必須透過這類
「不經意」的方式呈現。
●在砲塔環配置細小的垃圾雜物。當模型完工後，如果沒有仔細觀察，通常
不會看出這類細節，但這些細部也是加強模型真實感的要素之一。

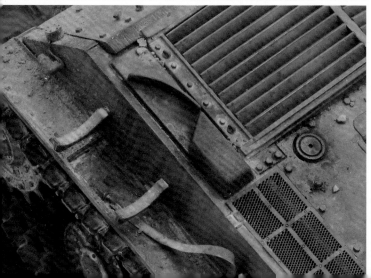

Type 89

Production Type OTSU

在以上的單元中，介紹了 **AFV** 模型界的主角級重型戰車，與開頂式自走砲戰車。接下來要稍微改變主題，以日本的小型八九式中戰車為題材，講解「ISLAND STYLE」底台配置法的獨特魅力。八九式中戰車的體積雖小，外型卻相當有趣，加上使用的是 **Fine Molds** 的模型組，製作難度不高，能忠實重現車體車徵。那麼，運用哪些訣竅能發揮小型車輛模型組的輕便性，並製作出漂亮的模型作品呢？

在先前的單元中，主要介紹的是大體積重型戰車與開頂式的完整製作範例，但有些人應該會覺得：「一直進行重型戰車的細部提升作業，其實已經有些厭倦了……」那麼，不妨試著轉換主題吧！在製作八九式中戰車的時候，我所要提倡的方法，並不用置換成蝕刻片零件或是自製零件，沒有過於繁雜的提升細節作業。即使直接組裝原廠模型組零件，也能提高單體車輛作品的可看性。很多人認為像八九式中戰車這類的小型車輛，以單體的形式加上直接組裝的方式，並無法呈現美麗的成品效果，因而對這樣的方式敬而遠之，但其實並不是這樣的。

我透過本作品所要強調的重點，是運用「ISLAND STYLE」的底台與地面的配置法，是活用「ISLAND STYLE」地面表現的車輛加工法。

結合 ISLAND STYLE 的單體車輛裝飾法中，比起單體車輛，更著重於讓裝飾底台保持寬廣的留白空間，以凸顯車輛的存在感，即使是施加重度舊化的車輛，也能呈現高雅而沉穩的外觀印象。

有關於車體的加工方式，我在模型組施加最小限度的追加細節作業，在尾橇部位配置大量的車載貨物。我使用的是 MODELKASTEN 所販售的合成樹脂貨物零件，雖然只有配置這類型的零件以表現裝載貨物的外觀，整體的精緻度卻因此提升許多。

此外，在車輛上頭配置人形後，即使是單體車輛作品，也能展現「情境的動感」與「寬廣的空間感」。將領站在車體前緣，得以凸顯八九式中戰車前重後輕的車體輪廓，並強調充滿個性與魅力的外型。

我以最小限度的面積，配置展示底台的 ISLAND STYLE 地面，但依舊讓車輛周圍保有寬廣的空間。此外，如果地面（ISLAND STYLE）的面積愈小，就愈容易維持完工前的製作精力，輕鬆地體驗製作情境模型的樂趣。

即使遇到單體車輛作品，也能施加重度舊化加工，這是製作 ISLAND STYLE 地面的另一大優點。在乾淨漂亮的底台上，配置具有髒污感的單

體車輛，往往會給人不協調的感覺，但是在底台上加入小面積的地面，就能加強髒污外觀的說服力。透過巧妙的配置的方式，可以忠實傳達車輛所處的狀況與故事性。

ISLAND STYLE 的展示底台與地面的交界線，是用來區別作者所描繪的世界與現實世界，為了讓觀者將注意力集中在作品上，要呈現出清晰的交界線，不要過於模糊。

此外，精心製作出精緻的交界線，也是相當重要的環節。即使在配置的空間或平衡上下了許多工夫，如果最後加工的品質粗糙，還是會有損整個作品的精緻度。

本作品的裝飾底台屬於木造材質，色調較深，這是為了配合八九式中戰車等傳統大戰車型所特地挑選的底台；但如果配置的是現代化的戰鬥機或科幻虛擬武器，可能就會產生不協調感。要精心挑選搭配作品的底台，才能更吻合作品主題的印象，產生統一感，並在兩者相互襯托之下，創造出具有可看性的模型作品。

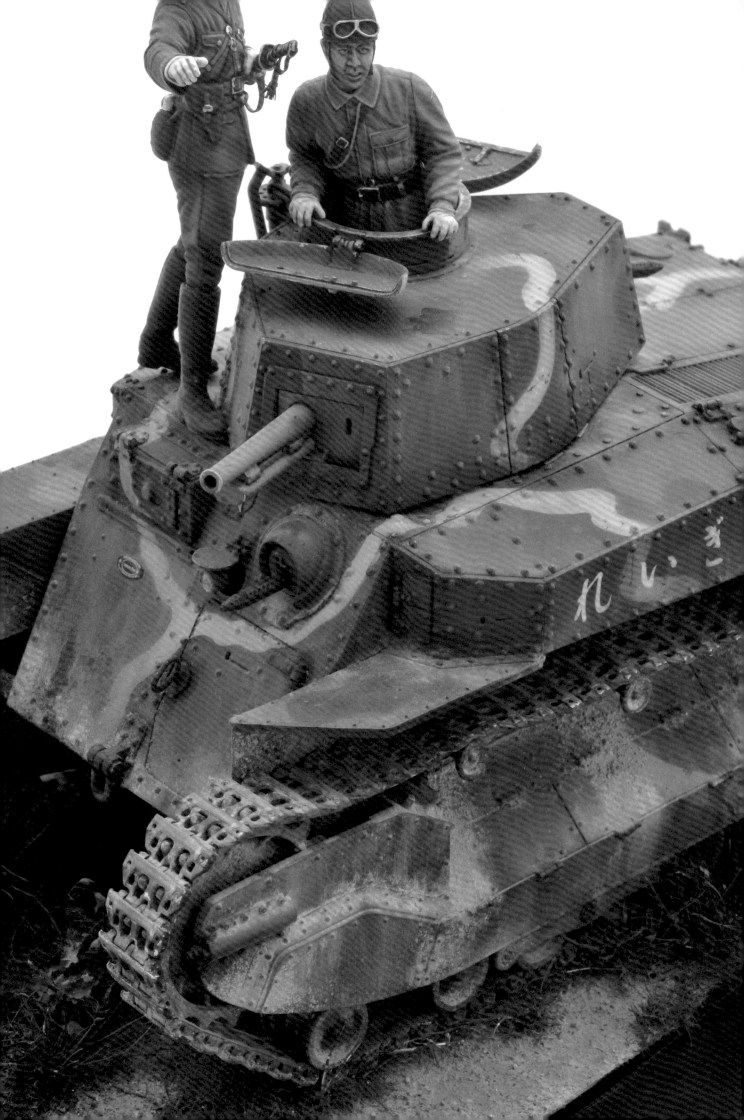

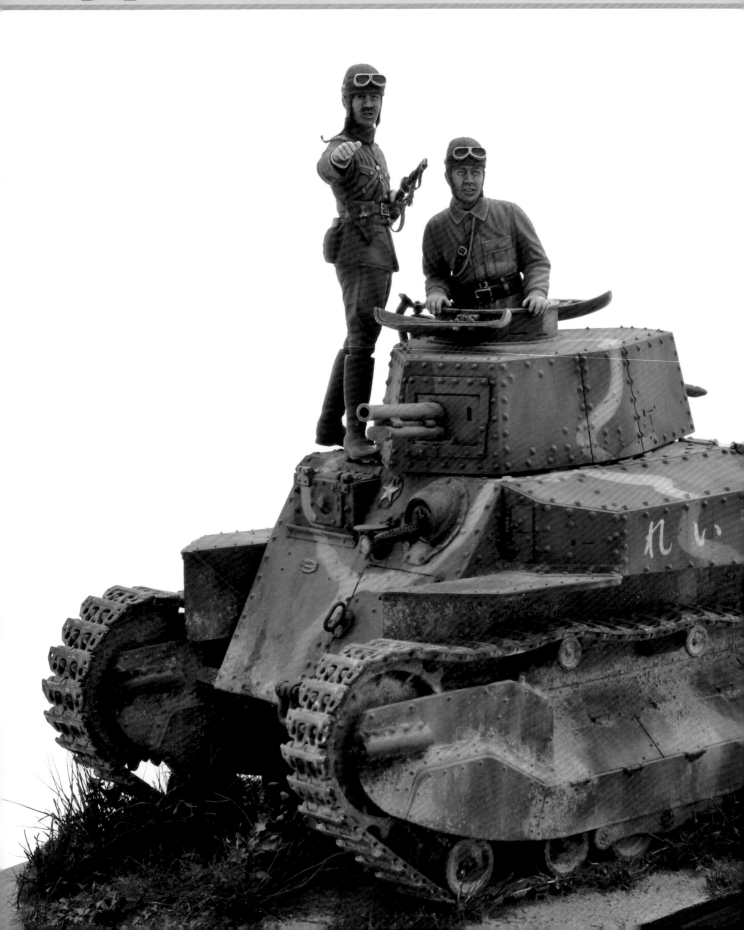

Production Type OTSU

FINEMOLDS 1/35 PLASTIC KIT

●八九式中戰車為日本第一輛國產戰車，於昭和四年（一九二九年）開始量產，主要參與戰役從九一八事變開始，包括一二八事變、諾門罕戰役，到太平洋戰爭末期，大約有十年的期間。日本當初在研發八九式中戰車時，原本是打算要製造一輛重量未滿十噸的輕戰車，但在研發過程中由於重量超過規定值，最後將八九式中戰車歸類為中戰車。端看外型，八九式中戰車具有中戰車典型底盤較高的視覺印象，但車輛寬度為 2.18ｍ，等同於輕戰車的尺寸，這是也為了方便以火車來載運戰車，以將戰車承載於鐵道貨車上為前提所做的設計。八九式中戰車因其粗獷的外型，獲得了「鐵牛」的稱號，是日本國民相當熟悉的車款。雖然作為支援步兵火力的用途，八九式中戰車依舊能發揮極佳的作用，但在與其他戰車作戰時，往往會處於極大的劣勢。在諾門罕戰役時期，八九式中戰車第一次遭遇對戰車作戰，其搭載的九〇式 57 mm 主砲，主要作用是破壞敵軍的機關槍座，達到支援步兵的作用。然而，由於主砲初速較低，無法貫穿裝甲，遇到蘇聯軍的 BT5 戰車時，八九式中戰車通常會陷入苦戰。不過，日本戰車兵運用熟練的技術，充分發揮八九式中戰車的功能，在大戰期間也曾立下許多戰功。

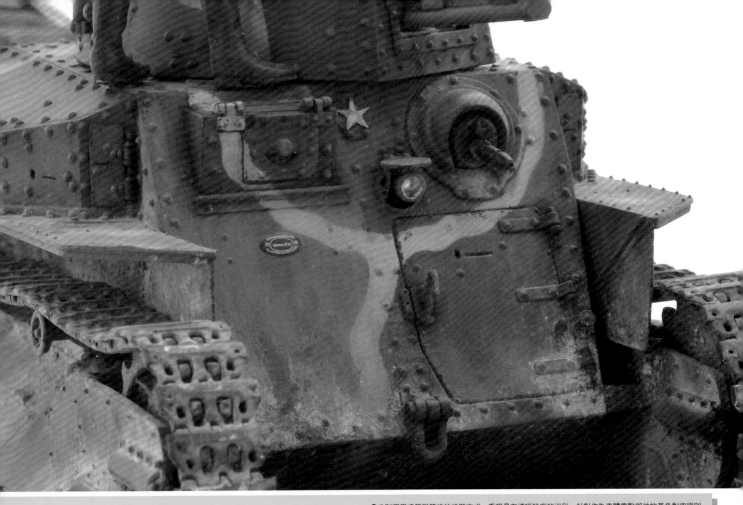

●分別運用噴筆與筆塗的塗裝方式，重現具有清晰輪廓的迷彩。針對作為車體重點部位的黃色對空識別條，先將GSI Creos的Mr. COLOR GX系列黃色塗料與少量的赫爾曼紅塗料混合，再用畫筆塗裝上色。GX系列塗料的特徵是具有高遮蔽力與鮮豔的顯色，在顯色時不會影響底漆的色調，可說是最適合用來重現黃色對空識別條的塗料。

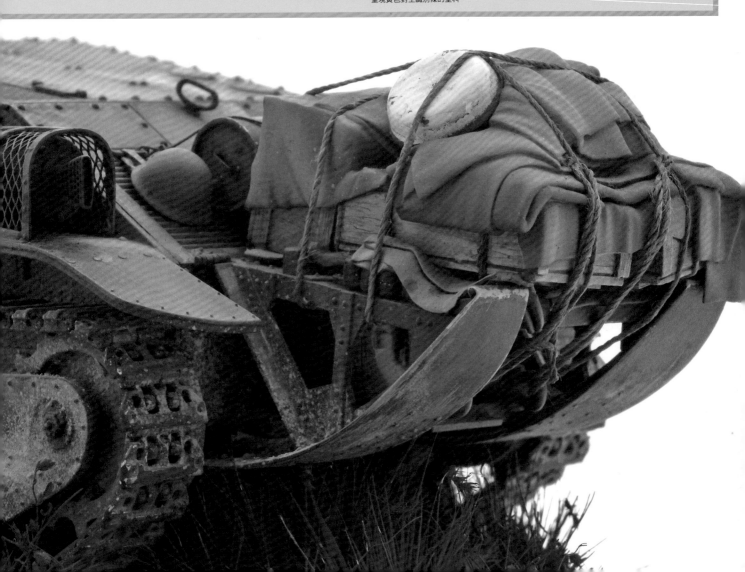

八九式中戰車（雜誌模型組）
Fine Molds 1/35雜誌模型組
塑膠射出成型模型組
製作、撰文：吉岡和哉
I.J.A. TYPE89 MEDIUM TANK
FINEMOLDS　1/35
Injection-plastic kit.
Modeled by Kazuya YOSHIOKA.

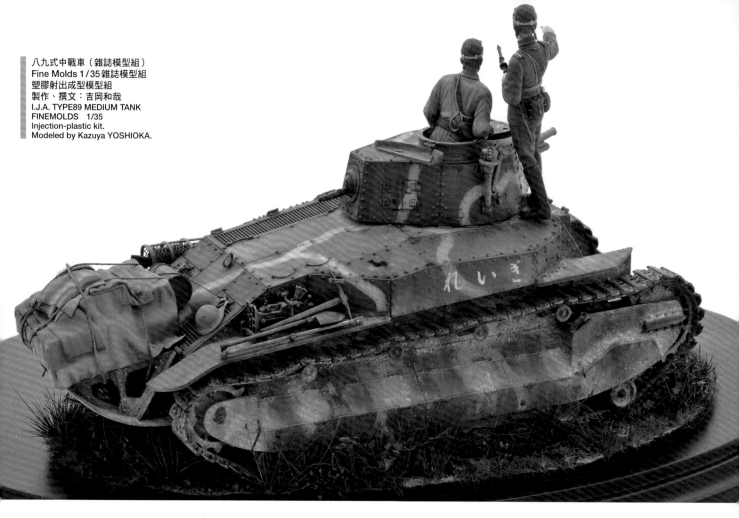

在本作品中較為明顯的提升細節部位，是替換了排氣口蓋與MODELKASTEN的履帶。雖然整輛戰車幾乎都是採直接組裝的方式，但如同照片所傳達的細節，還是能強調車體的存在感。

使用本模型組製作八九式中戰車的時候，我為了重現八九式中戰車車體複雜的形狀，以及鉚釘等細節，是在車體各面分割的狀態下組裝零件。因此，車體屬於箱組式結構。

很多人對於箱組式的印象是難度較高，光是聽到「箱組式」這三個字，可能就會感到排斥。但以這次製作的Fine Molds的模型組為首，由於模型組零件精準度極高，只要依照說明書的指示完成黏著，就能組裝出牢固的車體。不過，如果沒有事先用砂紙仔細磨掉零件黏著面的湯口痕跡，就會導致車體歪斜不齊，一定要先完成各零件的塑型作業。

模型組的排氣管蓋雖分布著鐵網紋路線條，但欠缺真實感，要進行適度的加工。雖然部分的八九式中戰車，其排氣管蓋的鐵網都是被拿掉的狀態，但我在本範例中只取下部分的鐵網。在製作排氣管蓋的時候，因為沒有買到Fine Molds的原廠蝕刻片零件，於是選擇以加工模型組零件的方式製作。

先將鐵網的紋路線條挖空，小心地用斜口鉗切割，遇到用斜口鉗刃難以觸及的部位，可以改用筆刀慢慢地切割。使用砂紙打磨骨架後，再將砂紙安裝在電動打磨頭，慢慢地削薄骨架。完成骨架的打磨作業後，先貼上遮蔽膠帶，描摹鐵網的尺寸，再將膠帶貼在蝕刻片零件的鐵網上，用剪刀切割（使用的是AFV CLUB的百夫長主力戰車專用網狀蝕刻片零件（TH35003）。將鐵網切割下來後，用打火機炙燒退火，如果發現蝕刻片零件遇熱變紅，就要立刻遠離火源。由於蝕刻片零件較為脆弱，如果持續用火燒會斷裂，在做退火處理時一定要特別小心。用筆管按壓退火後的鐵網，彎曲成U字形，接下來在牙籤或膠絲前端沾上膠狀瞬間膠，從鐵網邊緣慢慢地塗上瞬間膠，將鐵網固定在骨架上。在黏著的時候要小心謹慎，避免接著劑填平網眼。

像是車上裝備、排氣孔蓋、車載貨物、車體前側的星徽等，不把這些零件裝在車體上，更易於塗裝作業進行。可用瞬間膠或雙面膠將這些零件暫時固定在框架上，採個別塗裝的方式。雖然可以理解想要快點看到車體完工的心情，但如果直接安裝所有的零件，就會增加塗裝上的難度，無法創造出八九式中戰車特有的清晰交界迷彩。因此，如果有妨礙塗裝作業的零件一定要採個別加工的方式。

在車輛上頭配置貨物後，就可以提高戰車模型作品的可看性，這一點已不必多說。然而，各位是否有留意到，選擇貨物的方式、堆積方式、塗裝方式等，都會大幅改變作品的外觀或說服力？我在本單元中要詳細解說堆積貨物的方法，也就是「combat dressing」。

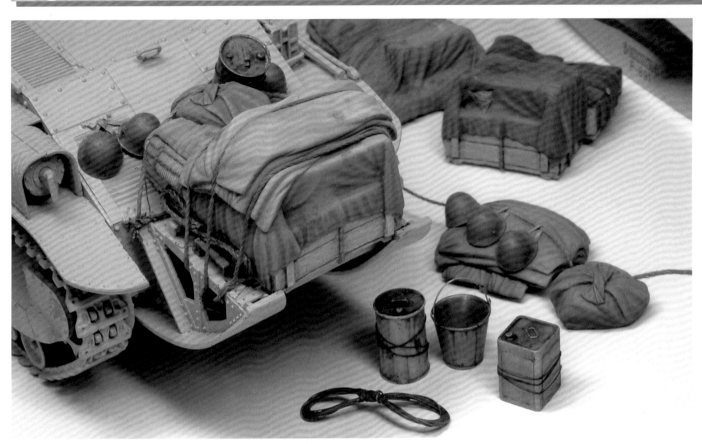

貨物的堆積方式

●自製貨物零件固然有趣，但直接使用市售的零件能節省更多時間。我在此使用的是 MODELKASTEN 的「八九式中戰車車尾搭載貨物組合」，模型組包括用帆布蓋住的木箱、疊在木箱上面的帆布、傳統包布、用來點綴擋泥板或引擎散熱網的油桶或鋼盔等。堆在車尾的貨物主要由三種零件構成，無論是增減零件或追加自製零件，都能調整車輛的量感，或是配合作品的主題自由搭配調整，靈活度很高。

在作戰期間，戰車上頭通常會堆積各式各樣的貨物，像是彈藥或燃料，以及乘員的食物或個人物品等。利用貨物來達到車輛裝飾的效果，就稱為「combat dressing」，意指戰車模型的積載貨物。運用這個方式，能加強車輛的使用感、展現乘員的存在感，對於提高作品的可看性來說，具有極大的效果。

「combat dressing」不光只是將物品放在車輛上，還能讓觀者自然想像車輛所處的作戰地區或戰況。例如，堆棧的圓木或木材，能表現初春的東部戰線場景；配置備用履帶或外接裝甲，展現出大戰末期的德軍車輛特徵，只要增加必要的要素，就能加強作品的說服力。此外，還可以運用貨物的量感，控制車輛的外觀輪廓。因此「combat dressing」可說是極為深奧的技法。

製作貨物的詳細作業流程

1 將模型組的成疊帆布配置在木箱上面後，由於圖中紅色圈圈標記的部位會阻礙作業進行，要先用鑿刀雕刻，去除阻礙部位。

2 3 在帆布零件的紋路線條上，分布著零件橡膠模具縫線所產生的分模線，要使用圓頭銼刀打磨塑型。

4 在安裝牽引鋼索固定具的時候，要先用筆刀削掉圖中紅色箭頭標示的紅色部位。

5 由於鋼盔零件的尺寸較小，建議把零件裝在框架上，把框架當成輔助把手，方便打磨作業。之後在進行塗裝或舊化作業時，也可以運用這個方式，就能提高作業的效率。

6 7 8 為了增添帆布的使用感，要追加帆布破洞的細節。先用鑿子刻出三角形破洞，再用鑽針雕刻內側，重現從破洞內部露出的木箱木紋。接下來使用雙色 AB 補土，製作裂開垂下的布。

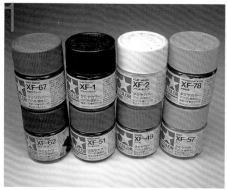

基本塗裝

1 進行貨物的基本塗裝作業。先用噴筆噴上TAMIYA的壓克力塗料。例如美軍的塗裝色彩為橄欖綠色，德軍則是原野灰色，若能依照軍服的色調來配色，就能加強真實感。在此選用常見於日本軍軍裝的卡其色塗料，進行貨物的基本塗裝。選擇北約綠、消光黑、消光白、木甲板色、橄欖綠、土黃褐色、卡其色、皮革黃八種色彩。

2 先在木箱噴上木甲板色，進行木箱的基本塗裝作業。

3 等待塗料乾燥後，在木箱區域貼上遮蔽膠帶。先將遮蔽膠帶切割成小片，沿著帆布的輪廓貼上遮蔽膠帶。

4 在帆布噴上消光黑色塗料，製造陰影底漆色。如果均勻地噴上消光黑塗料時，基本色的顯色會變差，可以從皺摺凹陷處或細節交錯處為中心噴上塗料。

5 接下來在覆蓋木箱的帆布上噴上卡其色塗料。在皺摺內側或下側噴上卡其色塗料時，要適度保留上一個步驟的陰影色。

6 完成帆布的塗裝後，先遮蔽帆布，在疊起來的帆布上噴上皮革黃加卡其色塗料，接著在傳統包巾噴上橄欖綠加北約綠色塗料。不妨多加嘗試改變變貨物的色調，提高密度與真實感。

7 在布類貨物噴上基本色加入白色的亮色塗料，最後在亮色塗料較多的區域，噴上土黃褐色塗料。此外，使用噴筆進行一連串的塗裝作業時，一定要降低塗料的濃度，否則會讓塗裝面產生粗糙質地，要多加留意。

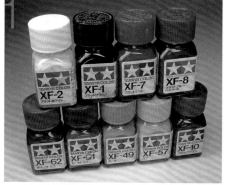

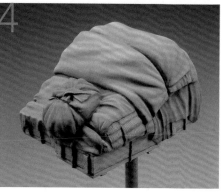

最後加工的塗裝作業

1 光使用噴筆塗裝，難以呈現細微皺摺的色調層次變化。因此，可以使用TAMIYA的琺瑯塗料，用筆塗法做最後加工。以下要使用消光白、消光黑、消光紅、消光藍、橄欖綠、土黃褐、卡其色、皮革黃、消光綠九種顏色塗料。

2 將消光紅與消光藍塗料混合，調成紫色，再與基本色混合，調出陰影色。基本色與消光白混合，即可調成亮色。逐漸覆蓋稀釋後的塗料，就能營造深沉的陰影色與亮色。之後再使用噴筆補足陰影色與亮色，讓筆刷痕跡更為平滑。

3 使用vallejo的壓克力塗料塗裝木箱與草蓆，使用德國二戰迷彩暗褐色、美軍原野棕色、卡其灰色、中性膚色、白色五種塗料。

4 為了重現沒有塗上清漆的白木箱外觀，先塗上薄薄一層白色與卡其灰色混合的塗料。在綑綁木箱上蓋的繩子部位，塗上卡其灰色塗料，再以乾刷的方式，刷上薄薄一層卡其灰色與白色的混色塗料。接著採取漬洗的方式，塗上稀疏的焦茶色琺瑯塗料，重現油漬外觀。由於草蓆的編織網眼紋路較淺，只用漬洗的方式難以上色，可以用筆塗上網眼，加強外觀的真實感。在整個貨物塗上白色加卡其灰色以及中性膚色塗料後，再於網眼的凹陷處用美軍原野棕色加卡其灰色塗料上色。最後於繩子與各高低差的交界處，用土黃褐色琺瑯塗料漬洗，呈現色調的層次變化。

舊化作業

1 先使用 Mr.COLOR 的 SUPER CLEAR 消光塗料，上一層保護膜，再用舊化土製造塵土污漬。如果直接用畫筆沾取舊化土，將舊化土鋪在貨物零件的表面，整個零件就會變成朦朧的白色。建議先鋪上少量的舊化土，一邊觀察外觀狀態，再逐漸鋪上多量的舊化土。如果發現貨物零件的外觀趨於白色，就不要再繼續鋪舊化土，並擦掉多餘的舊化土。 **2** 如果沒有先使用舊化土鋪上底層，便無法呈現朦朧的油漬斑點輪廓，一定要進行覆蓋塵土舊化作業，再塗上油漬。將黑色與茶色琺瑯塗料混合，調成焦茶色，再將塗料覆蓋在加入稀釋液製造濃淡變化的斑點上面，用筆塗的方式描繪油漬，讓外觀更有真實感。 **3 4** 在貨物周圍噴塗加入稀釋液稀釋的焦茶色塗料，重現油漬噴散的細節。 **5** 最後用繩子將貨物零件固定在車尾，再用舊化土摩擦繩子，製造繩子與貨物的統一感。

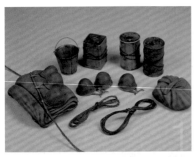

將貨物固定在車輛上

2 3 4 追加鋼盔的下顎帶配件，掛在部分車體上。我選擇了人形雕塑師經常使用的條狀補土來重現下顎帶的外觀。即使補土完全硬化，依舊保有適中的彈性與柔軟質地，可以自由彎曲，非常適合用來重現鋼盔帽帶。揉合主劑與硬化劑後，在下面鋪上廚房紙巾，使用桿麵棍將條狀補土桿平，製作補土片。等待補土片硬化後，切割成下顎帶的寬度，再用 vallejo 的卡其灰色壓克力塗料上色，在下顎帶背面塗上瞬間膠，加以固定。觀察紀實照片後，可發現戰車乘員通常會把鋼盔掛在車上裝備或加油口蓋，但我在此選擇將鋼盔掛在百葉吸氣窗的把手。先切削模型組的把手零件，置換成 0.3mm 的黃銅線自製把手，使用瞬間膠黏著固定，呈現鋼盔下顎帶垂下的狀態。在把手塗上接著劑，將把手固定在車體。 **5 6 7** 纏繞膠絲，製作成鐵絲，再使用 vallejo 的德國二戰迷彩淺棕色塗料上色，塗料的焦茶色非常吻合鐵絲的底漆色，兩者的顏色十分搭調。塗上石墨粉重現金屬質感後，再塗上顏料或舊化土，呈現淡淡的生繡色。 **8** 將完成塗裝的貨物零件黏在車體上。可以用模型組內附的水線纏繞，但如果有同樣粗細的線材，可以比照照片的方式，將線材插入貨物與繩子之間的縫隙，就能表現繩子纏繞的寬鬆感。 **9 10** 比對實體車輛的照片，可看出以鐵絲製成的把手或鉸鏈纏繞在油桶外圍，但很難透過模型重現。因此，我將塗成焦茶色的膠絲套在油桶外圍，經過黏著並立起油桶後，即使沒有經過纏繞，看起來也很像是纏繞的狀態。另外，我先在油桶與鋼盔塗上「Mr.COLOR 戰車色組合 4 日本陸軍戰車前期迷彩色」的陸軍卡其色，再使用焦茶色琺瑯塗料施加較強效果的清洗。使用焦茶色琺瑯塗料在油桶塗上油漬斑點，再用土色舊化土於鋼盔表面施加塵土污漬效果。

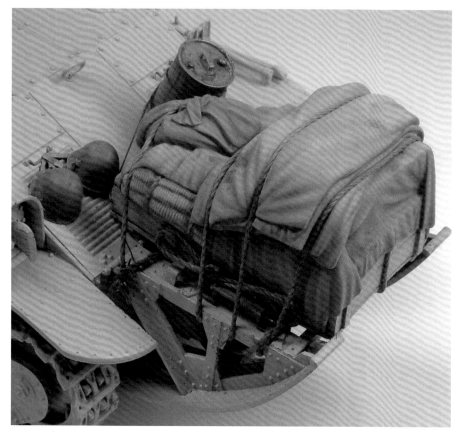

●照片為利用補土製作而成的帽帶和水線，我還追加了膠絲，但貨物本體只有使用「八九式戰車車尾搭載貨物模型組」的零件。貨物經過完整的塗裝作業後，車輛的存在感得到提升，也提高了運行車輛狀態的真實感。此外，以八九式中戰車為例，只要增加愈來愈窄的車體後側量感，就能增添模型作品的量感，雖然是小型戰車模型，也能呈現一定的魄力與臨場感。為了讓觀者更能看出貨物的細節，車體沒有經過塗裝，只有施加輕度的塵土污漬舊化；但如果是在夾在左右履帶之間的車尾上頭擺放貨物時，建議可加入泥巴潑賤或塵土污漬等重度舊化效果，這樣看起來更有真實感。

#1

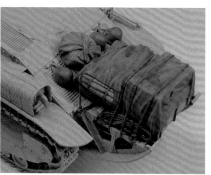

#2

#3

思考堆疊貨物的配置方式

雖然是使用同樣的貨物零件，在不同的堆積貨物方式下，外觀也會有顯著的差異。這是「combat dressing」的有趣之處，同時也是難度較高的地方，以下要列出三種範例，解說如何透過不同的配置方式來改變視覺效果。

●雖然combat dressing可以加強作品的可看性，並表現車輛的使用感，但也有可能會破壞車輛的輪廓線條。相信有很多單體車輛派的模型玩家，會擔心配置貨物後會破壞車輛作品的氛圍，而對這類型的技法敬而遠之，但只要精簡貨物的要素，就不會影響整體車輛作品的氣氛。如同左圖的配置方式，我在整個貨物上面蓋上帆布，以抑制貨物的高度，維持車輛的外觀形象，並且表現使用感，同時體驗combat dressing的樂趣。我只有在車尾配置木箱，疊在上面的帆布呈現出沒有使用的狀態，並且將傳統包巾放在引擎艙上面，抑制了物品的量感。另外，由於這種堆疊方式跳脫零件組的說明指示，為了呈現更為自然的外觀，我用鑿子在木箱後側上方的帆布雕刻皺摺紋路，並且補土填補傳統包巾的繩子咬合線條等，進行各類加工（範例#1）。

●雖然貨物零件具有一定的體積，但我運用在貨物上面配置帆布的方式，避免過多的貨物外露。combat dressing雖然可以增加作品的可看性，但如果物品數量過多，就會過於顯眼，反而搶走了車輛的風采。即使要呈現貨物的量感，也要利用木箱或帆布適度遮掩貨物，盡量不要露出太多，才能兼顧貨物與車輛的平衡感。範例#2與範例#1相同，都以木箱為基礎來配置，在木箱前側上面追加了用雙色AB補土製作的帆布，並且擺上銅盔。我在配置於引擎室的傳統包巾與油桶纏上膠絲，呈現出鐵絲捆綁的外觀。在車尾後側配置了TAMIYA的「邱吉爾Mk. VII戰車模型」水桶零件，將水桶的把手換成0.3mm的鐵絲，用筆刀削薄水桶邊緣（範例#2）。

●貨物體積較大的範例。實體車輛可能會裝載更多的貨物，但我不是以還原實體車輛的外觀為優先，而是要改變車輛的輪廓線條。只要在愈來愈窄的車體後側堆疊大體積貨物，就能襯托厚重的車輛前側，加強車輛的外觀魄力。因此，運用combat dressing的技法，能讓原本看起來較為薄弱的車輛，呈現強而有力的視覺感。此範例的貨物也是以木箱為基礎，後側上面的配置比說明書的指示，配置了疊起的帆布。接著在木箱前側配置木箱，取代傳統包巾，再蓋上帆布，就能增加貨量感。此外，為了營造貨物的素材變化性，我還配置了用膠絲捆綁的鐵絲，以及使用塑膠板自製的方形鐵桶與水桶（範例#3）。

木製的展示台容易產生痕跡或凹陷，如果在展示台殘留痕跡或凹陷的狀態下進行塗裝，塗料就會積在凹陷處。如果發現展示台表面有殘留痕跡，就要使用補土來填補。先以320號→400號→800號的砂紙號數順序，打磨展示台表面，讓表面更為平整。由於展示台的邊角部位難以使用砂紙打磨，可以改用海綿砂紙，一定要沿著木紋打磨。完成表面的打磨加工後，用擰乾的毛巾擦掉打磨的粉塵。

我想要讓展示台呈現厚重而深沉的色調，在塗上清漆之前，要先塗上和信的木頭用著色劑上色（左圖為直接使用原液二次塗裝的狀態，讓展示台染色成為圖中的狀態）。木頭用著色劑是讓表層染色的塗料，不會產生塗膜，能呈現較深沉的色調。實際塗裝步驟，是先用畫筆的刷毛將木頭用著色劑塗在展示台上，趁著木頭用著色劑乾燥前，用布擦掉塗料。在此加工狀態下，能呈現出自然的木紋效果。

完成塗裝後，先靜置一週，待其乾燥再於展示台表面塗上和信的水性清漆。塗上清漆的時候，要與木紋保持相同的方向，並重複塗裝與乾燥的過程，避免一次塗上過於厚重的清漆。左圖是經過四次塗裝的狀態，塗上清漆之後，同樣要乾燥一週左右，再使用砂紙沿著木紋打磨，讓塗膜變得滑順。先用320號的砂紙粗磨，最後使用1200號的砂紙細磨，若露出木頭底層，要塗上壓克力塗料修補。

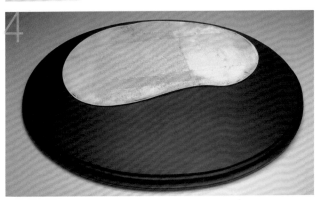

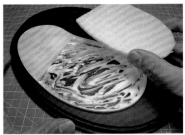

製作「ISLAND STYLE」風格的展示台時，島的面積是相當重要的關鍵。切割塑膠板後，沿著記號線條用藍丁膠暫時固定塑膠板，微調移動島的輪廓，以調整外觀曲線。完成「ISLAND STYLE」的定型後，在輪廓內側滲入大量的低黏性瞬間膠，將塑膠板牢牢地固定在展示台上。由於島沒有厚度，可以用保麗龍板墊高地面（因為黏土容易收縮，我在此沒有使用黏土）。

使用木工用接著劑黏上保麗龍板，在構成島輪廓的塑膠板內側重點區域，塗上木工用接著劑，加強輪廓的強度。確認黏著保麗龍板的木工用接著劑乾燥後，再用80號砂紙打磨保麗龍板的表面，製作島的高低起伏地形。接著使用焦茶色壓克力塗料塗裝島輪廓，並且在島輪廓噴上GSI Creos的消光黑硝基塗料，讓島與展示台的交界處融合。

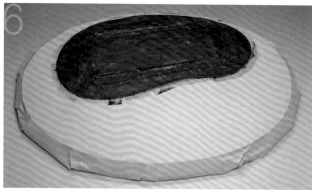

先在島的表面堆積CEC的HOMESPUN紙黏土，重現地面的形狀。因為這次要製作的是小面積的地面以及平坦的草原，沒有過於講究之處，只有堆積黏土而已。先塗上大量的木工用接著劑，避免島輪廓的黏土剝落。在島的表面堆積黏土後，就能呈現車輛的重量感，可以暫時將車輛擺放在預設的位置，於車輪周圍堆積黏土，讓車輪與地面密合。

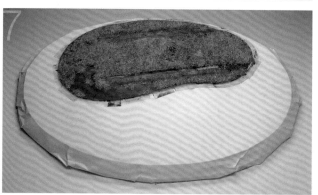

完成重現地表的堆積黏土作業後，再使用沾濕的棉花棒擦掉附著於島輪廓的多餘黏土。由於在完成島的製作作業後，地面的邊緣會非常顯眼，一定要在黏土乾燥前把多餘的黏土擦拭乾淨。使用地景草重現高度較低的雜草，直接在地面塗上木工用接著劑原液，植入地景草。如果整個島只有雜草，地面外觀會過於單調，且車體下側被雜草覆蓋後，就會降低單體車輛作品的魅力，要多加留意。

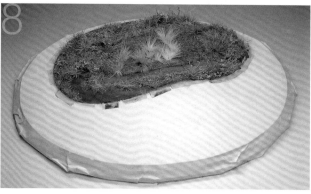

使用鹿毛或JOEFIX的野草來重現高度較高的雜草，但雜草看起來就像是高爾夫球場的草皮，外觀不夠自然。因此，可先撒上切碎的野草，再塗上水溶性木工用接著劑來固定。僅植入高的雜草，外觀也不夠自然，可以在鹿毛毛尖植入青苔葉，製造出前端蜷曲的外觀，這樣更有變化性。此外，還要植入miniNatur的「闊葉樹樹葉」與「大葉類樹葉」，製造植被變化，並提高植物的密度。

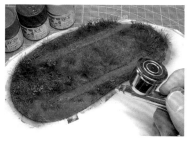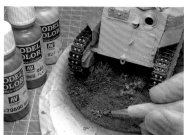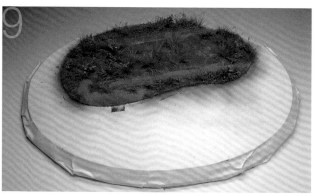

先塗上皇室藍＋深綠色＋黃綠色塗料，製造雜草的陰影色，再於上層塗上深綠色＋公園綠色塗料，作為葉子的基本色，最後覆蓋一層黃綠色＋消光綠色塗料，製造亮色與沉穩的色調。如果僅用噴筆塗裝，色調會過於單調欠缺真實感，可以用vallejo的壓克力塗料進行雜草的分色塗裝，在塗裝時不要讓每種顏色的對比過於鮮明，要製造色調的變化性。

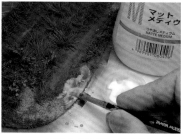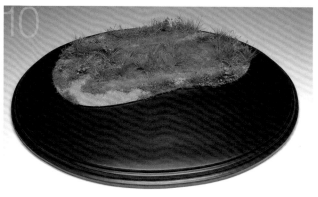

將舊化土（深土黃色、原野綠色）與園藝土混合，重現地表外觀。先塗上壓克力消光劑，再用畫筆沾取適量的土壤，用手指輕敲筆管，將土壤撒在地表上。使用壓克力消光劑固定土壤後，土壤的顏色會變深，看起來較為濕潤，等待壓克力消光劑乾燥後，可以再撒上土壤，並塗上琺瑯稀釋液固定。為了讓夾帶於土壤中的砂粒看起來像是石頭的狀態，還要進行上色作業。

在製作包含底台的模型作品時，作品名牌是相當重要的點綴元素。以下將詳細解說從選擇素材到配置設計的過程。

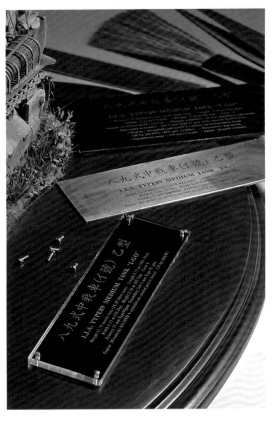

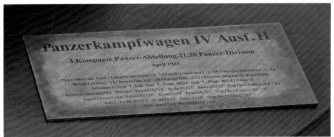

構思名牌

某一天我突然想到：「在情境模型或車輛的展示台上貼上印有作品名稱的名牌，是從何時開始普及呢？」於是翻閱在三十多年前出版的 AFV 模型歷史名著《How to build DIORAMAS》（Sheperd Paine 著），發現貼有名牌的作品出乎意料地少，在 Sheperd Paine 所製作的模型作品中，完全沒有任何作品貼上名牌。接著，我又翻閱了二十幾年前的日本模型專門雜誌，發現各大前輩的模型作品中，貼有名牌的比率極高。我在當時製作的模型作品，也有貼上用轉印標籤貼紙

製成的塑膠板名牌，但畢竟加工手法簡單，品質較為粗糙。在這十年的期間，是什麼因素讓貼上名牌變得如此普及呢？雖然沒有資料佐證，名牌至今已經成為情景模型作業的必備步驟之一。

以往模型雜誌所刊登的情景模型教學單元中，大多有介紹使用黃銅板製作名牌的方式。可惜的是，通常製作情景模型底台才是教學重點，名牌的製作方法都被簡單帶過。因此，在本單元裡，我將以製作作品名牌為主題，介紹從選擇素材到字體配置的過程。

端看名牌的外觀，看起來像是在黑色壓克力板上貼上白色文字，但這實際上是在亮光的白色膠板上印出黑底白色挖空文字，再貼在塑膠板上製作而成的。由於噴墨印表機無法印出白色，想要製作白色文字的時候，可以在白紙上挖空文字，再行輸出。我用噴筆在塑膠板側面噴上黑色硝基塗料，並且在膠膜剖面用黑色油性麥克筆上色。貼上膠膜後，先噴上 SUPER CLEAR 亮光硝基塗料，黑底白字的配色看起來相當時髦，但如果把名牌貼在深色底台上，色調就會被同化，反而降低名牌的存在感。

使用薄黃銅板做簡單加工，也可以強調名牌的存在感。先將兩片不同尺寸的 0.3mm 黃銅板疊合，並塗上 cemedine 的 SUPER X GOLD 接著劑黏合，藉由加倍的厚度與高低差的輪廓，製作出具有厚實感的名牌。黃銅的質感很適合用來襯托茶色的裝飾底台，外觀簡潔，具高低差的輪廓成為良好的點綴。在某些陰影狀態下，名牌的高低差並不太明顯，可以在落差處塗上焦茶色塗料滲墨線，強調高低差的線條外觀。

這是用透明壓克力板覆蓋黃銅板製作而成的。名牌本體為厚度 0.3mm 的黃銅板，上頭貼上印有文字的水貼紙。製作方式相當簡單，但只要蓋上壓克力板，即可呈現高級的質感。用來固定壓克力板的黃銅釘子直徑為 1.2mm，尺寸非常小，但金色外觀相當顯眼，可以成為良好的點綴。充滿奢華感的名牌，很適合搭配色調沉穩的展示台，可以替展示台增添一絲華麗氛圍。然而，部分作品若搭配外觀過於華麗的名牌，就無法吻合作品的主題。由於作品名牌是決定展示台外觀印象的因素，是否吻合作品主題，也是相當重要的環節。

從外觀看起來像是在白色名牌貼上黑色文字，但我是在透明壓克力板的背面噴上白色硝基塗料，接著在名牌表面貼上印有文字的水貼紙。先等待水貼紙乾燥，再噴上亮光與半光澤混合的 SUPER CLEAR 硝基塗料，上一層保護膜。配合作品的主題，這裡著重於白色名牌的配色與質感，能讓人聯想起寒冷的感覺。在玻璃色的壓克力板剖面噴上藍色塗料，再於表面噴上半光澤透明塗料，就能營造出冰塊般的質感。在名牌的背面噴上白色塗料後，貼在表面的文字會產生陰影，呈現出浮動加工般的效果。名牌的外觀雖簡單，仔細觀察卻能感受到深奧之處，是非常適合用來搭配寒冷情境的名牌。

●電腦是製作作品名牌的便利工具，只要多加善用文書處理軟體（Word等），就能自由選擇喜歡的字體或文字尺寸，接著再用印表機輸出，即可輕鬆製作名牌。除了文書處理軟體，還可以運用向量圖形設計軟體（Illustrator等）或照片編修軟體（Photoshop等），加強視覺的表現。以前在製作模型名牌的時候，往往得用轉印標籤貼紙，費工地逐一貼上文字，隨著科技日新月異，現在已經輕鬆許多。

before❶

RETREAT
Avranches, Normandie, 25 July 1944

after❶

retreat

Avranches, Normandie, 25 July 1944

before❷

U.S. ASSAULT TANK
M4A3E2 SHERMAN "JUMBO"

**69th battalion,
6th Armored Division**

after❷

U.S. ASSAULT TANK　M4A3E2 SHERMAN
"JUMBO"

69th battalion,6th Armored Division

before❸

after❸-a

after❸-b

思考名牌的字體及排版

◆字體的種類五花八門，包含明體或哥德體等，每種字體都各具特色。即使是同樣的文字，只要選用不同的字體，外觀會呈現截然不同的效果。建議配合作品或底台的風格，以及作品名稱的含意與文字印象來選擇合適的字體，呈現作品的統一感。「before❶」名牌為作品名稱含意與文字印象不合的範例，名稱雖為「RETREAT（撤退）」，但粗斜體文字給人強而有力的印象，表現不出「戰敗撤退」的氛圍。此外，作品名稱與時間的字體不同，欠缺統一感。而且相對於名牌，文字尺寸過大，給人一種過於活潑、欠缺安定感的印象。

因此，我修改了不滿意的部分，經過重新設計後，變更為「after❶」的排版。為了強調「敗戰」的印象，將原本的粗字體改為較細的字體。統一作品名稱、場所、時間的字體後，排版產生統一感，接下來只要呈現明顯不同的文字大小，就能讓作品的含意更為明確。

在單一的名牌使用不同的字體，會讓版面失去統一感。雖然在排版時可以刻意改變字體，但這會增加設計上的難度。若要呈現美感，建議使用同樣的字體，改變文字大小，或是搭配不同粗細的相同字體做變化。因此，經過變更設計後，我沒有沿用「before❶」的斜體，而是使用正體文字。斜體文字看似時髦，但在選擇字體與運用上具有難度，如果隨便配置斜體文字，看起來就會像是超市的廉價傳單風格。此外，還要留意經過修改後的名牌留白空間。在經過修改前，為了填補空間，文字幾乎占滿版面，但這是讓整體外觀欠缺安定感的原因。經過修改後，把文字尺寸縮小，讓左右多了留白空間，雖然留白較為明顯，但保留留白後，即使是小尺寸文字也能襯托作品標題，創造出優雅而沉穩的視覺印象。除非有特定的設計主題，否則名牌的文字建議不要使用太大的尺寸，這樣更易於創造統一感。

◆「before❷」的名牌範例，主要用於單體車輛作品，名牌內標示車種、車輛名稱、隸屬部隊名稱等要素。我選用較粗的字體，結合方正的字體風格，沒有過度修飾，能讓人聯想到車輛的風貌，是屬於中庸路線的字體。然而，檢視整體版面後，由於想要充分運用整個名牌空間，文字幾乎貼近兩端，導致外觀不協調。

為了改善外觀的不協調感，我在「after❷」中先將文字對齊置中，接下來是主標題的「M4A3E2 SHERMAN "JUMBO"」，在一行文字中接續通稱或名稱，看起來較為冗長，於是將較為吸睛的「JUMBO」作為主標，將「U.S. Assault Tank」與「M4A3E2 SHERMAN」劃分為副標。

剩下的「69th battalion,6th Armored Divison」雖為相同的字體，但文字尺寸比副標更小，可配置在主標下方，作為補充說明用途。

利用簡單的方式完成「after❷」的編排，文字對齊方式可選擇靠左對齊、置中對齊、靠右對齊其中一種，建議設定單一起始點將各行對齊，這樣外觀會更為統一。由於標示文字的作品名牌，大多被配置在展示台中央區域，建議把名牌的文字置中對齊，這樣就不會破壞視覺設計的平衡感。

◆「before❸」為單體車輛作品專用的名牌，平衡感乍看之下不錯，但車輛名稱的標題與圖案位置缺乏一致性，導致整體的外觀印象欠缺張力。此外，作品名稱的外框線條較粗，與粗字體的車輛名稱產生衝突。

依據上述的重點修改後，製作成「after❸-a」的名牌，原本置中的標題文字看起來略顯平庸，因此改成兩行的靠左對齊文字，並且在左邊配置圖案。拉近圖案與標題的間距，將所有要素合為單一文字區塊，再將單一文字區塊配置在名牌的中央後，畫面更為簡潔，具有統一感。

在名牌配置部隊隊徽或國旗等設計，雖然具有趣味性，但名牌上面的要素增多後，容易發生喧賓奪主的狀況。如果要增添單一要素，建議選用簡單的設計風格。在「after❸-a」名牌中，為了精簡要素，我拿掉了裝飾外框。如果要加入隊徽或國旗等圖案，可以比照「after❸-b」的方式，在背景放入淡化的圖案，就不會干擾到標題文字，維持畫面的統一感。這時候可以放大背景圖案，讓圖案稍微超出畫面範圍，製造出插圖區域與留白區域的差異，展現變化性。

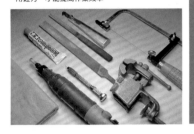

●依據素材分別運用不同的切割工具。遇到黃銅板等金屬材料的時候,可以使用金屬專用的線鋸,切割時會更加方便;打磨金屬材料時,建議使用金工用銼刀,才能提高作業效率。

選擇素材

① 使用美工刀、手鑽、銼刀等模型工具即可輕鬆切割塑膠板,或是在上頭鑽孔。因此,在製作名牌的時候,塑膠板是非常好用的材料。在最後加工的階段,可以打磨表面,活用塑膠的質感;或是用模型專用塗料上色,改變外觀印象,以擴展表現的範圍。

② 雖然加工不易,但黃銅板是最常用來製作作品名牌的材料。黃銅板的金屬質感散發金色光澤,看起來很華麗,能提高展示台的質感。然而,有時候黃銅板表面的光芒和作品的印象不合,不能因為「看起來很高級」就隨便使用黃銅板。此外,如同前述,若黃銅板具有一定的厚度,就難以運用切割或鑽孔等加工方式,加上過了一段時間,黃銅板表面就會生鏽,為了維持光澤質感,必須上一層鍍膜,是需要耗費許多時間加工的材料。

③ 壓克力板雖不及塑膠板,但加工容易,加上色數豐富,在樹脂材料中屬於高質感的種類。我這次使用的是透明壓克力板,由於壓克力樹脂的透光性比玻璃更高,可以用來保護名牌,或是將印有文字的水貼紙紙貼在壓克力板表面,發揮其底層的特性,製作出精緻的名牌。

④ 另外,還可以使用噴墨印表機專用的相紙,先以電腦的照片編修軟體來編排文字與影像,經過精心設計後,就能用相紙印出美麗的名牌。可選擇具一定厚度的相紙,經過印刷後直接貼在底台上。圖右為久寶金製作所的方形鋁板,鋁板色數豐富,厚度為0.5mm。鋁板表面經過髮絲紋紋加工處理,如果使用深沉顏色的鋁板,就能營造「高科技」的視覺感。此外,鋁板的厚度雖達0.5mm,但由於本身為鋁材質,質地柔軟,可以使用P型美工刀切割。

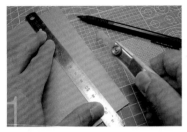
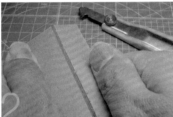
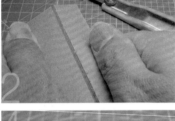

壓克力素材的加工作業

① 壓克力板的表面就如同照片的狀態,為了避免表面受損,通常都貼有一層保護紙,在完工前都可保持黏貼的狀態。在切割名牌的時候,可以先用鉛筆在紙上標示記號,再使用P型美工刀切割。

② 使用P型美工刀切割切割壓克力板,切割方式等同切割塑膠板,要多次劃刀刻出溝槽。當溝槽達到一定的深度後,就可以用雙手將塑膠板拆成兩塊。

③ 使用螺絲或平頭釘將名牌固定在底台時,建議事先鑽孔。孔洞的直徑要比釘子更寬,在固定時才不會傷到名牌。

④ 在處理壓克力板的剖面時,先使用P型美工刀以垂直的角度下刀,運用刀柄部位滑動刨削,讓粗糙的切口變得平滑。

⑤ 接著把金屬銼刀或砂紙放在桌上,磨平切口,避免打磨過度。經過粗磨後,最後再使用1500號左右的砂紙打磨。

⑥ 切口的表面經過打磨整平後,還要用沾有研磨膏的布擦拭研磨,將附有毛氈的轉輪裝在電動研磨機上,進行切口表面的最後加工。確認切口表面平整後,撕下壓克力板的保護紙,再次使用沾有研磨膏的布擦拭研磨。

⑦ 下方是經過切口研磨處理的壓克力板,上面為未經過處理的壓克力板。當素材具有透光性,加上透明材質具有厚度時,切割後的剖面就會相當顯眼,影響美觀。

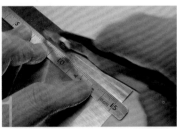

金屬素材的加工作業

① 如果黃銅板的厚度較薄,就可以使用P型美工刀來切割。本次的黃銅板厚度為0.3mm,如果是更厚的黃銅板,建議使用金工用線鋸,方便切割。此外,由於切割時會對切口施力,如果把黃銅板放在切割墊等柔軟的平台上,黃銅板會下陷而彎曲斷裂,因此一定要在下面鋪上木板或塑膠板。

② 選用具有一定厚度的黃銅板製作名牌,就能呈現厚重的視覺感,很適合當成AFV模型作品的名牌。然而,黃銅板的厚度接近1mm,難以用P型美工刀切割,這時候就要改用金工用線鋸。選用「黃銅、薄鐵板用」線鋸刀刃,安裝厚度0.28mm的刀刃,進行切割作業。在切割時可以使用台鉗固定,避免黃銅板偏移,也能防止刀刃折斷或過度施力。先用鉛筆畫上記號,再從外側慢慢切割,將線鋸拉往身體前方時,要稍加使力。在切割時不要一鼓作氣地切到底部,切到黃銅板中間的時候要改變上下方向,從反方向繼續切割。在拉引線鋸的時候,刀刃就會卡住切口,可避免黃銅板彎曲。

③ 切斷黃銅板後,使用金工用銼刀切削不平整的切口,讓切口保持筆直外觀。一開始粗磨的時候,要將黃銅板固定在台鉗上,僅針對單點變形部位切削。另外,將素材固定在台鉗的時候,下面要墊紙或布做緩衝。

④ 經過粗磨作業後,切削部位的邊緣會殘留粉塵,要使用美工刀的刀刃刨削切口邊緣,製造平整的切口。

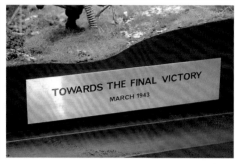

① 使用轉印標籤貼紙

1 印刷文字的方法有很多，首先要介紹轉印的方式。照片右邊的橘色轉印標籤貼紙，是 UNION CHEMICAR 公司所生產的乾式轉印貼紙，在日本的文具店都可以買到，轉印的文字具有光澤。左邊的兩張貼紙為 LETRASET 公司的商品，透明膠膜質地光滑，易於轉印，轉印後的文字沒有光澤。不過很可惜，該公司的轉印標籤貼紙已經停產，只能在店面購買庫存品。

2 黏貼形式的轉印標籤貼紙只要經過轉印，便無法調整字距或行距，也無法重新對齊文字位置。當標題文字偏左或偏右的時候，或是上下沒對齊的時候，就會影響到文字的美觀。因此，可暫時將轉印後的標題文字配置在名牌上，使用鉛筆與遮蔽膠帶在黏貼文字的位置做記號。此外，只要依照片的方式，用遮蔽膠帶將標題文字暫時固定在塑膠板上，就不會碰觸到轉印面，也不會在文字上面留下痕跡。

3 轉印記號處的文字。將轉印文字的下側沿著膠帶尺規對齊後，因膠帶厚度所產生的高低差，會讓文字下側難以密合。這時候將沒有轉印的下排文字沿著尺規轉印，就能讓文字密合，不會產生彎曲變形的情況。

4 為了讓標示作品時期的「MARCH 1943」文字與標題之間有明顯的變化性，我將「MARCH 1943」縮小成比標題更小的尺寸，並選用相似的字體轉印。最後還要在名牌表面噴上透明保護漆，以防止名牌表面產生刮痕或受損。

② 將文字印在相紙上

1 接下來要介紹使用電腦軟體設計文字，再將文字輸出在相紙的名牌製作方式。我使用 A-one 公司的「噴墨印表機專用金色消光A4標籤相紙」，相紙的規格雖然為消光材質，但其表面類似使用1500號砂紙打磨黃銅板後的質感。在使用相紙的時候，如果直接用整張A4相紙過於浪費，更節省的方式是將相紙切割為明信片尺寸再行輸出，如果印刷失敗，就可以使用備用的相紙。

234 先將用來製作名牌的塑膠板剖面塗黑，因為要製作黑底金字的名牌，要先設計白色挖空文字檔案後輸出。輸出模式依據機種而有所不同，不妨多輸出幾種不同的形式，再選擇加工效果良好的種類。由於此款相紙碰水後，印刷面的油墨會溶解，可先在表面噴上透明硝基塗料，上一層保護膜做防水處理，再將相紙貼在名牌上面。建議使用稀釋後的透明硝基塗料，重複乾燥與噴塗的步驟，讓塗膜逐漸增厚。

5 進入沾水黏貼的步驟。先在水中滴入幾滴中性清潔劑混合，再用畫筆沾水，塗在名牌上。這時候要避免灰塵跑進去。對合相紙與名牌的上側與左側，用布依序按壓相紙邊緣到右側，讓相紙貼合名牌。另外，由於相紙碰水後，在乾燥前都可自由移動，要在這個階段調整位置。我在切割相紙的時候，預留比名牌更大的尺寸，在黏貼後就可以切割多餘的部分。

6 完工的名牌。因為文字挖空設計，透過金色相紙的襯托，看起來很像是使用金色文字。我選擇了標楷體，相較於明體，標楷體偏向毛筆風格，字體端正，辨識度更佳。原本我為了配合日本戰車的特徵與老舊年代感，製作了黑底金色文字名牌，但仔細看發現很像祖先牌位。雖然英文多少減低了這種感覺，但還是決定重新製作。

7 我在0.2mm塑膠板貼上印有標題文字的相紙，再覆蓋壓克力板。然而，從壓克力板剖面所反射的光線看起來太過晶瑩，不太符合作品的風格，只好重新製作另一塊名牌。

8 將文字印在水貼紙上，再貼在0.8mm的黃銅板上。配合八九式中戰車的風格，在名牌的四個角落裝上螺栓，接著噴上透明亮光漆與透明半亮光漆混合的塗料，藉此減少名牌表面的光澤，呈現出沉穩的風格。

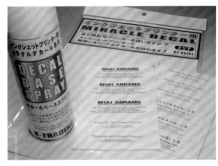

③將標題文字印在透明水貼紙上

●這裡要介紹將文字印在透明水貼紙上的名牌製作方式方式。無論是水貼紙或透明膠膜標籤貼紙，只要經過輸出後貼在名牌，外觀看起來都差不多，但貼上透明膠膜的名牌怎麼看都有種「黏貼膠膜」的感覺。水貼紙的特長在於薄度，只要平整地黏貼，就能去除膠膜的存在感，讓名牌的文字呈現印刷的質感。薄水貼紙的特徵是具有高透光性，即使貼在黃銅板或壓克力板上，也不會影響素材的風貌或質感。

1 很多廠商都有販售適用於家用噴墨印表機的水貼紙列印用紙，但我這次使用的是K-TRADING的MIRACLE水貼紙，很多模型雜誌的製作範例或模型玩家的作品都是使用此款水貼紙，它的效果非常好。首先要在整張水貼紙噴上另外販售的「DECAL BASE SPRAY」水貼紙底漆，用來加強印表機墨水的附著力。噴塗的重點，是要在每個區域均勻地噴塗，不要有漏噴的區域，並且要留意底漆乾燥後是否沾到灰塵。輸出的步驟跟列印一般用紙相同，建議可試印幾張，確認各種列印模式下的效果，從中選擇最喜歡的模式。

2 這是我第一次使用MIRACLE水貼紙，可能是我沒有抓到訣竅的關係，老實講使用感並不是很好。我在範例裡所使用的水貼紙中，有些是使用ALPS的MD-5500（已停產）印表機列印而成，這台是我相當熟悉的機型。使用這款印表機時，不用事先在水貼紙噴上底漆，操作流程簡易，印刷效果細膩。由於能印出白色或特別色，深受許多使用者的喜愛。這台印表機除了能列印作品名牌水貼紙之外，還能列印部隊隊徽或車體編號等水貼紙。搭配使用質地精良的WAVE水貼紙，黏貼水貼紙後，再噴上透明硝基塗料上一層保護漆，即使經過重度清洗，水貼紙也不會剝落（要多注意的是，此款用紙無法相容於噴墨印表機）。

3 檢視輸出後的文字，4級大小的明體印刷效果相當漂亮，沒有什麼問題。為了防止輸出後的墨水在水中溶解，要先噴上透明保護漆，但在此依照水貼紙說明書的指示，使用透明水性塗料。在噴上透明水性塗料的時候，如果有漏噴的區域，印刷面碰水潮濕後就會導致文字溶解，在噴透明水性塗料前一定要確認水貼紙完全乾燥，並均勻地噴塗。不過，如果噴上過於厚重的透明水性塗料，由於保護鍍膜層無法接觸到柔軟的水貼紙，水分就會從裂痕滲入，同樣會導致文字溶解，必須要特別留意。

4 因為水貼紙較為脆弱，這次沒有使用水貼紙軟化劑，而是塗上稀釋後的木工用接著劑，讓水貼紙更為密合。先將水貼紙泡水，並洗掉膠膜的黏膠。

5 使用加水稀釋的木工用接著劑，當作黏貼水貼紙的漿糊。稀釋時加入少量的水即可，調成濃度較高的水溶液接著劑。

6 用畫筆將稀釋後的木工用接著劑塗在名牌上，將水貼紙邊緣貼合名牌，一邊按壓水貼紙，並撕掉底紙，這時候要避免灰塵跑進水貼紙與名牌之間的縫隙。此外，從列印用紙切割水貼紙時，要預留比名牌更大的尺寸，這樣水貼紙邊緣才不會產生高低差，能獲得更美觀的效果。

7 將水貼紙貼在名牌後，先按壓中間區域讓水貼紙密合，再使用棉花棒分別從各角按壓。記得要先將棉花棒沾水，避免按壓時讓水貼紙表面出現傷痕。

8 確認水貼紙完全乾燥後，再切掉超出名牌範圍的水貼紙。如果發現水貼紙的邊緣翹起，不要直接塗上水貼紙軟化劑，而是使用先前步驟中，經過稀釋的木工用接著劑。

③使用亮面相紙

1 使用電腦編修照片或是編排徽章、文字，設計出精緻的圖像後，要盡可能比照畫面所見的效果，以相同的狀態輸出。如果要忠實輸出細微的濃淡變化或細節，建議使用照片相紙。亮面相紙的質感極佳，如果是較厚的相紙，可以直接黏貼在名牌上，就有不錯的加工效果。我使用的是Canon的「SP-101 A4」超級相紙。雖然選用的是A4尺寸的相紙，要先切割成明信片尺寸（100mm×148mm）後再行輸出。

2 如同前述，雖然可以切割輸出後的相紙，直接將相紙貼在名牌上，但以下要介紹的是用透明壓克力板覆蓋相紙的方法。首先比對輸出後的相紙尺寸，切割透明壓克力板，用手鑽在四邊鑽孔，用來固定壓克力板（參照上一頁）。接下來使用雙面膠將相紙貼在展示台上，再蓋上切割後的壓克力板。以壓克力板四邊的孔洞為基準點，使用手鑽貫穿相紙，將孔洞延伸到底台。建議鑽出比釘子或螺絲更小尺寸的孔洞，方便固定。將壓克力板蓋在相紙上面的時候，要注意灰塵是否跑進縫隙。

3 使用螺絲起子將細釘或螺絲轉入孔洞中，固定壓克力板。

4 因為覆蓋了透明的壓克力板，無法使用雙面膠來固定，這時候使用釘子或螺絲來固定名牌，效果絕佳。這塊是M1A1戰車的名牌，跟上一個作業的名牌相比，稍微改變了外觀氣氛，以美軍車輛為主軸，在名牌背景放入星條旗圖案。將國旗配置在標題旁邊也不錯，但最後還是將國旗放在標題文字的背景，呈現出具有衝擊性的視覺效果。

●照片為TAMIYA的模型清潔刷（防靜電款）。在冬天等較為乾燥的季節，容易發生靜電，一下子塑膠板或壓克力板的表面就會布滿灰塵。通常我們會使用毛刷或畫筆來去除灰塵，但在刷拭的過程中還是會產生靜電，原本想要清除灰塵，反而引來更多灰塵。這時候就可以使用便利的TAMIYA模型清潔刷，經過實地使用，確實能輕鬆地去除灰塵，效果十分驚人。除了用來清除模型作業後的零件表面灰塵，或是在黏貼水貼紙或塗裝前去除灰塵等，像是要拍攝製作步驟照片時，也可以先用模型清潔刷清除表面灰塵，非常好用。由於此款模型清潔刷能防止產生靜電，去除灰塵的效果更佳，拆掉模型清潔刷的握柄後，就能輕鬆收納小型刷毛，並且能依據須要清除灰塵的零件面積，自由更換不同大小的刷毛。

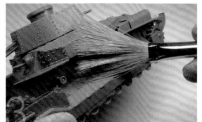

固定名牌的方式 #1

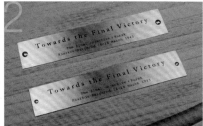

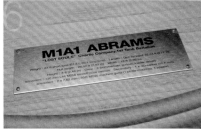

1 將名牌固定在底台時，通常會在背面貼上雙面膠，但如果像照片般只在名牌的中央貼上雙面膠，邊角或邊緣就會翹起。因此，要參考圖中下方的名牌，在整面貼滿雙面膠，再將名牌固定在底台上。

2 還可以釘上圓頭的黃銅釘，當作名牌的裝飾配件，但要注意釘子的大小。照片為使用了不同尺寸黃銅釘的相同名牌，上排名牌的黃銅釘尺寸過大，過於顯眼，看起來較為雜亂。即使文字編排妥當，只要釘子的尺寸不合適，外觀看起來會顯得俗氣，這可說是作品名牌設計的趣味之處，也是讓人感到困難的環節。這塊名牌的長度不到7cm，但下排名牌的釘子直徑為1.7mm，選用這類小尺寸的釘子，就能呈現精緻的外觀。

3 如果想縮小釘子的尺寸，可以將小口徑鑽頭裝在電鑽上，再固定釘子。使用銼刀切削釘子，縮小釘子的尺寸。經過切削作業後，就能輕鬆製作出理想尺寸的釘頭。

4 名牌上的釘子，畢竟只是裝飾性質，並不需要使用釘子將名牌固定在底台上，這是製作上容易被忽略的盲點。如果要固定這類尺寸的名牌時，只要使用前述的雙面膠便綽綽有餘。可以切下釘頭部位，將釘頭黏在名牌上，更易於決定位置。使用斜口鉗剪掉釘頭後，將釘頭嵌入釘頭口徑的木板孔洞中，再使用銼刀打磨切口。在此使用了黃銅釘與眼鏡固定螺絲，如果想要尋找合適的螺絲或大頭釘，以金屬旋盤加工產品見長的Adlers Nest公司有多樣化商品提供選擇，相信會比自製更加省時。

5 使用cemedine的「SUPER X GOLD」接著劑，黏著塑型後的釘子或螺絲頭。由於此款接著劑的黏性較高，建議加入少量的壓克力稀釋液稀釋，進行黏著作業時會更加方便。把螺絲頭黏上後，如果碰到其他的物體而脫落，就能連帶撕下水貼紙的膠膜。因此，在完成名牌的製作後，要小心拿取，避免螺絲碰到其他物品。

6 為了傳達具高科技感的M1A1戰車特徵，我製作了銀色髮絲加工的鋁板名牌。使用螺絲頭來取代釘子做裝飾，車輛名稱下方沿用隸屬部隊與車輛規格標示文字，得以提高作品的氣氛。

固定名牌的方式 #2

●除了使用釘子或螺絲來固定用來保護名牌的透明壓克力板，還可以將整塊壓克力板嵌入底台。嵌入的方式會比使用螺絲固定的方式更花時間，但因為沒有使用螺絲，能讓名牌保持簡潔的外觀。使用釘子或螺絲做裝飾時，有時候看起來顯得多餘，如果標題文字具有講究的設計，就建議採用簡單的名牌加工風格。

1 先在底台表面描繪名牌邊緣輪廓，再使用美工刀刻出紋路，接著改用彫刻刀挖深。如果有電動雕刻機，就能雕出均一的深度，並提高作業的效率；如果只有雕刻刀，在雕刻時要一邊確認雕刻深度，逐步雕刻。在嵌入壓克力板的時候，如果出現縫隙或底台的傷痕，就會影響作品的美觀，要謹慎地雕刻凹陷處的輪廓，避免傷到外側區域。

2 為了暫時嵌入壓克力板並確認加工效果，先在底台的凹陷處鑽洞，以方便取下壓克力板。只要將棒子插入背面的孔洞，就能輕鬆取下壓克力板，不會造成傷痕。此外，在塗上清漆的時候，也不用另外貼上遮蔽膠帶。

3 確認外觀狀態後，先放上名牌，接著再嵌入壓克力板。

4 將壓克力名牌嵌入底台後，底台表面均一無高低落差，名牌與底台融為一體，外觀相當簡潔。此外，名牌設計比照前一個作業的方式，僅改變配色，選用白底搭配美軍風格的橄欖綠色文字。配合文字的顏色，將底台噴成橄欖綠或黑色的色調，外觀更有統一感。

Renault Char
B1 bis

Tank Number 205 "Indochine"
3rd Section, 3rd Company,
15th Combat Tank Battalion,
2nd Armored Division France 1940

在眾多AFV模型中，以第二次世界大戰時期的德國與蘇聯戰車特別受到青睞，但其實還有許多獨具魅力的車輛。這些充滿特色的車輛，反映出戰車研發的時期、國情、民族性等，在製作模型的時候若能充分傳達車輛的特徵，就能體驗製作戰車模型的趣味性。因此，本單元將介紹第二次世界大戰時期法國的代表戰車──B1 bis重型戰車，解說詳細的製作步驟。本作品的概念，就是多加運用ISLAND STYLE與舊化的呈現方式，以凸顯車輛的特色。

　　B1 bis重型戰車的外觀比較接近第一次世界大戰時期的戰車線條，加上在紀實照片中，看到的大多都是B1 bis重型戰車遭受破壞的情景，往往讓人誤以為B1 bis重型戰車的性能較弱。然而，B1 bis重型戰車在當時搭載重型武裝與裝甲，是第二次世界大戰初期性能最高的戰車之一。由於從資料中比較難找到B1 bis實體車輛的照片，加上市面販售的法國士兵人形的種類不多，即使在模型展示會欣賞各種模型成品，幾乎都被德軍車輛所占據，找不到B1 bis重型戰車的作品。B1 bis重型戰車雖然不像虎式戰車或史達林戰車那樣具有剽悍的外型，但被稱為「陸上戰艦」的車體線條，才是B1 bis重型戰車最大魅力之處。因此，我製作本作品的主要概念，就是呈現B1 bis重型戰車的機械式結構。簡單來說，就是厚重的「機械感」。

　　「機械感」中包含了各式各樣的要素。首先要施加重度舊化效果，營造出散發油臭味的感覺。此外，還要在適當的區域加入油漬或生鏽表現，即使是塑膠材質的模型，也能展現「布滿機械油料的鋼鐵」質感。理所當然地，這些舊化作業能襯托整體色調，並且提高模型的精緻度。

　　另外，在車體細節的表現中，也十分講究「機械感」。先切削較薄的車體部位，以強調重裝甲的外觀，並追加分布在整個車體的鉚釘，透過舊化來強調車體的紋路線條。此外，運用ISLAND STYLE來配置模型的時候，可以讓大型車體陷入地面，傳達車輛的重量感，同時配置露出從容神色的戰車兵人形，傳達對車輛的信賴，並強調「最強重型戰車」的印象。

　　我使用的是TAMIYA的B1 bis重型戰車模型組，由於模型組本身的品質精良，沒有額外使用市售的提升細節零件，僅使用自製零件來提升細節。我還有使用組裝式履帶零件，先削薄履帶的邊緣，雖然是較花時間的作業，但對於提高精密性有極大的效果。

　　我依照模型組裡面附的彩色塗裝參考圖D「Indochine」樣式，重現車體塗裝。比對B1 bis重型戰車的紀實照片，只能從單邊車體看到「O」的文字塗裝，因此也在作品中呈現相同的細節，白色文字具有絕佳的點綴性。在舊化的作業中，參考實體車輛照片，在車體側邊加入履帶捲起的泥土痕跡，構成視覺重點。地面並非為純草地，而是在部分區域露出地表，以創造色調的變化性。

　　配置在車體的人形中，有一尊為自製人形。分別配置坐下與站立的人形後，就能產生高低差，讓作品看起來更有立體感。

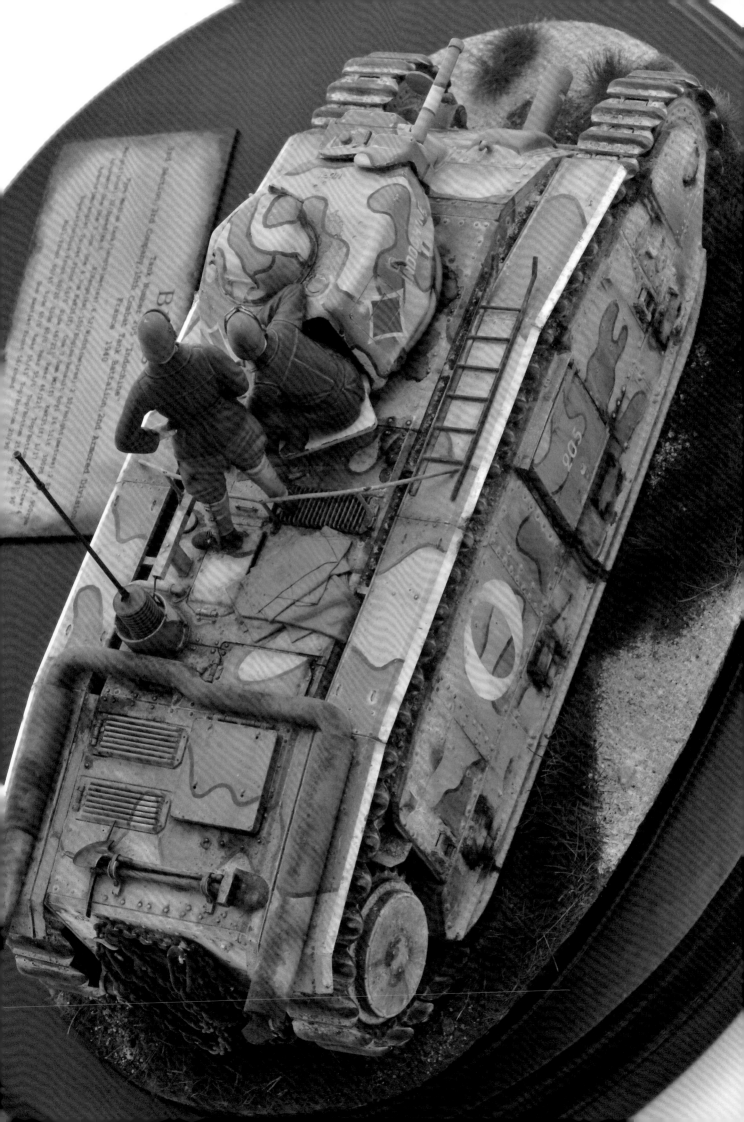

●紀實照片中的 B1 bis 重型戰車大多為遭到擊毀或是自軍棄置的狀態，所以不少人認為 B1 bis 重型
戰車的性能不佳，沒有將它製作成模型加以收藏的動力，但事實上並不是這樣的。德軍的作戰報告中
曾有德軍遲遲無法擊毀單輛 B1 bis 重型戰車，因而陷入苦戰的紀錄。最知名的故事，是單輛 B1 bis 重
型戰車堵住德軍的去路，即使德軍戰車擊發了九十發 37 mm 砲彈，B1 bis 重型戰車依舊撐住了兩個多
小時，抵擋敵軍的進攻。B1 bis 重型戰車的車體前側裝載 75 mm 榴彈砲，加上砲塔的高初速 47 mm 戰車
砲，擁有強大的火力，結合 60 mm 重裝甲，才能在各地阻止德國戰車的追擊。

然而，無法否認的是，在研發 B1 bis 重型戰車的時期，法軍的設計思維已經過時。由於主砲塔的設計
只能容納車長一人，車長必須一邊指揮一邊控制主砲，造成功能上的瑕疵。此外，B1 bis 重型戰車的
最高車速為 27.6 km/h，以當時的規格來看並不算太慢，但續航距離較短，加上油箱容量不足，如果
在越野地形作戰，只要兩個小時就會耗盡燃料。另外，法軍高層會將少輛戰車分散配置於步兵部隊，
顯現其戰車作戰策略的守舊思維，因無法發揮 B1 bis 重型戰車重裝甲與重武裝的優點，法國最後只能
投降。雖然有諸多缺點，但 B1 bis 重型戰車依舊是當時性能出眾的車款之一，因軍方指揮能力的問
題，無法發揮 B1 bis 重型戰車最大的性能，令人惋惜。

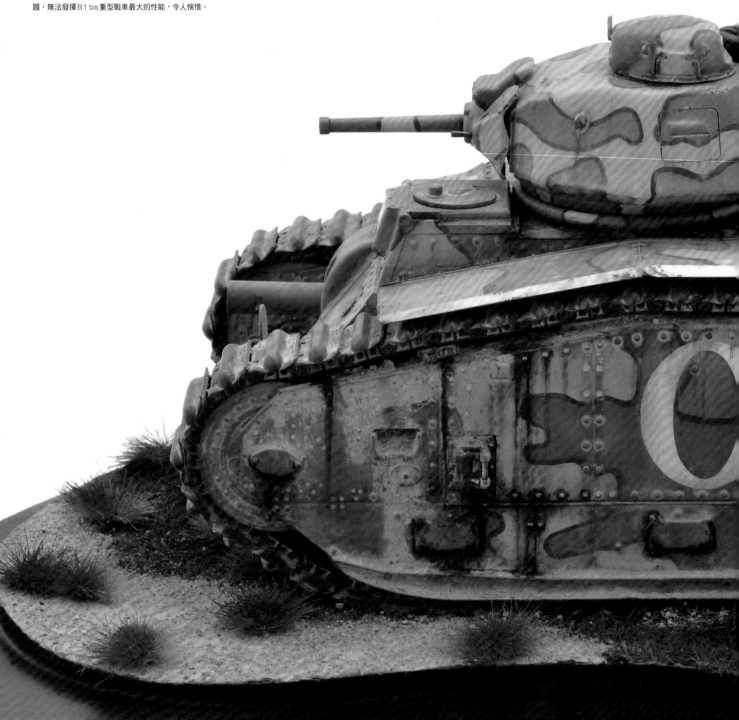

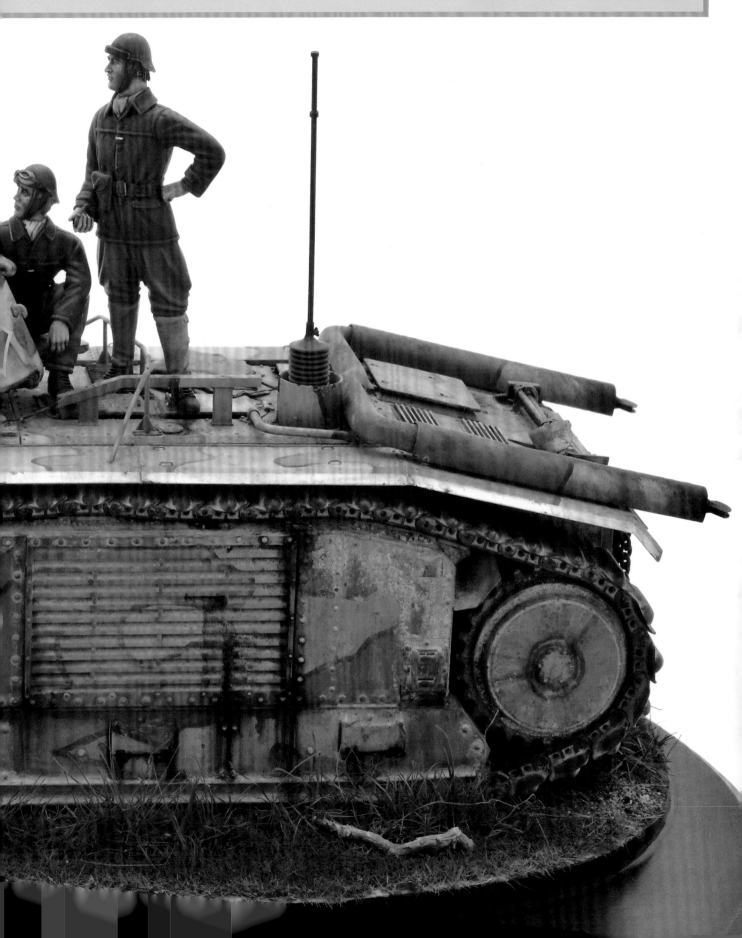

Combat Tank Battalion, 2nd Armored Division France 1940
Renault Char B1 bis

TAMIYA的B1 bis重型戰車模型組忠實還原實體車輛複雜的外形，且兼具製作容易性與精密性。如果採取正常的製作方式，要挑出須要提升細節的部位，其實並不是件簡單的事。我在製作本範例的時候，雖然沒有使用市售的提升細節零件，但如果選擇直接組裝，車體外觀就會顯得十分單調，欠缺趣味性。為了改善上述的缺點，以下將解說車體重點部位的提升細節流程。

首先運用黃銅線重現固定燈罩的把手，並使用塑膠板與雙色AB補土自製車體正面的橢圓形製造廠商銘牌。製作75mm戰車砲的防盾時，先在D10、D11、D4零件的黏合面塗上雙色AB補土，製造平滑表面，重現鑄造加工的外觀。此外，我在防盾與車體前側裝甲板黏合部位的高低差區域，貼上塑膠板，以強調外觀的立體感。使用膠絲重現防盾上面的吊掛防盾掛勾，再使用

0.5mm手鑽在防盾開口部位周圍鑽上六個孔洞。我還重現了動力輪後方的排泥孔，由於在車體上側零件內側已經事先刻出排泥孔的紋路線條，可沿著紋路線條鑽孔。此外，我比照了實體車輛的結構，使用0.1mm的銅板，重現安裝在孔洞旁邊的導泥鰭片。

在機側浮緣上面的內側與外側，追加了鉚釘零件。先削掉車體與機側浮緣的接合部位以製作外側鉚釘，使用鉚釘鑽在切削痕跡部位釘上鉚釘（雖然已經預想到，完成塗裝作業後，再塗上舊化土重現塵土外觀，就會完全看不到機側浮緣內側的鉚釘。這只是一個自我滿足的作業）。

使用塑膠棒與黃銅線，製作車體側邊下側各四處的潤滑油艙蓋

開關把手。在砲塔側邊貼上改造板，重現鑄模接縫的痕跡，並且在砲塔上面追加八處一字螺絲與製造編號。另外，在圓頂狀潛望鏡追加六處一字螺絲，以及三處吊掛掛勾，重現圓頂狀潛望鏡底座的螺絲固定墊圈。此外，我先切削黃銅管，製作7.5mm機槍。完成追加細節後，還要使用補土泥製作75mm戰車砲防盾、裝甲潛望鏡、砲塔等鑄造加工細節。

我沿用模型組的履帶零件，並使用電動研磨機與銼刀削薄履帶邊緣，這樣能讓模型外觀更接近實體。另外，還要削薄擋泥板與排氣管蓋邊緣。

建議選擇厚度0.1mm的銅板與0.6mm的黃銅線，自製放在擋泥板上面的梯子。由於照片資料不夠清晰，無法得知實體車輛的配置方式，經過一番研究後，選擇將天線配置於範例中的位置。我還將機關室上側的角鋼與天線換成黃銅線，在擋泥板中央追加用來固定千斤頂的掛勾帶。最後，在車體後側的鏈條尾端，追加了使用黃銅線製作而成的圓環勾，完成提升細節的作業。

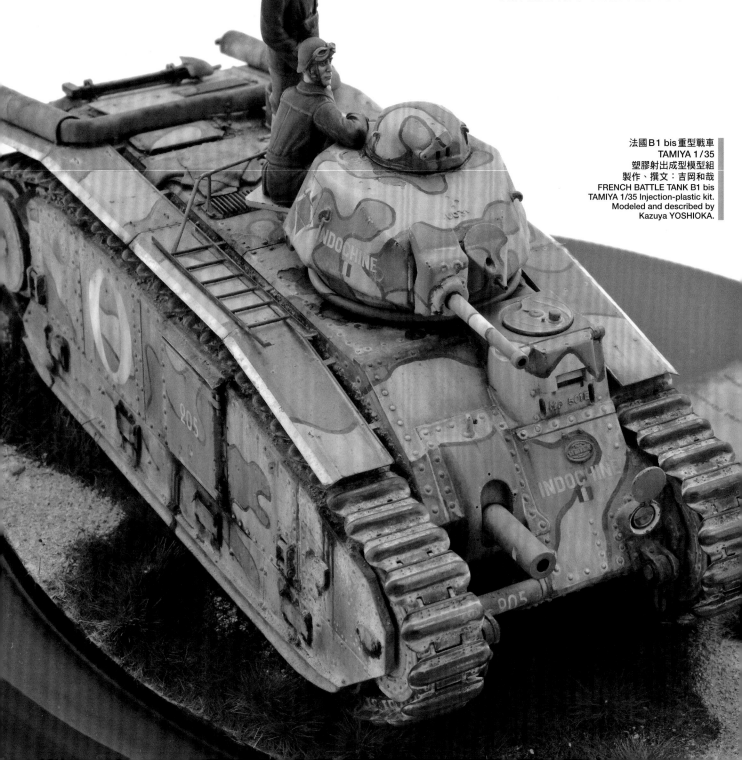

法國B1 bis重型戰車
TAMIYA 1/35
塑膠射出成型模型組
製作、撰文：吉岡和哉
FRENCH BATTLE TANK B1 bis
TAMIYA 1/35 Injection-plastic kit.
Modeled and described by
Kazuya YOSHIOKA.

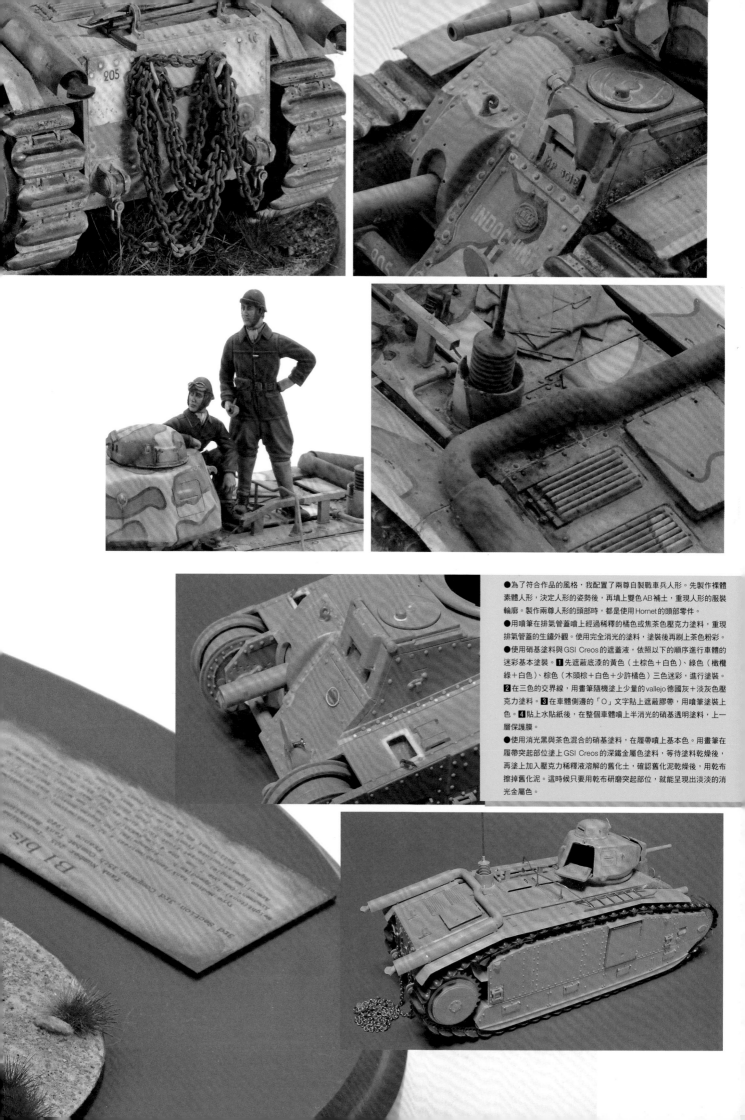

●為了符合作品的風格，我配置了兩尊自製戰車兵人形。先製作裸體素體人形，決定人形的姿勢後，再填上雙色AB補土，重現人形的服裝輪廓。製作兩尊人形的頭部時，都是使用Hornet的頭部零件。

●用噴筆在排氣管蓋上經過稀釋的橘色或焦茶色壓克力塗料，重現排氣管蓋的生鏽外觀。使用完全消光的塗料，塗裝後再刷上茶色粉彩。

●使用硝基塗料與GSI Creos的遮蓋液，依照以下的順序進行車體的迷彩基本塗裝。**1** 先遮蔽底漆的黃色（土棕色＋白色）、綠色（橄欖綠＋白色）、棕色（木頭棕＋白色＋少許橘色）三色迷彩，進行塗裝。**2** 在三色的交界線，用畫筆隨機塗上少量的vallejo德國灰＋淡灰色壓克力塗料。**3** 在車體側邊的「O」文字貼上遮蔽膠帶，用噴筆塗裝上色。**4** 貼上水貼紙後，在整個車體噴上半消光的硝基透明塗料，上一層保護膜。

●使用消光黑與茶色混合的硝基塗料，在履帶噴上基本色。用畫筆在履帶突起部位塗上GSI Creos的深鐵金屬色塗料，等待塗料乾燥後，再塗上加入壓克力稀釋液溶解的舊化土，確認舊化泥乾燥後，用乾布擦掉舊化泥。這時候只要用乾布研磨突起部位，就能呈現出淡淡的消光金屬色。

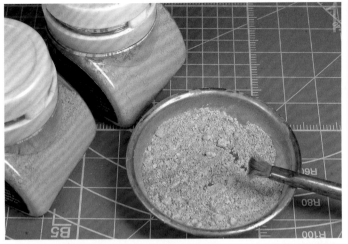

使用舊化土呈現車體側邊的髒污外觀

B1 bis重型戰車內建獨特的行駛裝置,殘留菱形戰車的濃厚色彩。戰車行進的時候,履帶往往會帶起地面的泥土,泥土掉落後附著在機側浮緣與車體側面,形成明顯的髒污。跟菱形戰車相同,B1 bis重型戰車的車體上會布滿大量泥土污漬,是髒污感非常明顯的車輛。在車輛施加泥土或灰塵的理論為「製造車體上側與側邊的差異性」,若依照重力的原則,在車體上側施加髒污舊化,外觀會更加自然。然而,由於B1 bis重型戰車履帶的位置較高,要在側邊施加較強的髒污。在本範例中,為了強調車體側邊的髒污外觀,車體上側的泥土或灰塵髒污感較不明顯。因此,只要在車體側邊施加明顯的髒污,就能強調B1 bis重型戰車車輪深掘地面的重量感,以及車體的機械感。然而,即使要營造較為強烈的髒污感,也不能隨便鋪上大量的舊化土。當車輛前進的時候,履帶由前往後轉動,並透過啟動輪將履帶往上帶。因此,履帶所帶起的泥土中,一開始會掉到車體後側側邊,只要以該部位為中心鋪上舊化土,就能呈現泥土髒污的輕重變化。由於B1 bis重型戰車的特徵是行進速度較慢,並不需要製造泥土大量潑濺的表現,建議以履帶附近為中心,加入少量的潑濕效果即可。

使用Mig production(以下簡稱為MIG)的沙灘沙土色與淡塵土色舊化土,製作附著於車體側邊的泥土。我在製作虎二戰車與柏林戰役的塵土色時,也有用到這兩種顏色的舊化土,但這次使用較多的沙灘沙土色舊化土,在調色時著重於還原法國當地的黃色土壤。在調色的時候,並沒有針對特定的車體部位,而是考量到舊化土與車體色的明度差異,選擇亮色的舊化土。

1 使用MIG的沙灘沙土色與淡塵土色舊化土,進行車體側邊的舊化作業。由於這次要施加的舊化為泥土污漬,並非塵土污漬,首先要增加舊化土的量感。將雙色補土適度混合後,再加入壓克力稀釋液混合,等待舊化土硬化。確認稀釋液乾燥後,再用畫筆弄散舊化土,製作成泥塊。

2 用畫筆沾取加入壓克力稀釋液凝結成塊狀的舊化土,將舊化土鋪在容器附著泥土的履帶部位。尤其是泥巴排出孔(圖中筆尖位置的孔洞)與下方,要在這些區域堆積舊化土塊。

3 配置好舊化土後,再滴上壓克力稀釋液,暫時固定舊化土。在整個車體側邊滴上稀釋液,就能避免稀釋液暈染開來。

4 稀釋液乾燥後,使用具有彈性的尼龍筆,去除多餘的舊化土。接下來使用在製作虎二戰車單元中,曾經出現過的水溶性木工用接著劑,利用水溶性木工用接著劑來固定舊化土。

5 由於鏈土板周圍也容易積聚泥土,可以重複步驟**2**與**3**的作業,增加舊化土的量感。

6 檢視B1 bis重型戰車的紀實照片後,可看出車體側邊沾滿油漬,有較為明顯的髒污。使用生褐色與燈黑色顏料,描繪油漬滴流的痕跡,接著在周圍塗上松節油,製造暈染效果。可重複暈染作業,讓描繪的線條呈現更為深沉的外觀。

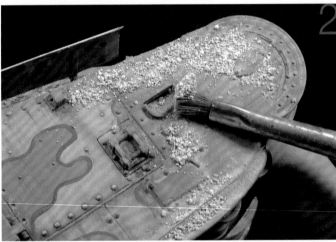

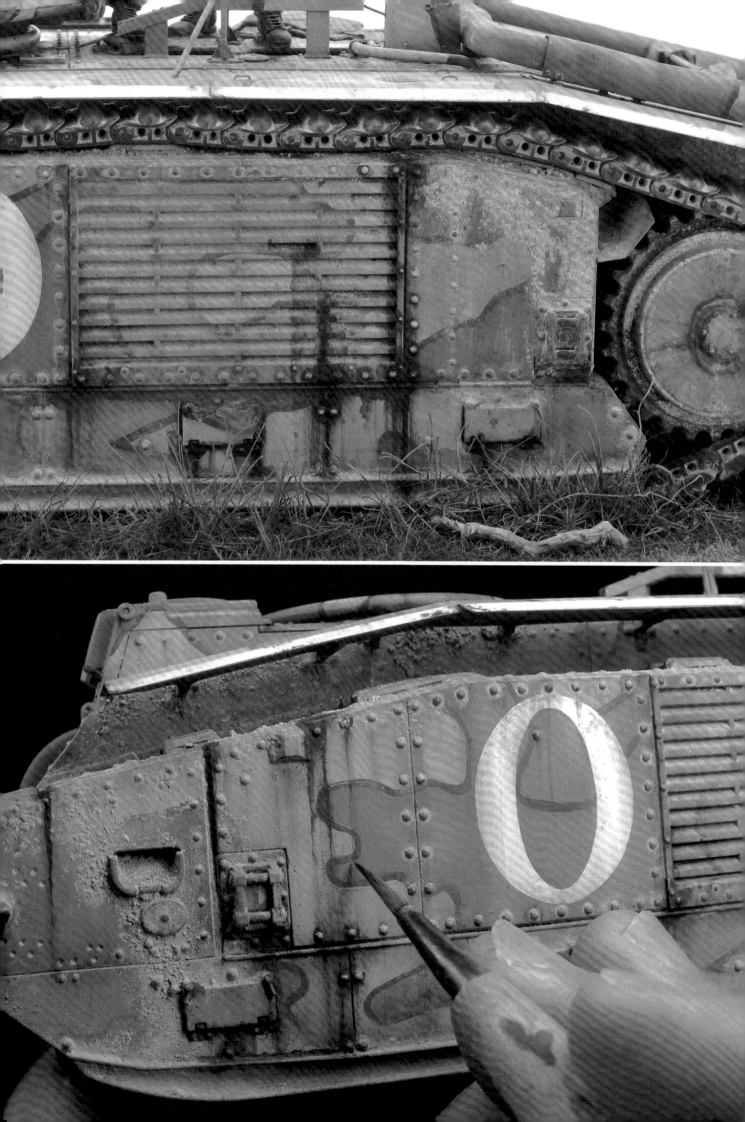

Pz.Kpfw.IV Ausf.D

3.Kompanie, Panzer-Abteilung.21, 20.Panzer-Division April 1944

為了對照從本書第六頁開始的H型四號戰車製作單元，接下來要介紹D型四號戰車的製作範例。相較於長砲管與塗上冬季迷彩的後期型H型四號戰車，在此以短砲管的D型四號戰車來呈現非洲戰線的情境。製作模型的時候，不僅要忠實呈現非洲戰線車輛的特徵，還要在車體各處加入能讓人感到「酷熱」的要素。從灼熱的沙漠到冰天雪地的東部戰線，可以選擇各種場景來製作並展示，這也是四號戰車的一大魅力。

在第二次世界大戰期間，德國四號戰車作為大戰時期的代表戰車之一，活躍於所有戰區。為了讓各位感受四號戰車的變遷與魅力之處，本書一併刊登大戰前期的D型與大戰中期的H型四號戰車模型。相較於長砲管並裝載裙板等外接裝備的中期H型四號戰車，我在本單元中選擇了D型四號戰車作為短砲管的前期戰車代表。

四號戰車經過九年的變遷，擁有各式各樣的版本，如果僅選擇H型與D型來表現，似乎有些差強人意。但為了呈現更為明顯的對比，相較於東部戰線中的冬季迷彩H型四號戰車，D型四號戰車的主題則是灼熱的非洲戰線。

作品的亮點在於不同生產時期的外觀差異，以及冬季迷彩與沙漠規格的對比，並歸納出各細部的形象。

我選擇的是隸屬第二十一戰車師團的車輛，此師團的四號戰車塗裝本為德國灰，到了非洲的黎

波里（組成德軍第五輕裝甲師）後，德軍雜亂無章地在德國灰車體上面塗上黃棕色漆。以製作模型的角度來看，如此粗糙的塗裝也是一大魅力，是值得透過塗裝來表現的題材。

為了在酷熱的沙漠中作戰，D型四號戰車配備了備用履帶、水壺、油桶等配件，呈現置身於非洲戰線的車輛氛圍；各處的窺探窗也是打開的，表現出在炎熱的天氣下通風散熱的情境。

我同樣運用ISLAND STYLE的方式來製作本作品。為了加強北非的印象，在地面鋪上碎石，呈現碎石沙漠的外觀。比照H型四號戰車的底台地面面積，僅預留車輛周圍的小部分空間，把主軸放在單體車輛作品，並凸顯車輛的存在感。我在黃銅板塗上金屬染黑劑，製作扮演襯托作用的名牌，呈現名牌老化的外觀。由於大戰時期的戰車也有一定的年紀，展示台等要素都要統一為復古風格。

我使用的是Tristar的模型組，此模型組是以作品宣傳或重現細部為優先，主要以細微分割的零件所組成，組裝上較花時間。不過，模型組充分掌握D型四號戰車的特徵，精細度極佳。

製作車體基本的細節時，可以使用市售或自製零件，徹底地進行提升細節的作業，以求忠實還原，並且在整個車體及側邊安裝外接裝甲，強調D型四號戰車粗獷具有威嚴的外觀形象，呈現D型四號戰車的特徵。

透過本書所刊登的H型與D型四號戰車連續作品，我終於體會到堪稱德軍戰車精髓的四號戰車其無窮無盡的魅力，深深著迷其中。四號戰車的改版版本相當豐富，在市面上能買到各種模型組與副廠零件。「下次要製作哪種規格的四號戰車呢？」我感到猶豫與期待，這也是四號戰車的最大魅力。

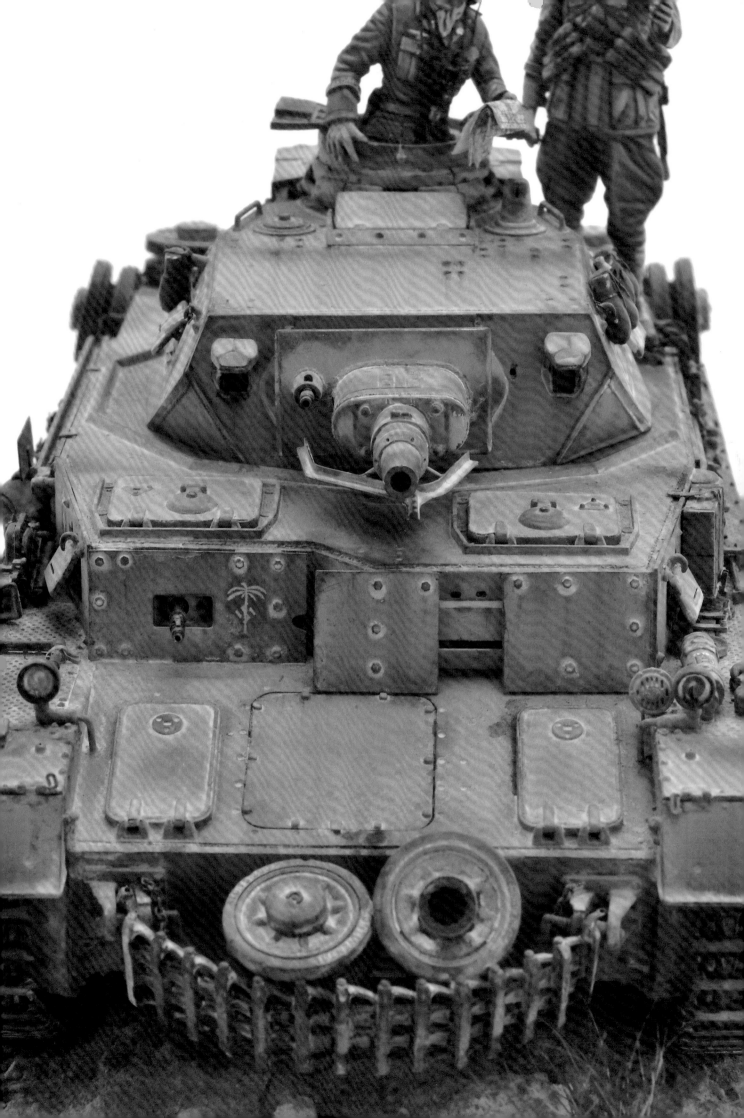

3.Kompanie, Panzer-Abteilung.21,

●從一九三七年十月到一九四五年三月的九年期間，四號戰車歷經各種改良，成為德軍戰車部隊的支柱。四號戰車被定位為重型戰車，作為支援三號戰車或38（t）戰車等高機動力中、輕戰車火力用途。在法國閃電作戰中，四號戰車的短砲管75mm砲發揮極大威力，作為德軍戰車部隊王牌，逐一攻破敵軍的碉堡或重型戰車。本範例的D型四號戰車，是德軍於一九三九年量產的車款，車體與砲塔的側面裝甲厚度，從15mm加強至20mm，並且重新裝上從生產B型四號戰車起被拆掉的車體前方機槍。在量產的期間，D型四號戰車經過多次改良，從一九四〇年七月開始，為了彌補身為火力支援戰車較為薄弱的防禦力，德軍在車體上面前側用螺栓固定，裝上30mm的外接裝甲，並且在車體側邊裝上20mm的外接裝甲。此外，被派遣至非洲戰線的車輛，其砲塔後側增設了工具箱，機關室艙蓋附帶散熱格柵。後期的D型四號戰車，由於其生產時間與E型相同，外觀沒有太大差別。本範例比照實體車輛，都是屬於增設零件的熱帶規格，外觀雖然與原始模型組有明顯不同，但Tristar的四號戰車模型是以外觀還原度為優先的得意之作，可說是對現今AFV模型重現細節的風氣造成極大影響的模型組典範。

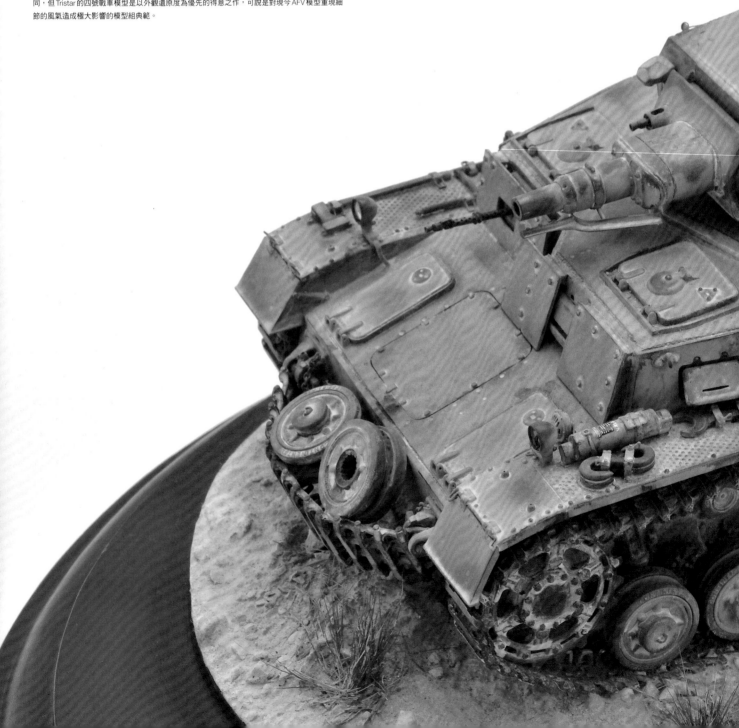

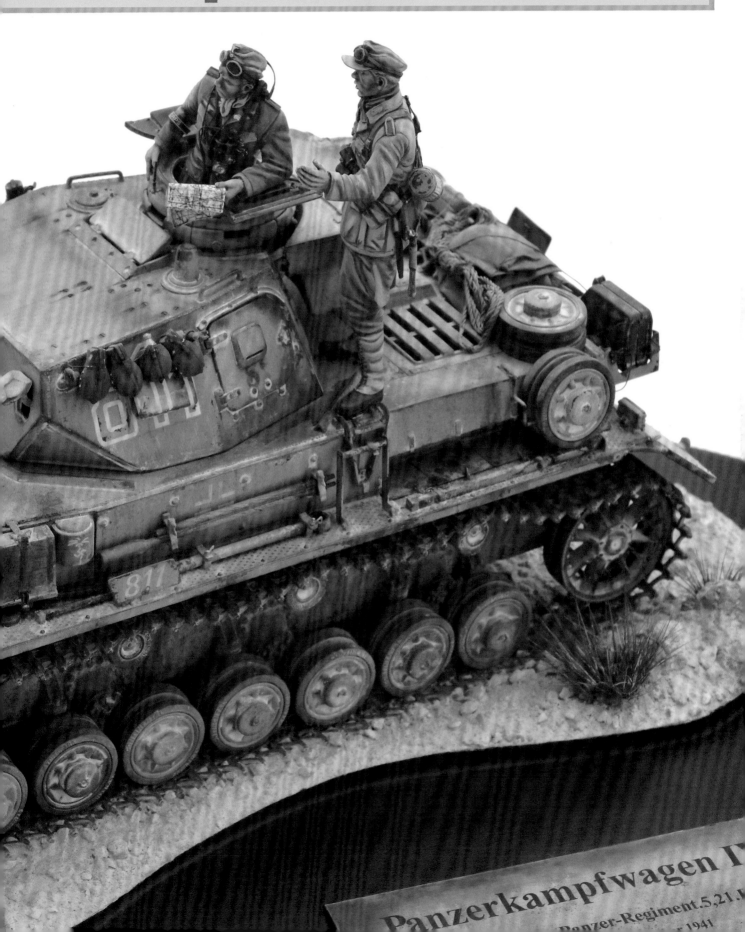

20.Panzer-Division April 1944
Pz.Kpfw.IV Ausf.D

此模型組的造型跟細節都有相當高的還原度，但部分零件有毛邊或收縮的情形，將零件從框架切下來後，要使用銼刀或筆刀仔細地切削塑型。在剛開始組裝的階段，要先組裝底盤的箱組構造，如果底盤歪斜，就會影響組裝的精準度，因此在黏著前要謹慎地對合零件。組裝順序為，①黏著F1底板與E1橫樑。②E1的接著劑乾燥後，從車體前側黏上底盤側面的A2與A3。③安裝A8後車板，用直角尺確認底盤是否歪斜並做修正，等待接著劑乾燥。只要仔細地完成以上的組裝步驟，車體上側的製作作業並不會太難。

為了將車體改造成行駛於非洲戰場的熱帶規格車款，要進行以下的改裝作業。①由於機關室上面的檢修艙蓋附有散熱孔，沿用DRAGON的E型散熱孔零件。②安裝於機關室側邊的備用路輪支架，也是沿用DRAGON E型零件。③配合追加路輪支架，將通槍條移到車體左側邊。④參考照片資料，使用黃銅板自製增設於車體後側的便攜油桶支架。⑤追加於砲塔後側的工具箱，同樣是沿用DRAGON E型零件，但有大幅修改過尺寸。

比照一九四〇年七月以後所生產的車輛，以及之前的改裝車輛，安裝了外接裝甲，這並不是熱帶規格限定的裝備。我在範例中使用了Voyager Model的D型專用外接裝甲組合，裝上外接裝甲後，外觀更顯粗獷，並大幅提升了D型四號戰車的魅力。

為了發揮可動式懸吊裝置的特長，我將履帶換成MODELKASTEN的四號戰車「SK-57」可動履帶，組裝過程雖然較花時間，卻有極佳的效果。我將車體前側的機槍換成TAMIYA的MG34機槍，並重新鑽上槍身散熱孔，增添外觀變化與精密感。我在位於前側駕駛員窺探窗上面的潛望鏡專用孔洞裝上塑膠板，顯現出具有一定厚度的裝甲外觀。另外，可使用黃銅板與塑膠板，製作所有偵查用窺探窗的內側底板，並呈現出窺探窗開啟的狀態。接著要黏上膠絲，重現銲接痕跡，塗上液態接著劑後，等待一段時間讓膠絲軟化，再用筆刀按壓雕刻，刻出銲接的紋路線條。原始模型組中的駕駛員、無線電員專用艙蓋與煞車檢修艙蓋的銲接痕跡不夠細膩，可以用筆刀切削痕跡，再用膠絲重新製作銲接痕跡。使用膠絲，重現A1車體天板與A6前側板及A4、A5側邊板的黏合部位銲接痕跡。模型組內附的E2固定工具金屬零件，由於具有厚度，欠缺真實感，因此替換成MODELKASTEN的「A-5德國戰車用固定工具金屬零件」。右側機關室檢修艙蓋的三處鉸鏈，因為其紋路線條內外相反，要用筆刀小心地切削，重新黏著修正。

裝設於砲塔的水壺，是沿用DRAGON的「Gen2」系列零件。可重現出零件上蓋開啟的狀態，紋路線條也相當細緻。

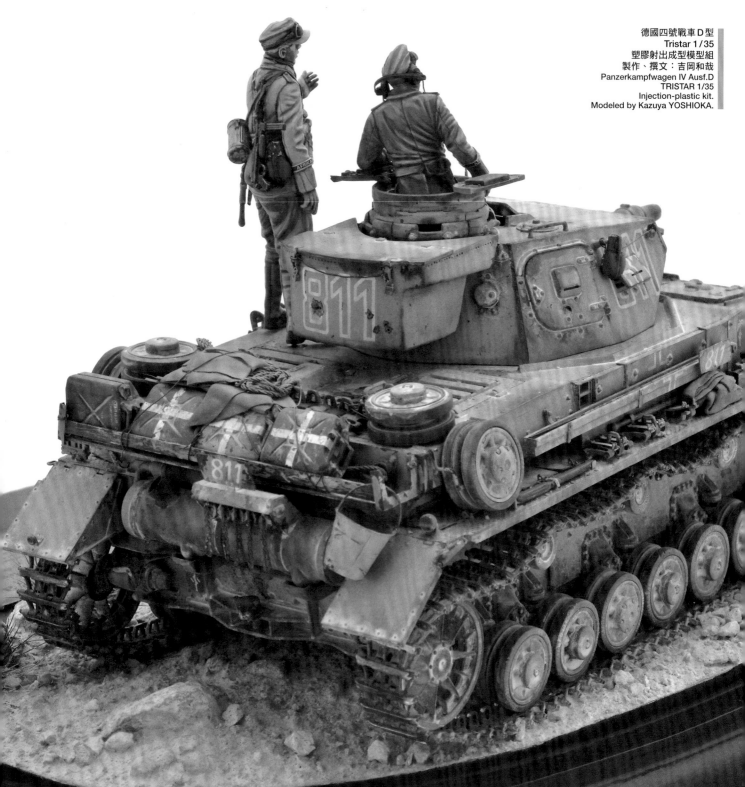

德國四號戰車D型
Tristar 1/35
塑膠射出成型模型組
製作、撰文：吉岡和哉
Panzerkampfwagen IV Ausf.D
TRISTAR 1/35
Injection-plastic kit.
Modeled by Kazuya YOSHIOKA.

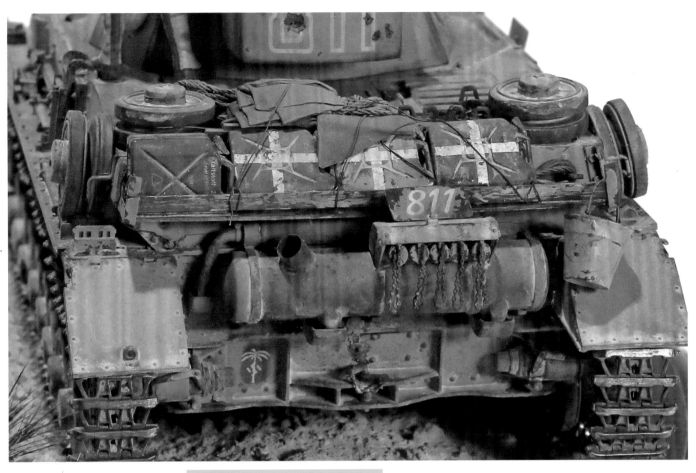

●車體後側的密度較高，具有諸多看點。削薄排氣管的支架，就能增加真實感。由於模型組的製煙筒沒有鏈條，在此追加了 ABER 的蝕刻片鏈條組。

●在機關室上面擺放備用路輪與履帶等物品，更有德意志非洲軍車輛的風格。運用黃銅板製作便攜油桶，以及使用雙色 AB 補土製作折疊的帆布。

●使用 ALPAIN 製造的「DAK Panzer Officer」戰車兵人形，出色的造型廣受好評，但因為廣泛用於各類戰車模型範例，讓人失去新鮮感，所以在此拿掉人形的圍巾，並改變人形的姿勢。此外，為了降低改造人形時的風險，還要將人形置換成合成樹脂材質。使用戰車兵人形中多餘的零件，製作另一位下士人形的臉部與雙臂，並使用各種報廢零件組成其他部位。

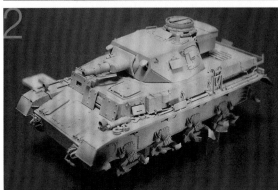

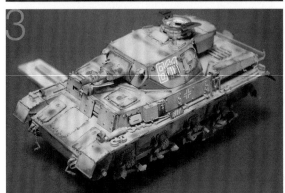

剝除黃棕色塗料，重現臨時趕工的D型四號戰車車體塗裝

本範例的D型四號戰車隸屬於第五輕師團（後期的第二十一戰車裝甲師團）。在一九四一年二月，第五輕師團抵達的黎波里，但當時的車體色為用於歐洲戰線的德國灰。然而，在北非沙漠中，灰色的車體色完全沒有任何迷彩效果。因此，在同年三月，德國陸軍接獲上級命令，要在灰綠色車體塗上黃棕色迷彩。不過由於時間匆促，並不是所有車輛都能遵照命令實行。根據紀實照片的資料，有很多車輛的黃棕色塗裝方式，顯得十分草率。以製作模型的角度來看，如此草率的塗裝，可說是最佳的題材。本模型範例的概念為使用有限的塗料，在德國灰車體上面，應急性地塗上黃棕色塗料。用稀釋液擦拭塗膜，讓塗膜剝落，即可重現黃棕色塗裝沒有均勻上色的狀態。

我在製作的時候，並沒有運用髮膠噴霧或離型劑，如果要製造塗膜剝落的表現，可以在底漆上層塗裝上色；或是利用塗料的特性，用稀釋液擦拭塗膜，讓塗膜剝落。我在本範例中選用後者的方式，以下是詳細的作業步驟。

1 使用GSI Creos的德國灰加上少量白色的塗料，噴上底漆。為了更容易剝除上層的塗膜，可混入透明亮光漆，先施加亮光塗層。

2 使用TAMIYA的沙漠黃加上消光棕與少量的白色塗料，在車體塗上黃棕色塗料。塗裝時要避開車體邊角或突起部位，這些部位是塗膜剝落的底層。

3 用沾有稀釋液的棉花棒，擦拭殘留於車體邊角或突起部位的黃棕色塗料，重現剝落的塗裝。不僅要製造剝落的效果，還要表現出「塗料完全剝落的部位」與「塗料依稀殘留的部位」，呈現塗料剝落的變化性。

● 進行舊化作業的時候，要使用生褐色加上少許暗褐色的顏料點狀入墨。塗上松節油製造暈染效果與髒污底層，等待松節油乾燥後，再使用Humbrol消光白加消光奶油色的混合塗料，並加入松節油稀釋，以車體的凹陷處或陰角為中心點狀入墨。最後要鋪上米色的舊化土，重現車體的沙塵。附帶一提，我透過電腦軟體的輔助，設計並印出水貼紙，製成車體的編號。我沿用了DRAGON E型的椰子樹圖案，但現在在市面上能買到各種副廠產品，也可以多加運用。

● 用稀釋液擦拭塗膜所呈現的塗膜剝落外觀。與其說是「剝落」，實際上比較接近於「受到摩擦而消失」的狀態。黃棕色塗料隱約消失的塗膜狀態，有別於大塊剝落的塗膜，更顯真實感，也許此技法更適用於冬季迷彩。不過，在使用本技法的時候，使用棉花棒更為方便，建議事先準備不同大小與形狀的各類棉花棒。廉價的棉花棒容易掉毛，掉落的毛屑纖維會附著在零件細節上，而且握柄較軟，無法變換強弱力道來擦拭塗膜，因此建議選擇高品質的棉花棒。

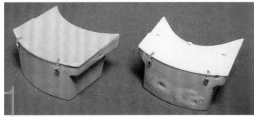

● 使用退火後的0.1mm銅板自製鐵桶。使用電腦軟體繪製零件展開圖，印出型紙，將銅板貼在型紙上，用剪刀剪下，就能製作大量的鐵桶。此外，我還使用吉他弦製作裝設在前後擋泥板土除位置的彈簧。使用的吉他弦種類不明，有各種粗細度可供選擇。Voyager Model的D型專用外接裝甲組合，是以蝕刻片零件來重現裝甲板，並附有黃銅材質螺栓與合成樹脂材的固定前側裝甲板支架。蝕刻片具有一定的厚度，雖然外觀相當逼真，但側邊上面裝甲的A3、4、6與前側裝甲的B1、2零件長度不足，可以使用從框架切割後多出來的蝕刻片零件，用銲接的方式補足長度。

● D型與Z型的工具箱，其形狀與砲塔後側有所不同，前側箱體的形狀也有差異。如果是沿用其他的模型組零件，要用塑膠板重新製作前側箱體。在本範例中，我沿用了DRAGON E型零件，但花了一些時間重新修改零件。裝設於砲管下方的阻絕天線零件，因為是較為顯眼的部位，要使用黃銅片與塑膠板重新製作。還要削薄裝設在排氣管的支架，以加強真實感。此外，由於模型組的製煙筒沒有鏈條，要使用ABER的蝕刻片鏈條零件，追加鏈條細節。

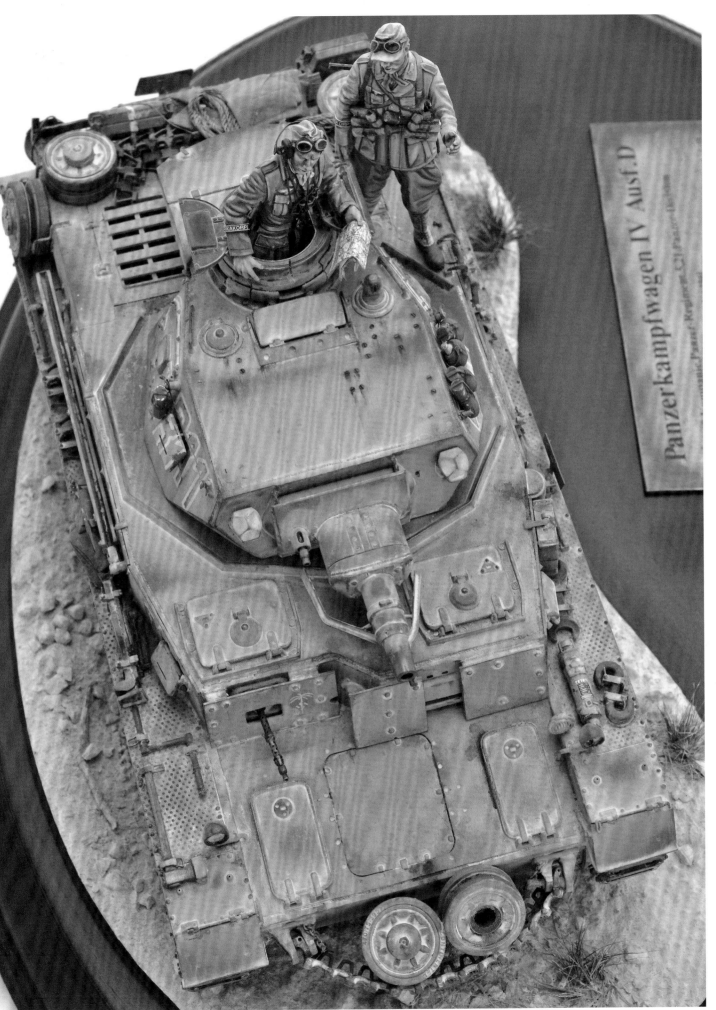

Panzerkampfwagen IV Ausf.D

車上攜帶裝備的製作流程

以第二次世界大戰時期的戰車為例，乘員通常會在戰車上頭擺放必需的車上裝備。這些裝備的塗裝顏色大多與車體色相同，但也有的是未經塗裝或是沿用其他舊型裝備，素材包括木材或薄金屬等，種類琳瑯滿目。車上攜帶裝備不僅是增加模型豐富細節的點綴性角色，運用高明的塗裝技巧，它也能成為作品的看點。以下將以車上攜帶裝備為主軸，介紹槍械或彈藥箱等用來「裝飾」車體的各類裝備塗裝方法。

●在進行車輛基本檢測或維修的時候，都會用到車上攜帶裝備，因此裝備都會沾附油污或產生掉漆痕跡。因為這些裝備長期被擺放在車外，其髒污外觀與車體十分類似。因此，雖然車上攜帶裝備體積較小，但只要比照車輛，在車上攜帶裝備上面施加舊化塗裝，就能加強外觀的真實感。在現今的日常生活中，也會經常用到這些用品，相信塗裝配色會比武器更容易想像。近年來只要上網搜尋，就能找到實物照片，對於塗裝或最後加工都有很大的幫助。

●千斤頂台為木頭材質，表面的塗裝通常為車體色或是木材加工後的狀態，由於經常接觸到雨水、泥土、油漬等，造成外觀髒污。左邊範例的千斤頂台為深色塗裝，這是為了搭配深黃色車體，讓色調更漂亮；如果是德國灰色的車體，建議選用接近原木色的亮色塗料。

1 先塗上TAMIYA的木甲板色或甲板棕褐色壓克力塗料，上一層原色底色。

2 塗上沒有過度稀釋的暗褐色塗料，在顏料半乾燥的狀態下，用彈性硬刷毛的畫筆刷拭表面，製造仿木紋的筆跡。

3 將用來捆綁木頭的金屬帶，塗成車體色，但換成鐵色塗裝應該也有不錯的效果。在最後加工作業中，先用生褐色顏料描繪黑色污漬，接著在整個千斤頂台鋪上灰塵色舊化土，並滴上油漬，加強使用感。

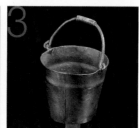

●水桶的塗裝為車體色或各國軍隊所使用的標準色，但上色後將水桶擺在車體上缺乏看點。因此，依照民生用品給人的印象，採無塗裝的方式，重現水桶的鍍錫鐵底層。

1 先用噴筆在整個水桶噴上銀色的硝基塗料。

2 使用生褐色與燈黑色的混合顏料，並加入松節油讓顏料溶解，將顏料塗在水桶上，進行漬洗作業。接著用沾有松節油的畫筆，讓漬洗後的顏料暈染開來，但要保留鍍錫鐵的接縫或鉚接鉚珠部位的顏料。

3 使用沾有石墨粉的FINISH MASTER去墨筆，大力擦拭水桶表面，呈現金屬質感。最後在木頭握柄塗上沙漠黃塗料。

1 將鏟子塗裝為德軍與美軍專用樣式，在鐵製部位塗上消光黑與紅棕色混合塗料，在木頭部位塗上甲板棕褐色塗料。僅在美軍專用鏟子塗上離型劑，再塗上橄欖綠色塗料。

2 在木頭部位覆蓋稀釋後的生褐色塗料，並且在其他部位塗上生褐色與暗褐色塗料漬洗。

3 重現美軍專用鏟子的尖端與握柄部位塗膜剝落，露出底漆的狀態。用沾有石墨粉的棉花棒擦拭鏟子尖端，製造金屬感。接著在整把鏟子塗上暗褐色與燈黑色塗料進行漬洗。

 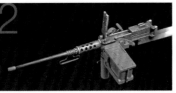 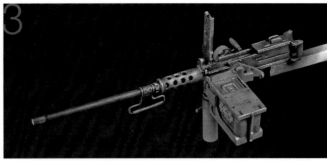

1 在M1重型機槍槍體塗上消光黑色硝基塗料，在彈藥箱與槍架塗上橄欖綠色塗料。 **2** 在M2機槍槍體的邊角及突起部位，塗上Mr.METAL COLOR的鈦銀色塗料。在槍把與拉機柄塗上木甲板色塗料（若為使用中的狀態，可塗上亮光黑或灰色塗料）。在彈藥箱與槍架突起部位塗上橄欖綠色與白色塗料。 **3** 在槍把與拉機柄部位塗上赫褐色與火星橘塗料進行漬洗，在塗有Mr.METAL COLOR塗料的部位，用FINISH MASTER去墨筆刷上石墨粉，並且在凹陷部位塗上燈黑色塗料，進行滲墨線作業。

1 照片雖為蘇聯戰車的備用燃料桶，但像是便攜油桶等物品也能運用此塗裝法。以消光黑＋紅棕色混色硝基塗料→離型劑→俄羅斯綠為順序，施加基本塗裝。 **2** 在油桶上方塗上經過輕微稀釋的生褐色塗料，再用沾有微量松節油的平筆，由上至下延展塗料。 **3** 在油桶的部分區域鋪上舊化土，噴濺壓克力稀釋液飛沫，讓舊化土定型。塗上AK的引擎油塗料，重現油桶蓋滲油的外觀，並且用松節油稀釋引擎油塗料，讓塗料定型。使用筆刀刮油桶表面，製造塗膜剝落的外觀。

1 在拖繩塗上紅棕色＋消光黑混色硝基塗料，為德軍軍用規格。在另一條拖繩塗上俄羅斯綠塗料，為蘇聯軍用規格。另外，在塗裝兩條拖繩的時候，也要在鋼繩部位上色。 **2** 在德軍樣式拖繩塗上暗褐色＋燈黑色塗料，在蘇聯軍樣式拖繩塗上生褐色塗料，並分別塗上松節油漬洗。 **3** 在整條德軍樣式拖繩刷上石墨粉，在蘇聯軍樣式拖繩描繪掉漆痕跡，再鋪上舊化土，噴上壓克力稀釋液飛沫，讓舊化土定型。最後在部分區域塗上油污外觀，增加襯托效果。

1 先在木製彈藥箱塗上TAMIYA的木甲板色壓克力塗料＋透明亮光塗料，上一層原木底漆。 **2** 使用火星橘＋白色混色顏料，在沒有加入稀釋液稀釋的狀態下，將顏料塗在整個彈藥箱，之後用海綿以單方向擦拭塗面，製造木紋。等待一段時間讓顏料乾燥，再用平筆沿著木紋方向刷拭顏料，製造木紋的輕微量染效果。 **3** 進行金屬零件與把手的分色塗裝。在凹陷處滲墨線，貼上水貼紙。如果是全新的彈藥箱，到此步驟即可宣告完工。若為長年使用的彈藥箱，還要塗上生褐色＋火星橘塗料漬洗。

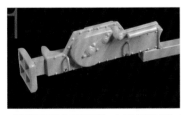 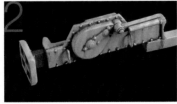 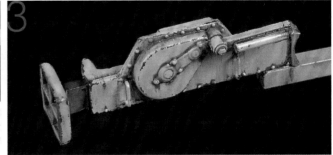

1 2 檢視現存的千斤頂照片，大多為深黃色塗裝，其他還包括原野灰色、氧化鐵紅色、無塗裝等。車上攜帶裝備的顏色比車體更亮，更具立體感，實際塗裝順序如下。以紅棕色硝基塗料→消光黑→離型劑→深黃色＋白色→生褐色的順序漬洗，大致比照車體的塗裝作業進行塗裝。 **3** 最後用筆刀割刀，製造塗膜剝落的痕跡，還要鋪上舊化土，增加塵土覆蓋的外觀，並施加油污效果。

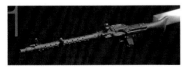 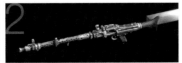 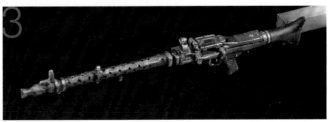

1 2 3 基本上可比照M2重型機槍的塗裝方式，進行MG34通用機槍的塗裝作業。MG34通用機槍的體積比M2重型機槍小，但因為整個槍管被槍管護筒包覆，具有一定的密度。進入塗裝作業之前，要先鑽出較深的槍管護筒孔洞，並且在槍托套、瞄具、扳機等可動部位雕刻較深的紋路痕跡，在滲墨線時就能呈現出層次變化。順帶一提，槍托雖然是木頭材質，但我在槍托塗上消光暗紅色塗料，塑造出合成樹脂材質的外觀。

"Super Pershing"
T26E1/E4
3rd Armored Division
33rd Armored Regiment 1945

我在以上的單元中，已經介紹虎式戰車、史達林戰車、四號戰車等廣受歡迎的主流戰車模型成品。建議可以多加比較這些戰車模型，找出個人喜好，並親身嘗試製作。如果想要體驗「製作與眾不同的戰車模型作品」，或是透過模型近距離欣賞「別具特色的趣味車輛」，各位可以選擇以下要介紹的T26E1/E4試作戰車或一次性改造車輛，應該會有截然不同的體驗。

　　這款超級潘興戰車初次登場的時候，主要是用來介紹ISLAND STYLE的製作流程，並與虎式戰車、T-34重型戰車構成連續作品，刊登於雜誌單元中。

　　不過，這三輛連續作品，原本的主題為「裝上外接裝甲的車輛」。

　　歸根究底來說，裝上外接裝甲的車輛，其魅力在於車輛的不協調造型，呈現出「不甚美觀的粗獷感」，以及「經過一次性改造後的特殊車輛」印象。本單元所介紹的潘興戰車製作範例，剛好符合以上兩種特性，是極具魅力的題材。

　　提到T26 E1/E4超級潘興戰車，當時為了與虎式戰車相抗衡，美軍在單輛T26潘興測試戰車中，裝載了90mm的T15E1長型砲管，並切下廢棄的豹式戰車裝甲，在車體裝上外接裝甲，勉勉強強地增加了車體的防禦力。

　　為了取得砲管的平衡，巨大的平衡裝置直接外露在砲塔外側，形成極為特殊的外觀。T26的車體偏大，很難用精悍短小來形容，加上不協調的長砲管與粗獷的外接裝甲，顯現其獨一無二的外觀風格。

　　由於在市面上買不到超級潘興戰車模型產品，只能在TAMIYA的潘興戰車模型上，裝上Accurate Armor的零件或自製零件。製作這類測試車輛，或是改造稀有車輛及自製戰車模型，和直接製作原廠模型組大有不同，相信能體驗到截然不同的樂趣，也更有成就感。

　　進入基本塗裝的作業時，從原本刊登於雜誌的成品塗裝狀態，避開車體的標誌重新塗裝，並施加輕度的立體色調變化法。因為是曾經投入實戰的測試車輛，加上為了凸顯具有趣味性的造型，建議施加輕度的舊化即可。

　　由於舊化髒污效果較為保守，相對於綠色的車體色，可以選擇補色的黃色作為髒污色。施加塵土髒污效果，或是追加橘色的防空識別旗，並且在當地改裝的外接裝甲上施加生鏽外觀，都能避免車體外觀趨於平面或欠缺色調變化。

　　為了強調車輛造型的趣味性，可以在車上配置人形，作為強調比例感的表尺用途，但人形沒有擺出特別的姿勢，不刻意傳達故事性。此外，為了強調因外接裝甲所造成的重量感，我讓車體前側的懸吊裝置下傾，並將車體配置於草地上，讓履帶的接地面稍微被雜草蓋過，以強調重量感。能利用地面來呈現車體的重量感，也是ISLAND STYLE的特徵之一。

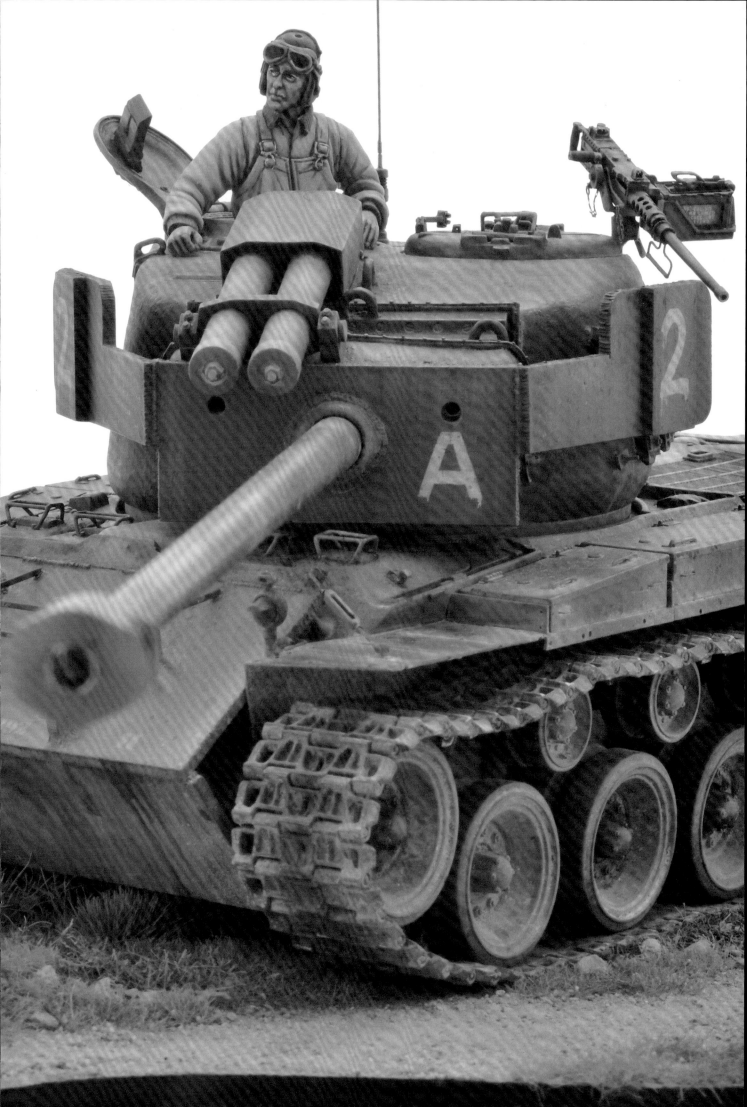

T26E1/E4 3rd Armored Division

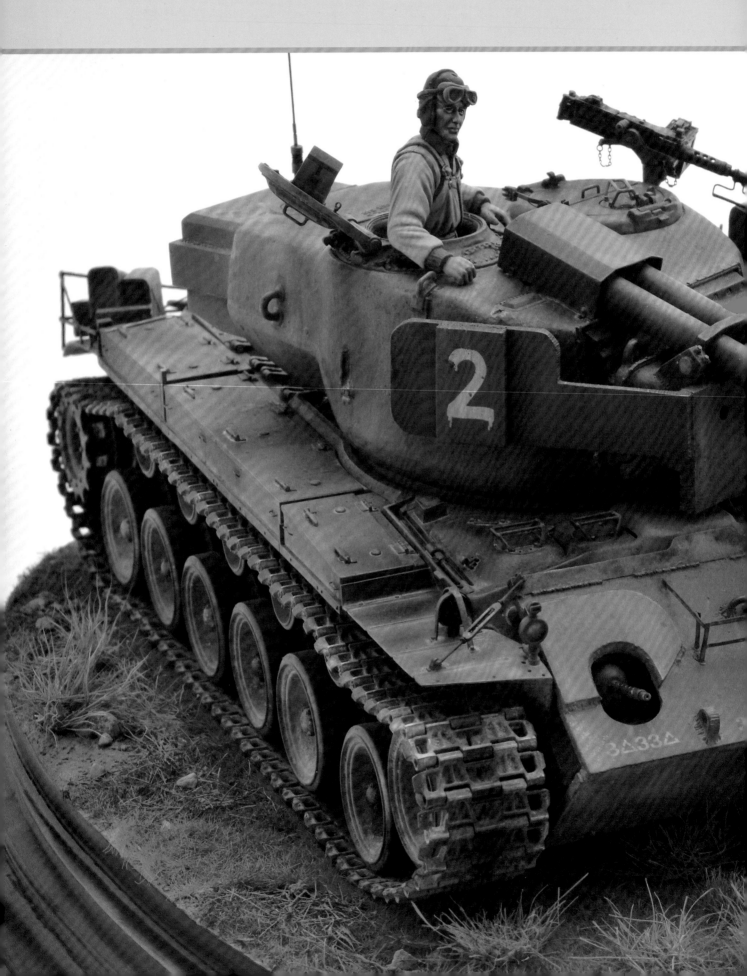

● 自從突尼西亞戰役後，歷經西西里島和義大利戰線，美軍戰車兵終於切身體驗到自軍的「M4雪曼」主力戰車完全無法對抗德國的虎式戰車。身處前線的將士們，雖然一再向高層反映研發裝載90mm主砲新型戰車的重要性，但礙於陸軍地面部隊管理總部的極端武器統一思想，新型戰車的研發進度嚴重落後，測試車輛也受到敵軍的蓄意破壞，導致美軍的戰力耗損日漸增加。在突出部之役中，美軍戰車性能不佳的窘境更是雪上加霜，美軍戰車與德國的虎式戰車顯現出極大的火力差距。在一九四五年一月起，首批M26潘興戰車終於投入實戰，M26的性能雖略勝虎式戰車，但火力與裝甲完全無法贏過虎二戰車。因此，經過反覆測試，美軍研發了裝載71口徑90mm主砲的T26E4超級潘興戰車。一號測試車是以虎二戰車為假想敵，為了加強防禦能力，在車體加裝鍋爐專用鋼板，並且切下剩獲取後的豹式戰車裝甲板，將裝甲板銲接在車體與砲塔上，並由美國陸軍第三裝甲師配屬T26E4超級潘興戰車，進行實戰測試。一九四五年四月四日，美軍在德國西北部偵查到疑似為虎式戰車或豹式戰車的敵軍戰車，遠在一千五百碼的距離，T26E4超級潘興戰車成功以一發砲彈擊毀敵軍戰車。之後，美軍計畫將一千輛的M26潘興戰車改造成超級潘興戰車，但因為大戰結束，便取消了改造計畫。如果美軍能在更早的時期，讓M26潘興戰車投入戰場呢？戰況會有何變化？超級潘興戰車又會立下哪些彪炳的戰功呢？如今已經不得而知。

第二次世界大戰結束的五個月前，新型M26潘興戰車如願裝載了90mm主砲，並正式投入於前線的機甲部隊作戰。M26潘興戰車具有能與虎式戰車相抗衡的攻擊力與防禦力，但由於德軍的主力戰車轉為虎二戰車，美軍進行一連串改良後，研發出T26E4超級潘興戰車。

我在製作本範例模型時，是以TAMIYA的M26潘興戰車為原型，但至今只有TAMIYA與HOBBY BOSS兩家廠商有生產超級潘興戰車模型。我將在後續的單元解說詳細的製作流程，在此將以塗裝及舊化作業為中心，解說相關步驟。

我在超級潘興戰車的橄欖綠車體上，塗上黑色的粗帶狀迷彩，一邊參考隸屬於第三裝甲師的雪曼戰車，進行迷彩塗裝。首先在整個車體噴上橄欖綠塗料，作為車體的基本色，考量到之後要覆蓋一層迷彩色，先調高橄欖綠的明度。然而，如果只是加入白色塗料，塗料的色調會變成卡其色，因此在提高彩度時，要調成接近綠色的顏色。將GSI Creos的二號橄欖綠塗料與卡其綠色塗料混合，加強綠色的色調，調成橄欖綠基本色。接著加入白色塗料，以提高明度，但相對地彩度會降低，為了提高彩度，還要在整個車體塗上橄欖綠與GSI Creos色之源黃色塗料混合的塗料。將混色後的橄欖綠色塗料，與白色及色之源黃色塗料混色的顏色，當成車體的亮色塗料；先前的橄欖綠加上藍色與茶色的混色塗料，則作為車體的陰影色，在車頂與車底噴上塗料後，即可輕鬆施加立體色調變化法。接下來要塗上迷彩色，但如果比照實體車輛使用黑色塗料，迷彩會過於顯眼，這裡可使用德國灰塗料來塗裝。直接使用沒有經過調色的德國灰塗料，可混合白色塗料調成亮色，將塗料噴在車頂區域。

舊化作業比照其他的戰車模型作品，使用生褐色顏料進行點狀入墨。要補充說明的是，生褐色顏料不僅適用於深黃色或德國灰塗裝的德軍車輛，也非常適合盟軍的橄欖綠或深綠色等車體色，屬於百搭的萬用漬洗色調。為了讓橄欖綠色

有更深沉的色調，可以將藍色或綠色塗料混入生褐色顏料中。完成點狀入墨後，依照施加塵土污漬→生鏽或油漬的順序進行舊化作業。由於橄欖綠色屬於明度與彩度都較低的綠色，在施加塵土污漬的時候，可以使用彩度較高的亮色塗料，以加強色調的層次變化。此外，由於部分超級潘興戰車屬於測試車輛，為了傳達車輛經常處於整修的狀態，可以在車體施加較多的油漬外觀，並減少髒污或受損表現。在外接裝甲的邊緣呈現生鏽外觀，就能營造出在美軍在測試階段草率塗裝車體的感覺，並表現出戰車在前線經過改裝後，加裝外接裝甲的狀態。

在製作美軍戰車的時候，透過裝載貨物來加強外觀效果，也就是所謂的combat dressing技法，是不可或缺的步驟。然而，此車輛雖有實戰經驗，但畢竟屬於測試車輛，不太可能堆積大量的貨物；但如果車體空無一物，又會缺乏使用感。可在支架上配置防水帆布、便攜油桶、彈藥箱等物品。此外，也許是受到車體色的影響，整體視覺印象顯得樸素，為了加強作品的色調效果，我在車體後側配置了防空識別布板。此長型布板的四角與中央兩端附有索環，可穿入帶子固定。先桿薄雙色AB補土，在雙色AB補土半硬化的時候，將補土切割成長條狀，在雙色AB補土大塊延展的狀態下，將補土蓋在車體上加以成型。此外，防空識別布板的顏色為螢光橘或螢光粉，或正反兩面雙色設計。在非作戰時期，可將防空識別布板折成小塊，收進橄欖綠色的專用袋中。現在像是美軍地面部隊車輛、步兵、特殊部隊等，都有使用名為「VS-17 Air Real Marker Panel」的防空識別布板。

最後要留意的是，由於美軍在實體車輛裝載71口徑的長砲管，並強行裝上外接裝甲，導致車體前側的懸吊裝置明顯下沉。如果能重現這個細節，就能強調車體的重量與魁武的輪廓線條，將戰車配置在底台的時候，車輛會保持前傾的狀態。

T26E1/E4超級潘興戰車
TAMIYA 1/35
塑膠射出成型模型組
美軍M26潘興戰車改造版
製作、撰文：吉岡和哉
T26E1/E4
TAMIYA 1/35
Injection-plastic kit based.
Modeled by Kazuya YOSHIOKA.

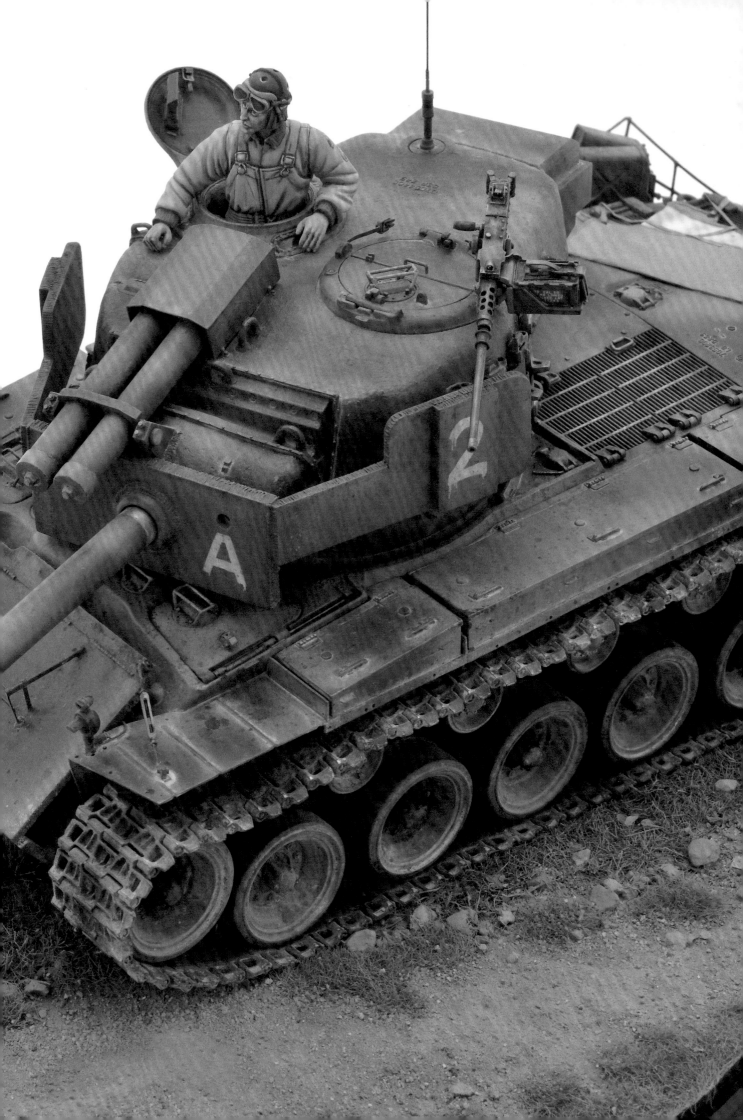

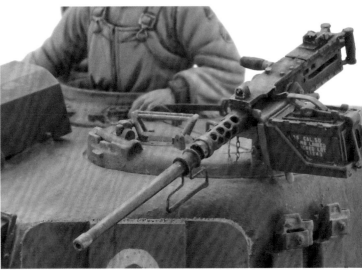

● TAMIYA的M26潘興戰車改裝部位如下。我先請好友芝先生協助將鋁棒做車床加工後，再將鋁棒安裝在車體上，製成主砲砲管。由於現在在市面上也能買到金屬加工的副廠零件，不妨多加運用。與潘興戰車不同的是，車體左側沒有射擊孔，備用履帶的安裝方式也不同。車體右側並沒有收納架，在砲塔上側的裝填手用艙蓋，設有雙分割式車長指揮塔。因此，車體各部位的結構有別於潘興戰車。據我推測，T26E1原型一號車，應該也是採用此砲塔結構。

● 使用Accurate Armor的零件，或是用塑膠板自製零件，製作用來保持防盾上方主砲平衡的平衡器、砲塔後方的平衡錘，以及裝在車體前側的外接裝甲。

● 依照工具箱的寬度來切割擋泥板，並追加側裙的固定底座。為了補強前後擋泥板的耐用度，使用塑膠板與黃銅線自製螺絲扣。此外，我在車體各處裝上掛勾或螺栓等零件，進行提升細節的作業。另外，在安裝M2車載機槍的時候，建議使用後期的槍架，看起來更有真實感。完成戰車模型的製作後，我參考現有的照片資料，發現車體似乎沒有附帶游移式鎖扣。

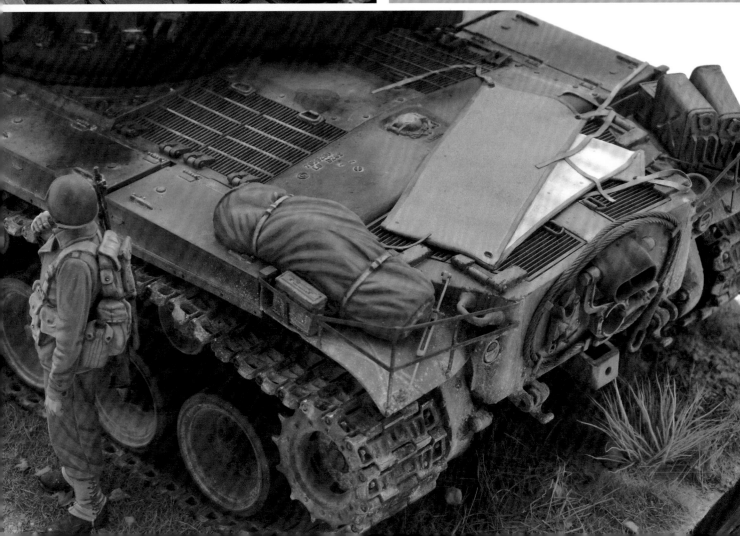

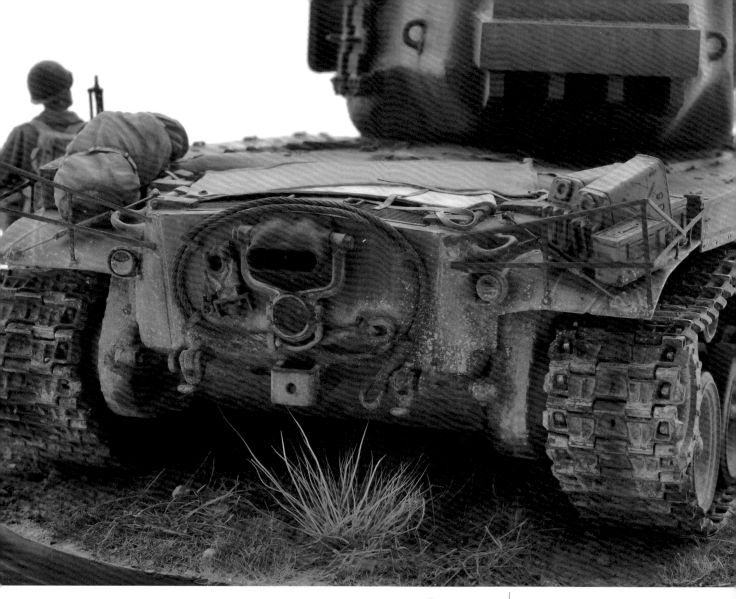

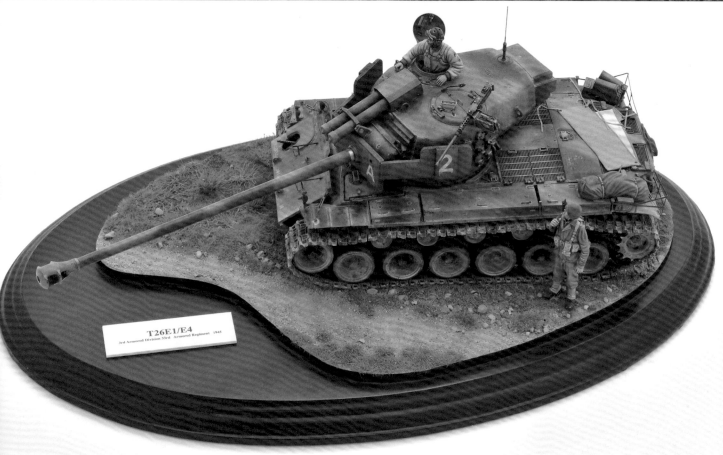

T26E1/E4
3rd Armored Division 33rd Armored Regiment 1945

Panzerkampfwagen VI Tiger Ausf.E
TIGER I
Schwere panzer Abteilung 510 1945

在以上的單元中，介紹了各式各樣令人印象深刻的戰車模型製作範例。最後一個單元，將以虎一戰車做完美的收尾。虎一戰車模型凝聚了之前介紹過的提升細部作業、掉漆塗裝、舊化、ISLAND STYLE底台配置法等技法，雖然屬於非情景模型的單體車輛模型範例，卻具備「作為立體車輛的豐富面貌」、「傳達車輛所處狀況的故事性」、「讓人感受到嚴寒環境與大戰末期的濃厚氣息」等要素，展現出強烈的視覺印象。

在為數眾多的AFV模型組中，我想虎一戰車應該屬於最多模型成品問世的車輛類型。正因為廣大模型玩家採各種方式，持續製作虎一戰車模型，若僅用一般的塗裝與舊化方式，模型作品就會顯得無趣，這是不可否認的事實。

因此，我們可以參考實體車輛的照片，在模型作品中加入創意，或是在舊化、模型底台的表現上下工夫。

我在本作品中，使用了本書所介紹過的舊化、製作技法、ISLAND STYLE展示法等所有基本要素。因此，我基於「到了大戰末期，即便是自詡無敵的虎式戰車，也要裝上外接裝甲」的概念，從眾多部隊之中，選擇裝有最多備用履帶的車輛作為作品題材。透過模型作品呈現大戰末期的悲壯氣氛，並利用濃厚感的重度舊化塗裝，統整整個車體的外觀。即便是單體車輛作品，也能展現「立體車輛的豐富面貌」、傳達車輛所處狀況的

「故事性」、讓觀者感受到「嚴寒環境與大戰末期的濃厚氣息」。

其實在本書的模型製作範例中，這輛虎一戰車模型是我最早製作而成的作品，但配合本書的出版，我稍微修改了車體的塗裝。以上側車體為中心施加冬季迷彩塗裝，接著塗上離型劑，製造掉漆的塗裝表現。進行舊化作業時，我幾乎擦掉原有的塗料，運用最新的塗裝理論與材料，使用顏料與舊化土施加髒污效果。從外觀可看出，舊化的程度比原先的狀態更加顯著，這樣可以強調戰車行駛於泥巴道路的大戰末期氛圍。因為ISLAND STYLE的作品特性，能讓充滿泥濘髒污的單體車輛作品展現高度說服力。從潮濕的下側車體，到乾燥的上側車體，製造泥土或灰塵的複雜質感變化，不僅能創造作品的可看性，還能傳達虎一戰車扮演救援角色、征戰各地的故事性。

提到作品的故事性，裝載於車體後艙板的油桶

能有效呈現行軍的氣氛，這是藉由小物品來加強故事性的常見手法。

我在部分車體塗上作戰的受損痕跡，呈現出戰車被使用過度的狀態，但有刻意抑制生鏽的外觀表現。簡單來說，生鏽表現就像是開外掛一樣，能輕鬆地讓作品顯現各種色彩，但如果表現過度，就會讓戰車模型作品失去真實感，顯得太過庸俗。

將塗上冬季迷彩的戰車配置在純白的雪地上，因顏色融合在一起的關係，車輛的外觀印象顯得薄弱，因此我在地面與車體下方的髒污區域配置黑色的泥濘。偏白的車體色與黑色的泥濘，兩者呈現強烈對比，色彩的層次範圍更加寬廣。還可以在泥濘區域追加泥水的表現，讓作品更有質感。本作品的重點之處在於戰爭情景的「潤澤感」（臨場感），如何讓觀者感受到嚴寒的戰場氛圍，是製作過程的一大重點。

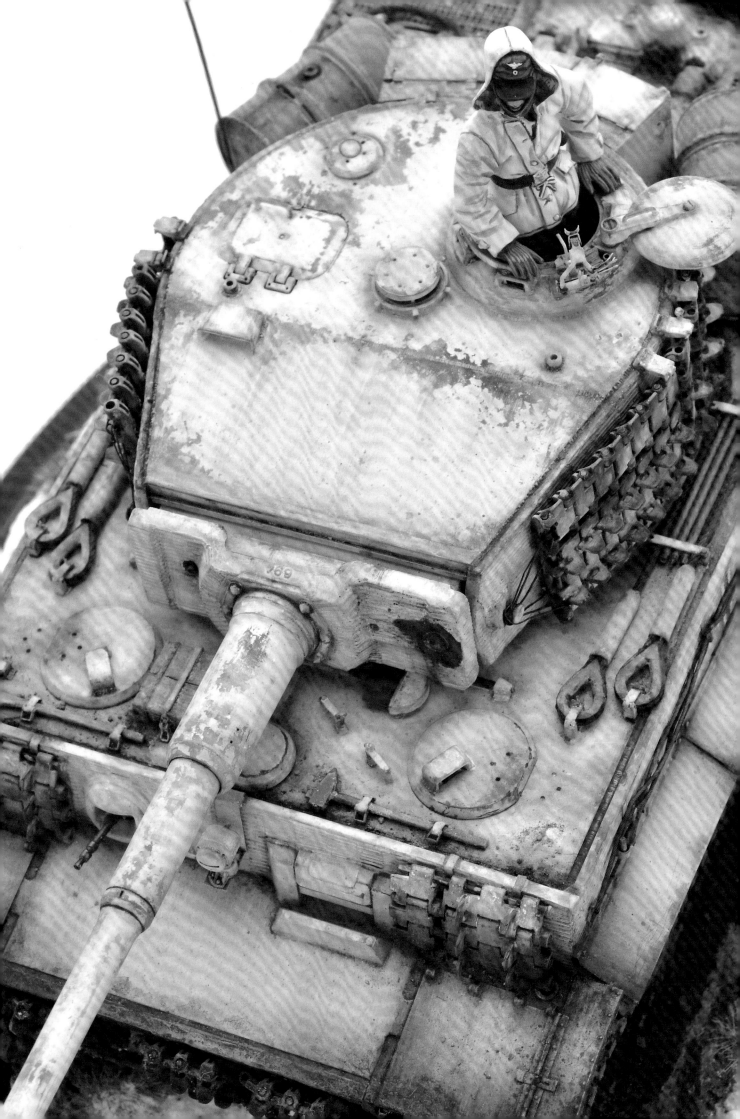

Panzerkampfwagen VI Tiger Ausf.E
TIGER I

TAMIYA 1/35 PLASTIC KIT

●一九四二年八月，擁有無與倫比的重裝甲重武裝「怪物」現身於戰場。沒錯，它就是在第二次世界大戰期間，打遍天下無敵手，立下顯赫戰功與名聲的德軍重型戰車「虎一戰車」。直到大戰中期為止，虎一戰車憑藉著壓倒性的火力與性能稱霸戰場，是讓盟軍戰車兵聞風喪膽的存在。然而，不久之後，虎一戰車開始顯露出缺陷。由於盟軍的戰術日益精進，加上新型戰車投入戰場，並以壓倒性的力量打破雙方的平衡，即使是被譽為最強戰車的虎一戰車，也得拼命尋求在戰場上求生存的手段。本範例的主題，是德軍在庫爾蘭半島受到蘇聯軍隊的包圍時，持續抗戰的北方集團軍（之後的庫爾蘭集團軍）第510重型戰車大隊所駕駛的虎一戰車。德軍在虎一戰車的車體前面與砲塔側邊裝有大量的備用履帶，作為外接裝甲。裝有大量備用履帶的虎一戰車，罕見地上演著激戰戲碼。在車體裝上大量的備用履帶，只為了盡可能讓戰車能行駛於戰場上，讓部隊看到「一絲希望」，令人感到辛酸。虎一戰車也完全失去當初叱吒風雲的姿態，反而流露一股悲壯感。庫爾蘭集團軍為了讓敗逃的友軍與逃離蘇聯軍囚禁的難民順利搭船逃往西部，直到第二次世界大戰結束為止，持續固守著庫爾蘭半島。到了四月，該部隊的全部虎式戰車已無法運作，但作為掩護己方脫逃的擋箭牌，車體被密地裝上備用履帶的虎一戰車，想必也分攤了部分的任務。附帶一提，第510重型戰車大隊第三中隊曾在庫爾蘭半島暫時解散，並且在一九四五年一月前往帕德博恩重新整隊，德國卡瑟爾市亨舍爾工廠在最後製造的十三輛虎式戰車中，將六輛戰車配給第510重型戰車大隊第三中隊，其中一輛是採綠色底漆，並施加深黃色帶狀迷彩的車輛，由於曾出現於紀實照片中，大家應該對它不陌生。

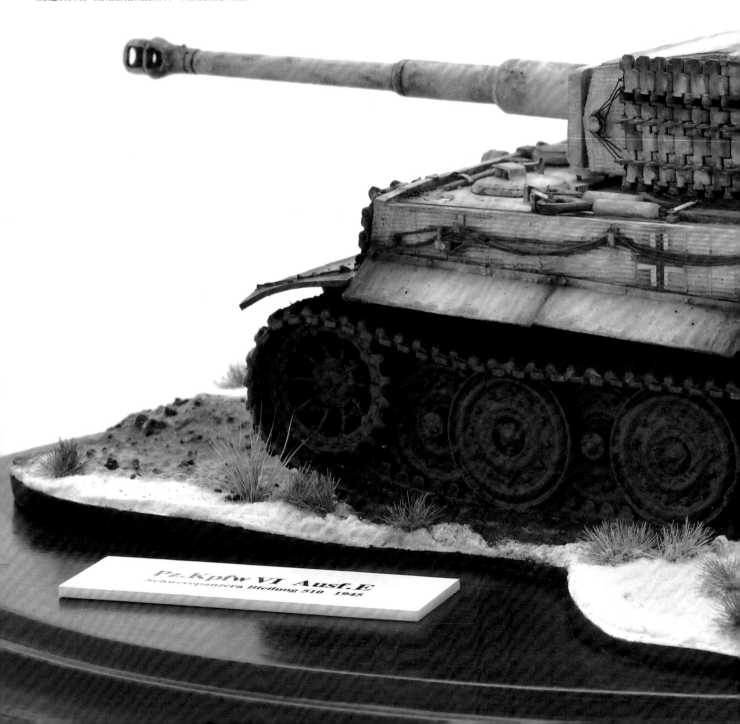

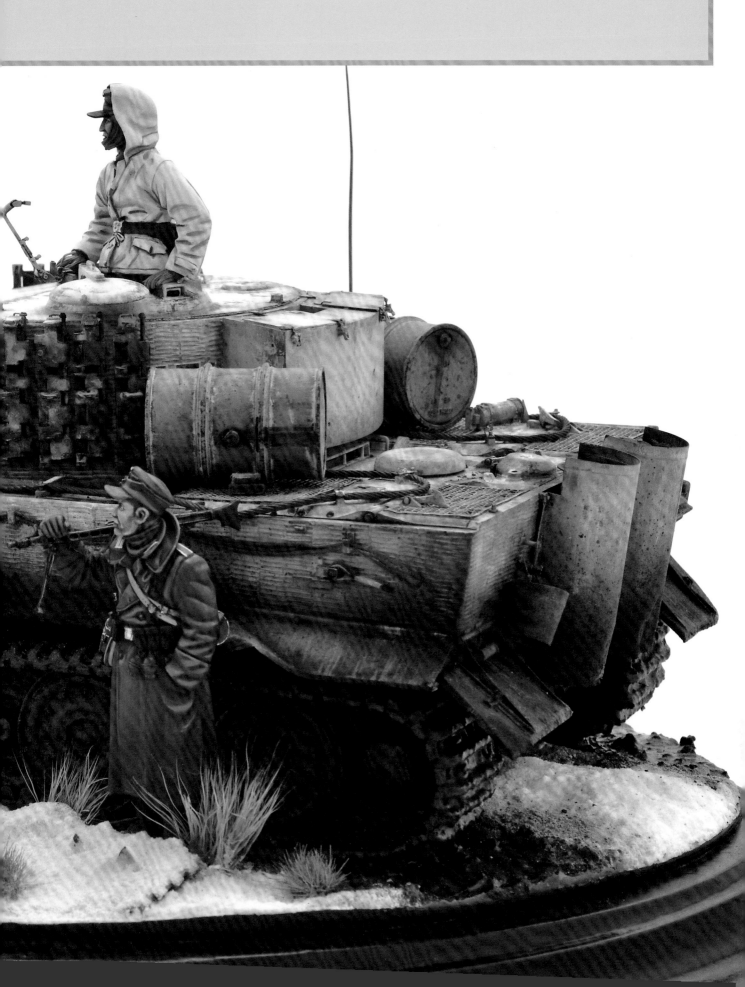

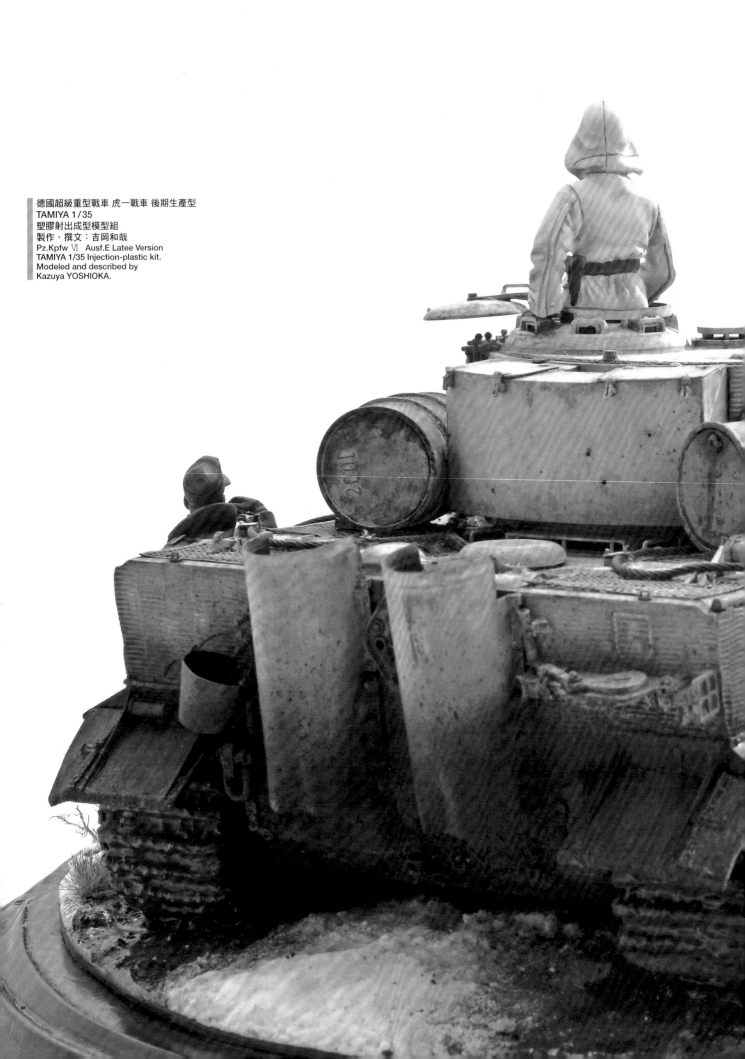

德國超級重型戰車 虎一戰車 後期生產型
TAMIYA 1/35
塑膠射出成型模型組
製作、撰文：吉岡和哉
Pz.Kpfw Ⅵ Ausf.E Latee Version
TAMIYA 1/35 Injection-plastic kit.
Modeled and described by
Kazuya YOSHIOKA.

在製作期間，我使用的是市面上唯一的TAMIYA 1/35虎一戰車模型組。我使用雙色AB補土與自製的防磁塗層滾輪，重現車體的防磁塗層，並使用ABER的觸刻片零件來提昇細節。也許是德軍拿破損車輛的零件來補強的關係，檢視庫爾蘭集團軍同大隊的虎一戰車後，發現虎一戰車各部位的受損程度並不是很明顯。因為是透過數量有限的紀實照片來判斷，實際上部分戰車的車體應該會有傷痕累累的情形。然而，補給不足又遭受敵軍包圍的狀況下，如果舊型車輛的整修狀態良好，反而會給人一股新鮮感。因此，我在車體僅塗上彈孔痕跡，盡可能保持車上裝備的原始狀態，透過塗裝來表現戰車的陳舊感。

使用硝基塗料施加三色迷彩後，再用消光白壓克力塗料施加冬季迷彩，最後塗上壓克力稀釋液，讓冬季迷彩剝落。此外，配合要刊登在本書的內容，我重新添加舊化塗裝，並剝除車體或砲塔上側的所有冬季迷彩，以離型劑製造冬季迷彩的塗膜剝落表現。

在車輛施加冬季迷彩後，車體的泥土污漬就會十分顯眼，白色迷彩與黑色（實際為接近焦茶色的顏色，但為了方便還是稱為黑色）泥土的組合，能讓色調範圍變得更加寬廣，只要能巧妙地配上中間色，就能創造出具有深度與戲劇性的塗裝表現。

在本製作範例中，以乾燥的泥土→溼潤的泥土→濕軟的泥巴為順序，覆蓋三層泥土，重現白色與黑色的髒污，詳細步驟如下。先噴上薄薄一層的卡其色壓克力塗料，製作乾燥的底層泥土，接著塗上加入松節油（以下簡稱TT）的Humbrol消光卡其色塗料，進行漬洗作業。接下來使用生褐色＋暗褐色＋燈黑色混色顏料，加入TT稀釋，經過多層覆蓋塗裝，以漬洗的方式重現溼潤泥土的深沉色調。最後將AK的引擎油塗料加入TT稀釋，用面相筆在車體深處或凹陷處滲入塗料，並在擋泥板上面描繪垂落的泥水，呈現濕軟的泥巴外觀。在最後加工的步驟，可以在車體上側配置塊狀的褐色舊化土，再塗上加有壓克力稀釋液的

木工用接著劑水溶液，固定舊化土。此外，可以在褐色顏料中加入TT調整濃度，用畫筆沾取顏料，將飛沫噴濺在車體上，呈現隨機分布的髒污與深沉色調。

接著開始製作地面，先用黏土塑造地面的形狀，再使用畫筆塗上加入壓克力稀釋液溶解的褐色舊化土。為了加強地面的複雜質地，可以用濾茶器撒上土壤，再塗上木工用接著劑的水溶液來固定土壤。可以用畫筆在地面塗上舊化土，與加有卡其色壓克力塗料上色的壓克力凝膠，重現地面的泥巴質感。先將車輛固定在地面上，再於地面滲入TAMIYA的透明環氧樹脂，重現地面的泥濘。我在透明環氧樹脂中加入名為「PiKA-ACE」的專用顏料（森林綠＋黃赭色）染色，製作出流入車輪痕跡的泥水，並且用畫筆在周圍塗上環氧樹脂，讓泥濘均勻融合。在最後加工的階段，在地面植入地景草，噴上加入稀釋液的舊化土飛沫，融合白雪與泥濘的交界線。

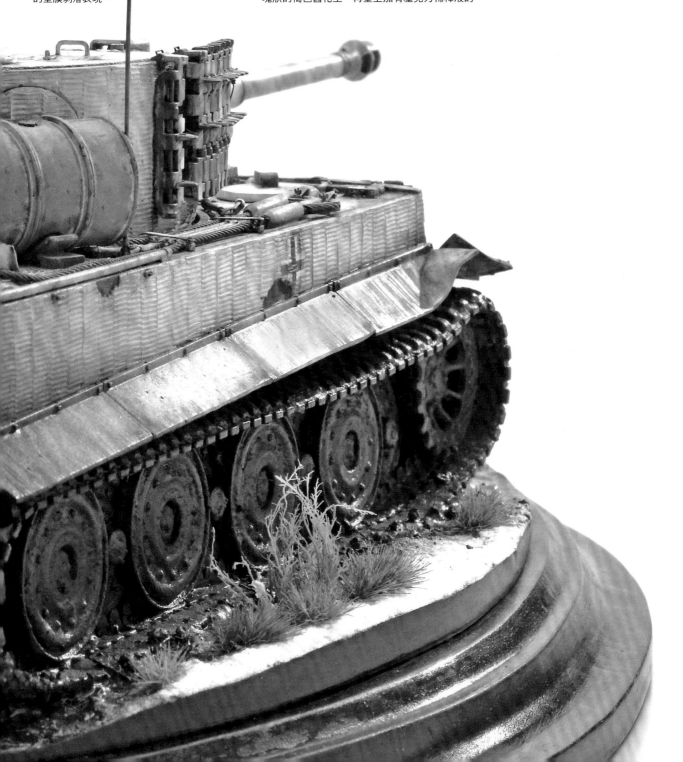

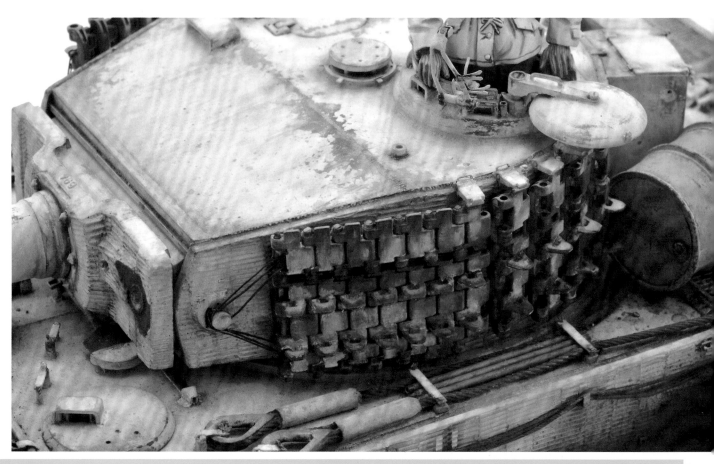

●為了表現虎一戰車身為前線救援角色的活躍英姿,利用模型重現裝載油桶並往前下個據點的情景。在車體裝載油桶後,車體輪廓產生了變化,虎一戰車的粗獷感和使用感都增加了。在戰車長距離移動的時候,戰車兵通常會用繩子固定油桶,但參考實體車輛的紀實照片後,發現德軍在固定部分戰車的油桶時,僅塞入木片加以固定,手法相當粗糙。這個細節除了能傳達移動距離或戰場狀況,也能呈現出充滿德軍特色的積載貨物法。

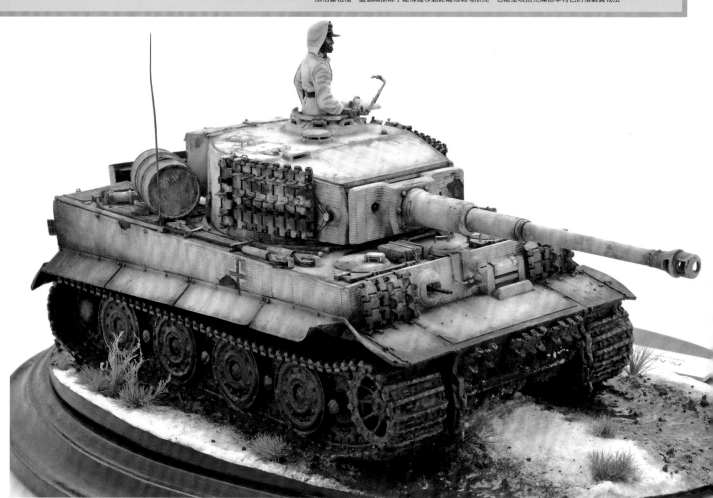

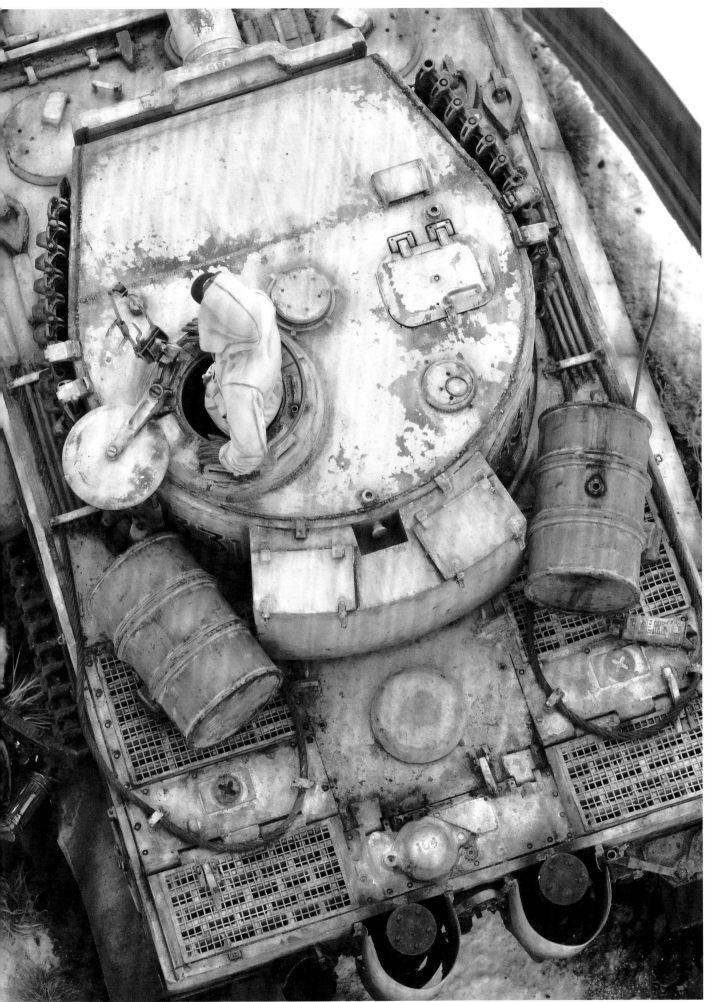

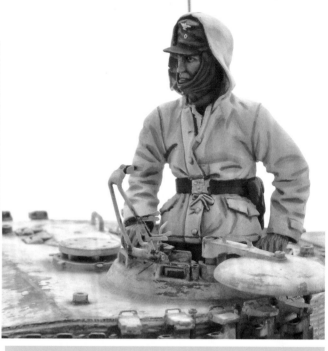

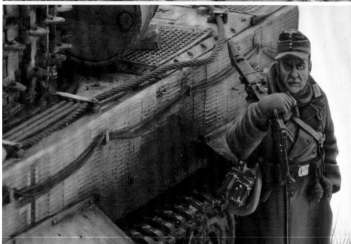

●人的本能反應，就是會先觀察「人的臉部」，對於人臉的視覺反應相當敏銳。因此，我將人形配置在車輛上，讓人形成為視覺亮點，凸顯作品的存在感。但如果配置過多的人形，人形的存在感反而會蓋過車輛。畢竟車輛還是作品的主角，如果想要加強車輛的視覺感，不能讓人形過於顯眼，並且要選擇姿勢不會過於誇張的人形。雖然人形的姿勢低調，但只要利用身上的軍裝或些許的小動作，就能傳達車輛的特徵或狀況。如果想要加強作品的深度，就要積極地運用人形。

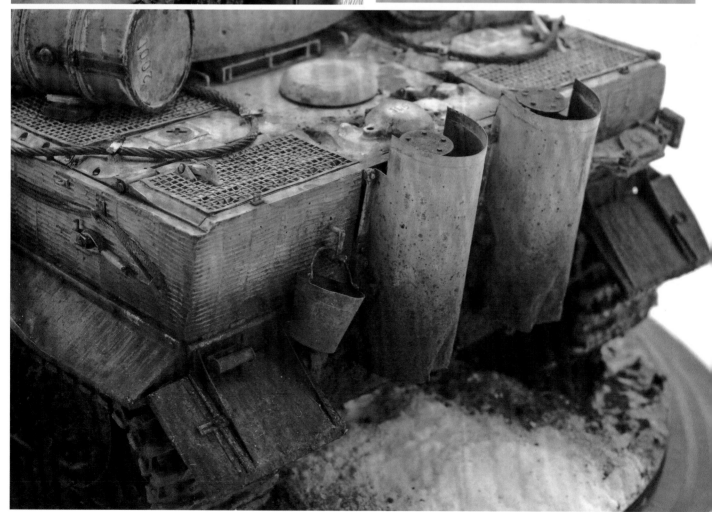